樂讀

古典音樂漫談

6部歌劇，12部電影，一本書帶你輕鬆讀懂音樂史

解磊 著

U0068364

藝術浪潮下的音樂歷史
經典旋律後的名家軼事

音樂家都很窮？其實有低調的富二代！

蕭邦的《雨滴前奏曲》，竟是夢遊時寫的作品！

放下鋼琴，你隨便敲什麼，莫札特都能報給你神準音高！

巴哈、貝多芬、柴可夫斯基……角逐最受電影配樂歡迎的作曲家！

跟著本書「樂讀」一下，古典音樂其實一點都不高冷！

崧燁文化

目錄

目錄

第 4 章　當電影遇見古典音樂

第 5 章　歌劇漫談

附錄　推薦曲目

目錄 ——————————————————

前言

這本書的書名靈感，來自於一本科幻小說《銀河系漫遊指南》。在小說中，一個具有超級智慧的種族設計了一臺「宇宙及一切空間、時間中第二強大的電腦」，之後問了它一個問題：「生命、宇宙及一切問題的終極答案是什麼？」經過 750 萬年的運算，這臺電腦給出了答案——42。

是的，就是這麼一個簡單無厘頭的數字。至於它代表什麼意義，你盡可以用你的想法和思路解釋，而這個解釋過程，恰恰是小說作者所要諷刺的。有些事情，並沒有標準答案，重要的是不要放棄追尋和探索。欣賞音樂的過程也是如此。一提起古典音樂，總有朋友會問：「這首曲子要表達什麼意思呢？」、「我為什麼聽不懂這首曲子呢？」、「古典音樂太高深了，我能聽懂嗎？」

當然聽不懂！這個世界上也根本沒人能聽懂。我們欣賞音樂，從一開始就不是為了聽懂它，而是為了享受在音樂的世界中漫遊探索的過程。如果硬要給這些作品強加一個解釋，那一定會像小說中的「42」一樣荒謬可笑。那麼，除了陶冶情操，欣賞古典音樂還有其他益處嗎？

我們不聊那些歷史、文化之類的，先來簡單算個數。想要成為一名優秀的樂手，從很小就要開始練習。從入門到檢定，而後進入音樂學院學習，很有可能還要出國深造。學藝的時間，十年只是起步。一旦決定將音樂作為自己一生的事業，那件樂器就成了音樂家新的肢體，不能割捨，無法放下，無論寒暑，勤學苦練。我們一到節假日就迫不及待的休閒娛樂、放飛心情；而他們，一旦放下手中的樂器，就會莫名的心慌。這樣的樂手在一個交響樂團裡，不算替補，至少也得有 60 人。也就是說，你聽到的每一部交響曲，光是演奏者學習的時間成本，至少也凝結了 600 年的光陰。

前言

　　難道你就不好奇，究竟是什麼樣的作品，值得我們如此投入、一代又一代的傳承嗎？學音樂這事，在如今這個年代並不算小眾，特別是有孩子的家庭。每天晚上在我住的社區轉上一圈，能聽到彈鋼琴的、吹小號的、拉小提琴的……感覺離組一個管弦樂團也差不多了。

　　讓孩子學一門樂器，已經成了家長的自覺，現在更加普遍的問題是，孩子不喜歡練琴怎麼辦？我有一位教鋼琴的朋友，曾講了這麼一段她與學生的對話：

　　「學鋼琴是為了什麼呀？」

　　「考檢定！」

　　「考完檢定之後呢？」

　　「當鋼琴老師，教別的小朋友考檢定！」

　　乍看之下，這是童言無忌、天真爛漫，不過這也暴露出一個問題：在許多家庭中，演奏樂器是被當成一門技術、而不是藝術來學習的。說真的，沒有哪種樂器是能夠輕鬆學會的，練習過程必然充滿了重複、乏味和痛苦，你根本沒辦法讓孩子愛上一種樂器。但是，你可以讓孩子愛上音樂。當然，更可靠的方法是，你和孩子一起愛上音樂。

　　那麼，要怎樣開始欣賞古典音樂呢？無論內容還是形式，欣賞古典音樂確實與聽流行歌曲有很大不同。本書第 1 章討論的就是這個問題，即我們提到「古典音樂」時究竟指的是什麼，又該如何去音樂廳欣賞古典音樂等。但這並不代表古典音樂僅存在於音樂會與錄音之中，它早已在不知不覺中潛入我們的生活。

　　舉個例子，熱門電影中出現的古典音樂，一直是我一個重要的選題素材。為了搜尋方便，我寫了個網路爬蟲（web crawler），將電影資料庫中所有用到古典音樂的電影全都抓取了下來。結果出乎我的意料，在一共取得

的 15,276 筆資料中，涉及古典音樂的電影有 9,590 部 —— 這還是在僅爬取最受歡迎的 50 位作曲家的情況下（詳細內容參見本書第 4 章）。換句話說，只要看電影，幾乎就能聽到古典音樂，只是你可能沒有覺察到它而已。這個問題更合適的問法應該是：「怎樣才能感知到我們身邊的古典音樂？又怎樣能以此為切入點，欣賞古典音樂呢？」

這就是本書的寫作目的了：將音樂作品放回到它所處的時代背景中，與其他藝術形式相參照，理解不同時代的音樂風格（第 2 章），還原作曲家和作品創作的故事（第 3 章），再現其出現的場景（第 4 章）。至於這些音樂作品聽起來如何，又有什麼意義，應該由聽眾自己感受。掃描本書附錄的 QR-Code，可以聆聽推薦曲目，在相關章節一邊閱讀，一邊享受作品本身。此外，書中部分圖片源自網路，無法準確列出出處，盡請諒解。

希望本書能夠開啟你在古典音樂宇宙中的漫遊之旅，發現屬於你自己的那片星空。祝大家賞樂愉快！

<div style="text-align: right">作者</div>

前言 ————————————————————————

第 1 章　開始聆聽

第 1 章　開始聆聽

何為古典樂？

　　這個問題，看似簡單，實則非常複雜。舉個例子，由正規管弦樂團演繹的貝多芬《第五號「命運」交響曲》，這當然是毫無爭議的古典音樂。可是，如果把它改編成重金屬風格，那還叫古典音樂嗎？再有，使用古典編製演奏的現代音樂，如鋼琴加管弦樂團演繹久石讓的《龍貓》主題曲，可以稱之為古典音樂嗎？

　　在正式展開討論前，首先要明確一點，「古典音樂」這個詞，本就是人為定義出來的。它具體指代的是什麼，並不影響你對於音樂的欣賞，只會在你與別人的溝透過程中產生一點點可以忽略不計的麻煩。因而下面的所有文字，只是為了讓大家弄清這些「分歧」產生的原因，從而更加包容別人與你不一致的看法，而不會給出一個明確的結論 —— 因為這個結論根本不可能存在。

♫ 「古典音樂」與「Classical Music」

　　中國古代究竟有沒有「古典音樂」？如果從字面上理解「古典」這個詞彙，把它當成「過去的、古時候的、正統的」解釋，那麼《高山流水》、《陽關三疊》等中國古樂，都可以算作古典音樂。

　　可如果我們討論的「古典音樂」指的是「Classical Music」這個英文詞彙的中文翻譯，那麼中國的古樂不能算是古典音樂。當「Classical Music」用於指代起源於西方的傳統音樂形式時，包含了從 11 世紀到當代，特別是西元 1600 年到 1925 年這段時期的藝術音樂。這段時期也被稱為「共曉時期」（Common Practice Period），從字面上理解，這段時期作曲家們所遵循的技法和原則基本一致。正因如此，這類音樂可以被劃分為一個門類，也就是最通常意義上的古典音樂。

♫ 「古典音樂」與「古典主義音樂」

從 11 世紀到當代，在如此漫長的一段時間中，作曲家們雖然沿襲著基本一致的創作技法，但每個時期的音樂還是有很多不同之處。人們進一步細分，又將其劃分為以下幾個時期：

早期音樂

　　中世紀（Medieval）（500—1400）

　　文藝復興時期（Renaissance）（1400—1600）

共曉時期

　　巴洛克時期（Baroque）（1600—1750）

　　古典主義時期（Classical）（1750—1820）

　　浪漫主義時期（Romantic）（1800—1910）

　　印象主義時期（Impressionist）（1875—1925）

　　20 世紀音樂（1901 年至今）

仔細看，其中西元 1750 年到西元 1820 年這段時間的音樂，被劃分為「古典主義時期」。混亂又來了，「古典音樂」中還包含了一個「古典主義時期」。這個麻煩，不光我們頭痛，西方人自己也經常搞不清。解決方法是，要麼小心的加上「時期主義」以示區分，要麼根據上下文判斷。

這裡還有兩個小問題需要說明一下。首先，這些時期的演進，不僅僅存在於音樂領域，在所有的西方藝術領域如繪畫、建築、雕塑等，都能找到其對應的風格。其次，雖然時期是按照時間劃分的，但並不是說作曲家一定要創作屬於「自己時期」的作品。例如 19 世紀的德國作曲家布拉姆斯，雖然活躍於浪漫主義中期，但他的主要作品卻是古典主義風格。

第 1 章　開始聆聽

♫ 「古典音樂」與「經典音樂」

　　因此，不少人認為應該將「Classical Music」翻譯為「經典音樂」，以明確其與「古典主義音樂」的區別。我曾經是支持這種做法的，包括我自己的專欄，早期的文章用的也都是「經典音樂」這個詞彙。但一段時間後，我發現「經典音樂」這個詞，比「古典音樂」引起的麻煩更多。例如《張國榮經典歌曲》算不算「經典音樂」？按照我們前文給出的定義，肯定不算；但你敢說張國榮的歌不是經典嗎？

♫ 「古典音樂」與「現代音樂」

　　「古典音樂」如今還存在嗎？當然存在！幾百年前大師們留下的技法和理論，是我們今天創作音樂的基石。古典音樂一直在發展演變，爵士、藍調、新世紀、重金屬……我們今天聽到的所有音樂中，都能找到古典音樂的影子。一份針對六個國家、三萬六千人的調查報告指出，有相當多莫札特的樂迷，同時也是重金屬音樂的粉絲。

　　反過來，現代音樂理念也一直在影響著古典音樂。蓋希文（George Gershwin）、蕭士塔高維奇（Maxim Dmitrievich Shostakovich）都曾將爵士樂元素融入自己的創作。以華格納為代表的一批後浪漫主義作曲家們，總是嫌管弦樂團的低音聲部聲音不夠低，於是發明了各種別出心裁的巨型樂器，以至於演奏起來整個音樂廳就像地震一樣。如果他們生於當代，絕對是優秀的重金屬樂手。

　　一直遵從傳統創作古典風格音樂的作曲家，如今也大有人在。只是現在這個年代，可供人們選擇的音樂形式實在太多，他們的作品我們不常聽到罷了。

♫ 我的觀點

「古典音樂」究竟是什麼？有一萬個人，就有一萬種對於古典音樂的認識和看法。好在我們對於這個詞的核心理解還是一致的，至於那些分歧和爭議，隨它去吧。你不必非得與別人的看法相同，也沒有必要讓別人接受你的理解。我們創造「古典音樂」這個詞，不是為了糾結字義，而是為了溝通方便。當你發現有一天用這個詞跟別人溝通時產生了太多的麻煩和障礙，那麼換一個更加合適的詞指代就好。

用來爭議「我的『古典音樂』是不是你的『古典音樂』」的時間，足夠我們欣賞不少美妙的音樂了，不是嗎？

開始欣賞古典音樂

開始欣賞古典音樂，是一件既不容易，又很容易的事情。不容易，在於古典音樂與我們熟悉的文化環境有著相當遙遠的「文化距離」，真的深入需要惡補許多背景知識；很容易，在於欣賞音樂是人的本能，在這個層面上，古典音樂沒有任何門檻，哪怕你完全不了解作品的背景知識也未嘗不可。

如果你是一個真心希望接觸並了解古典音樂的初學者，建議還是按照欣賞音樂的自然過程，遵循自己心靈的指引，找到一個切入點，用心聆聽，認真探索，不要為別人的意見所左右。畢竟你要做的是欣賞音樂，而不是學習音樂，這兩個過程還是有很大不同的。當然，關於古典音樂的一些基礎知識還是要了解的。這裡再強調一次，一定要聽從自己內心的指引，音樂是你自己覺得好聽才好聽，而不是別人告訴你好聽就好聽！

舉個例子，你覺得韋瓦第的《四季》不錯，然後去搜尋了它的相關資料，知道了韋瓦第是巴洛克時期的作曲家、小提琴家。接著你又順勢開始了解巴洛克風格的其他作曲家，於是找到了巴哈（Johann Sebastian

Bach）——發現了巴哈就發現了一片汪洋。再去找一些巴哈的曲目來聽，進一步探索，你會發現巴哈的作品除了一些很好接受的鋼琴、室內樂之外，還有大量的聲樂作品。之後，你發現大家說《b 小調彌撒》是巴哈聲樂的代表作，找來一聽，覺得很難理解。這時你可以先放下，別人說這部作品偉大，你卻無法接受，可能只是因為你現在還不能理解它。於是從聲樂這方面入手，你找到了韓德爾《彌賽亞》（Hallelujah）中的《哈利路亞大合唱》、莫札特的歌劇詠嘆調、舒伯特的藝術歌曲等等。再去了解這些作曲家的生平，於是你進入了古典主義和浪漫主義……在這個過程中，你可以完全無視所謂的「版本比較」，一來能拿出來錄音的基本上不會太差，二來如果連一個版本都還沒聽過，也談不上「比較」二字。

　　總之，揀你喜歡的聽，形成你自己對音樂的感悟和理解力才是最重要的。再次強調，不要被別人的意見左右，否則聽音樂就成了閱讀理解！在這個過程中，你對古典音樂的知識會漸漸累積，也會慢慢找到自己喜歡的作曲家和曲目，這時你就有能力探索不同的錄音版本了。

　　以巴哈的《哥德堡變奏曲》為例，如果你喜歡這部作品，就去盡力收集能找到的所有演奏版本。你會發現，當你對一部作品足夠熟悉時，不同演奏家的演奏，真的有很大的差別，甚至同一位演奏家在不同時期的演奏也會有所不同。例如格連·古爾德（Glenn Gould）1980 年代的錄音和 1955 年現場音樂會的錄音相差就非常之大，然後你就又找到一個理由去了解古爾德的一生……

　　此外，音樂是藝術的一種，必然有它的外延，想要對古典音樂有更加深刻的理解，就免不了要去鑽研與其相關的歷史文化背景，甚至學習相關的語言。例如巴洛克不僅僅是音樂風格，也是繪畫和建築風格；印象派音樂直接就是從繪畫中得來的靈感。貝多芬（Ludwig van Beethoven）的《第三

號「英雄」交響曲》、柴可夫斯基的（Pyotr Ilyich Tchaikovsky）《1812序曲》、蕭士塔高維奇的《第七號「列寧格勒」交響曲》、德弗札克（Antonin Dvorak）的《第九號「自新世界」交響曲》等，如果不放到特定的歷史與文化背景下欣賞，基本上也只能聽到皮毛。

　　總之，形成自己的鑑賞力和判斷力，真正熱愛和不停探索，這才是欣賞古典音樂的關鍵。

為什麼古典音樂最好去現場欣賞？

♫ 沉浸

　　不談任何技術性問題，單從聆聽的角度出發，我認為聽現場最大的優勢，在於那段時間你是專心沉浸於音樂的。這一點，對於欣賞古典音樂來說實在太重要了！

　　一部完整的交響樂作品，長度通常在半個小時以上；哪怕是協奏曲、奏鳴曲，也往往不會少於 20 分鐘。在家裡聆聽，無論多麼優美的錄音，多麼高級的音響設備，這連續沉浸的時間是無法保證的。一邊喝著茶，一邊看著書，一邊擔心著家裡的貓咪是不是又在上竄下跳，常常連音樂進行到第幾樂章都記不得了，在這種情況下，也難怪體會不到古典音樂帶來的感動和震撼。音樂是時間的藝術，是情緒的藝術，這一切都要以沉浸為前提。

　　聽現場則不同，人們來音樂廳的目的就是聽音樂，不提什麼聲場、層次感、樂團的好壞，單是氛圍上就完勝 Hi-Fi（High-Fidelity，高傳真）。更為關鍵的是，這整段的時間完全屬於音樂，連上廁所都要服從安排。有朋友提到，聽現場會激動得渾身發抖，在家裡就沒有這種感覺。我想最根本的原因，便是這「沉浸」二字。

第1章　開始聆聽

♪ 觀眾

　　有人抱怨聽現場總有人咳嗽打噴嚏，會影響聽音樂的氛圍。我個人覺得，如果真是去享受音樂的，這根本不算什麼。誰沒有個大病小災，互相體諒一下也就過去了。如果有人咳嗽得非常厲害，工作人員也會請他離開。更何況，在家聽錄音，也會遇到各種各樣的干擾，門口的狗吠、鄰居小孩的吵鬧……這些不都是干擾嗎？就算家裡隔音效果天衣無縫，一些現場錄音中也不乏各種噪音。例如某著名鋼琴家習慣在錄音時哼曲子，可是在一些樂評中，這就成了「情懷」，而不是「干擾」了。

♫ 現場感

　　在這一部分我想說的是，有些感覺你不在現場絕對感受不到！這裡的「現場」不僅僅指音樂廳，也指那些音樂的發源地。例如管風琴演奏如果不在空曠肅穆的教堂中聆聽，你如何體會那種威壓得讓你喘不動氣的宏大音流？「來自上帝的聲音」是能用錢和器材換來的嗎？還有布拉格高堡整點的音樂鐘聲、慕尼黑十月節大棚裡的巴伐利亞民歌……這些可以錄音，但錄音就像把活生生的音樂做成了標本，雖也可供欣賞，但這些音樂在原始情境下所湧現的生命力，在錄音中又能聽出多少呢？音樂絕不僅僅是「音符的排列組合」，音樂是人演奏的，有自己的情緒，也有自己的生命。每一次演奏，對於音樂而言都是一次重生。現場的氛圍，就是音樂的衣妝。

　　所以，聽現場，哪怕是同一首曲子，在不同的情景下，也會有不同的體會。這樣的經歷多了，肯定會上癮的。

♫ 產業的發展

　　再說點音樂之外的東西。經營一個交響樂團，要比包裝一個歌手複雜得多，成本也高得多。沒有錄音技術前，根本不存在這個爭議，要聽音樂，只

能去現場。現在不一樣了，大家在家就能聆聽世界上最優秀的指揮和最頂級的樂團演奏的音樂，花上幾千幾百元去現場聽，似乎不怎麼划算。

必須承認，錄音是有其優勢的。例如獲取成本低，可以反覆聆聽，不用有意安排時間，什麼時候興致來了就可以聽上一曲……可如果有條件的話，還是去現場吧。哪怕只是為了支持一下我們喜愛的作品，支持一下那些藝術家，支持一下這種藝術形式，讓它能夠更好的傳承下去。

話又說回來，這似乎是我杞人憂天了。至少在大城市的音樂會，基本都是滿場的，一票難求經常發生，黃牛也是非常猖狂的。

音樂會完全指導手冊

走！去聽音樂會！

你對古典音樂非常感興趣，透過各種機會接觸到的經典作品總是能深深打動你。你反覆欣賞自己喜歡的曲子，也透過各種渠道學習和了解了許多關於古典音樂的知識，但始終有一步你遲遲沒能邁出 —— 去聽音樂會。

音樂廳在你心中一直是個高級的場所，演出曲目中也儘是些似懂非懂的名詞。你不知道應該穿什麼衣服去，不確定樂章間鼓掌會不會丟人，甚至不清楚究竟怎樣算是一個樂章。

於是你去查各大論壇，發現每個小細節都有一幫人吵來吵去，什麼歷史背景、作品深度，越看越心裡越無所適從。於是心想，音樂會門檻這麼高，我還是不去了吧……

事實上，聽音樂會確實需要一些適當的鋪墊準備，但門檻也絕對沒有高成那樣。本文將從實踐角度出發，幫助一直想去音樂會又猶豫的愛好者們走出這關鍵性的一步，去現場領略古典音樂的風采。

第 1 章　開始聆聽

♪ 音樂會的時間

音樂會的開場時間一般在晚上七點半到八點，演出時長在一個半小時到兩個小時之間。合唱或者室內可能會短一些，完整歌劇可能會長一些。不排除超長的作品，例如曾在上海演出過的華格納的《尼伯龍根的指環》（*Ring des Nibelungen*），一連幾天也是有可能的。

♪ 購票

方式一：線上購票。請自行搜尋各大樂團官方網站或者購票網站，或是7-11 的 ibon 售票系統。

方式二：現場買票。有時你會發現一些熱門的場次根本買不到票，或者買不到合適價格的票。那麼票都去哪裡了呢？如果實在非常想聽，相信我，一定能買到的。請提前至少半小時到達演出場館門口，來回走動最多一次，就會有人主動向你推銷門票。

♪ 哪個座位好？

票價越貴位置越好，就是這麼簡單。那些事實道理告訴你如何根據建築聲場設計、樂隊安排編制等選座的文章，理論也許是對的，可實踐起來就麻煩了，因為每座建築、每場演出的設計和編排都不一樣。斟酌你對作品、演奏者的喜好程度，挑你能接受的最高價格的票就好。但這也只能確定你在哪個區，具體到哪個座位，除非電子票務系統提供了選座服務，否則你只能服從安排。

♪ 音樂會禮儀

是否要穿正裝？

不用，但也不要穿得太隨意。幾百年前，還不是所謂的「商業演出」時

代，成編制的樂隊也只有王公貴族才能玩得起，去見這種級別的人物，你穿個短褲當然不像話。後來音樂演出向大眾開放了，禮儀也開始隨意起來。觀眾聽音樂會就像去逛菜市場，愛什麼時候去就什麼時候去，聽音樂時吵吵嚷嚷交頭接耳，聽高興了就鼓掌跺腳。再後來，一些音樂家覺得自己的作品在這樣的氛圍中演出，簡直是對自尊心的踐踏，於是定下了遲到不許入場的傳統。觀眾們這才開始慢慢規矩起來，有了「聽音樂會要穿正裝」這麼個「傳統」。

現如今，如果你的位置在前幾排，非常接近舞臺，那還是建議穿得正式一些，畢竟樂團和指揮一轉身就能看到你，這是對他們的尊重。如果你的位置離舞臺很遠，那穿不穿正式服裝就無所謂了。

什麼時候該鼓掌？

等指揮轉過身來，朝你微笑鞠躬的時候鼓掌。「第一樂章的掌聲」是個老梗，也最常被「專家」拿出來說嘴，還經常上綱上線到什麼「聽眾素養」的問題上。任何一場音樂會中，在不合適的時候鼓掌，總有一些人朝你擺出一副「好無知啊」的表情，也總有人以自己在合適的時候第一個鼓掌為榮。

究竟什麼時候該鼓掌？碰到四個樂章的交響曲、三個樂章的協奏曲也許你還能按照「規矩」來，碰到五、六、七個樂章的交響曲怎麼辦？碰到樂章完全隨意的交響詩怎麼辦？我只想說一句，在爭論這個的時候，大家都把樂隊的指揮當空氣了嗎？指揮哪天心血來潮，偏要在第一樂章結束後轉過身子來向大家鞠躬致意（雖然我沒見過這麼做的），難道你就堅持原則不鼓掌了嗎？

一部音樂作品怎樣演繹才算完整，指揮說了算。優秀的指揮家深諳怎樣調動現場觀眾的氣氛。所以放下心理負擔，看指揮就好。當指揮轉過身子向你致意，請抱以熱烈掌聲；如果指揮還沒致意就有人鼓掌，由他們去好了，最多幾秒這些零星掌聲自然會消失的。

第 1 章　開始聆聽

還有什麼要特別注意？

首先，不要遲到！寧可早到一小時，不要晚到一分鐘。看電影晚到幾分鐘，前面沒看也能根據後續劇情猜個十之八九，但音樂沒聽就真的錯過了。一些要求嚴格的場所，一旦遲到了，一定要等到樂章間隔或中間休息時再放人入場。所以哪怕是為了自己手裡一分鐘幾塊甚至幾十塊錢的票價，也絕對不要遲到。

其次，不要早退！按照慣例，節目單上的曲目演出完畢後，指揮會上來謝幕三次到若干次。如果是遠道而來的客場指揮或演奏家，還有極大可能加演 —— 這個得看他們的心情（現在也有直接把加演寫出來的）。觀眾離場的時間，不是以指揮下場的時間為準，而是以第一小提琴帶領樂隊離場的時間為準，否則都算早退。演出結束後真的有急事，那先走也沒問題。但最好還是和觀眾們一起用熱烈的掌聲，向為你提供音樂盛宴的藝術家們致意後再離場。

最後，也是最重要的，只要不是適合兒童的，千萬不要帶小孩子去！望子成龍、望女成鳳，我非常能理解各位家長的心情，特別是家裡的孩子恰巧也在學習音樂。但小孩子真的不適合來聽音樂會，一些大部頭作品，大人理解起來有時都會有問題，更何況是孩子。讓他們在這個年紀不說話老老實實坐上兩個小時，哪怕真的做到了，對他們也是一種折磨；如果做不到，那麼就是折磨周圍其他欣賞音樂的人。但也請放心，一些交響樂團會定期組織兒童專場音樂會。這些音樂會的作品都是專門為孩子準備的，孩子們在這裡會收穫更多。

第 2 章　帶你輕鬆讀懂音樂史

第 2 章　帶你輕鬆讀懂音樂史

欣賞古典音樂的時候，或多或少會遇到一些抽象難懂的描述音樂風格的術語，例如「巴洛克」、「印象派」等等。許多在古典音樂中浸淫多年的愛好者，對於這些詞彙也只有一個模糊的認識，知道它們大概是個什麼意思，卻很難將其與現實中的音樂素材連繫起來。

舉個例子，如果明確告知一段音樂是莫札特所作，許多人可以信心滿滿的喊出這段音樂屬於「古典主義風格」；可隱藏作者資訊，讓你光聽音樂分辨風格，這就要難得多了。再例如：貝多芬與布拉姆斯既有古典主義作品，也有浪漫主義創作，甚至還有不少風格歸屬頗有爭議，甚至兼而有之的作品。這種情況下想要分辨就更難了。

按照一定的依據將歷史劃分為不同時期，並將歷史人物歸類到這些時期之中，這是歷史研究普遍通行的做法。我們欣賞古典音樂時，最常接觸的材料都是直接應用這些劃分好的標準，很少有人研究其背後的意義。加之音樂體驗是一種抽象的感受，只能自知，很難透過文字精確描述。我想這就是大家不易對這些風格形成深刻形象認識的原因。

好在這些藝術風格並不是音樂所特有，它們在所有的藝術領域之間都是共通的，在其他藝術形式中都有「等價」的存在。只是古典音樂風格的演變與其他藝術形式並不是同時進行的，它的演變總是比其他藝術形式「慢半拍」。在這一部分，我將借助其他可見的藝術形式作為「中間語言」，把模糊生澀的音樂術語形象的展示給大家。

古代音樂、中世紀及文藝復興時期

♪ 古代音樂

有確鑿證據表明，還在茹毛飲血的時代，人類就已經懂得製作樂器了。音樂的產生是一個跨文明的現象，回溯任何一個古文明的歷史，都能在其源

頭找到音樂的影子。賈湖遺址出土的中國最早的管樂器「賈湖骨笛」（圖2-1），製作於距今 9000 年至 7700 年前的新石器時代；而美索不達米亞平原的蘇美人，在距今 4500 年前已能製作精美的弦樂器；演奏音樂的場景也出現在最古老的古埃及壁畫中。

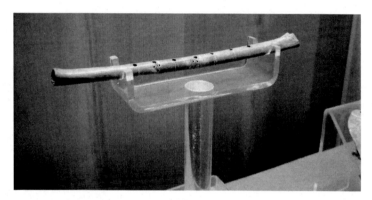

圖 2-1　賈湖骨笛，保存於博物院

中國最早的詩歌總集《詩經》，據信也是可以唱的，只是由於記譜法的缺失，古人是如何演唱這些美妙的詩歌，如今我們已不得而知。

我們能找到的最古老的完整音樂作品來自古希臘，大概創作於西元前 200 年到西元 100 年這段時間，名字叫做《塞基洛斯的墓誌銘》（*Seikilos Epitaph*）。它被記錄在一塊大理石石柱上（圖 2-2），是一段有配樂的人聲作品。如今我們還原了這段音樂，在席德・梅爾的經典遊戲《文明帝國 V》中，這段音樂被用於亞歷山大大帝的背景音樂。

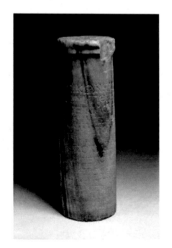

圖 2-2　記錄著 *Seikilos Epitaph* 的大理石柱

　　而古希臘，也被認為是西方藝術的源頭。早在西元前 500 年左右，古希臘哲學家畢達哥拉斯就透過割弦法提出了較為完善的音律體系，為西方音樂的發展奠定了基石。

　　羅馬帝國繼承了古希臘的藝術傳統，其音樂經過一段時間的蓬勃發展後，在興起的天主教會的禁錮下，逐漸陷於停滯。隨之而來的是如死水一般的中世紀，也被稱為「黑暗時代」。

♪ 中世紀

　　可以用簡單有力的一句話總結這個時期的音樂特點，那就是「我的上帝啊！」這個時期，所有的藝術形式都是服務於上帝的。可上帝他老人家的愛好如何，哪是我們凡人可以揣測的。所以這個時期藝術的指導思想，就是別惹上帝發火，能多保守就多保守，能延續已有的技法就絕對不做創新。

　　以這個時期的繪畫（圖 2-3）為例，中世紀繪畫特別好辨別，凡是那種衣服穿得嚴嚴實實的，人物各個部分比例失調，臉部表情一個比一個僵硬，沒有任何立體感的，基本來自於這個時代。音樂亦是如此。

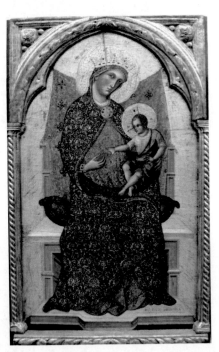

圖 2-3　《聖母子像》，保羅・韋內齊亞諾

　　這個時期最為主要的音樂形式叫做「額我略聖歌」，這是一種純人聲音樂，少有起伏變化，歌詞大多來自聖經，音域基本不會超過一個八度，催眠效果極佳。簡單精練的總結下來就是 —— 唸經。

　　而器樂主要在民間發展，風格形式並不少。但由於記錄音樂的方法掌握在教會手中，世俗音樂難入這些教士的法眼，只能靠口耳相傳，絕大多數遺散失傳。

　　在教會近千年的壓迫統治下，世俗勢力早有不滿，屢次試圖復興古希臘、古羅馬時期的人文精神。到了 15 世紀，這種趨勢終於彙集成一股不可逆轉的潮流，加之教會統治已被自身的腐敗蛀穿，一個欣欣向榮的藝術復興時期到來了。

♫ 文藝復興時期

　　「文藝復興」這個詞應該沒人沒聽說過。這個時期的藝術蓬勃發展，還是以繪畫為例，經過短短一兩百年的演變，這個時期的繪畫審美觀就已經與我們今天別無二致。圖 2-4 即是創作於這段時期的一幅作品。

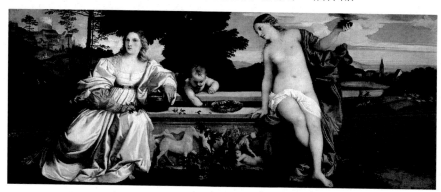

圖 2-4　《神聖與世俗之愛》，提香

　　這個時候，繪畫再也不是那種連環畫一般的「扁平化」風格了，色彩也明快豐富起來，人物可以露出神祕的微笑了，甚至可以「衣不遮體」了。這種現象的產生，最主要的原因是教會勢力式微，漸漸管不住了。藝術擺脫了宗教的枷鎖，開始進入世俗世界。所謂「文藝復興」，「復興」的正是教會統治之前古希臘和古羅馬的人文思想及藝術文化。

第 2 章　帶你輕鬆讀懂音樂史

　　然而在音樂領域，進展卻不像其他藝術那樣突飛猛進。文藝復興時期的音樂還是以宗教題材為主，一些世俗音樂形式如牧歌（Motet）也開始融入音樂創作。最重要的是，複音音樂在這個時期成為主流。複音音樂具體是什麼概念，大家可以透過閱讀第 3 章的《巴哈：複音音樂應該這樣聽》來了解。

　　中世紀時，已然有複音思想的湧現。只是教會憑著這也不行那也不妥的規定，直接禁止這種新音樂形式的傳播和發展，甚至還專門發表律法來規範和管理音樂創作。如圖 2-5 所示為文藝復興時期最重要的作曲家之一喬瓦尼‧皮耶路易吉‧達‧帕萊斯特里納（Giovanni Pierluigi da Palestrina），他對於西方音樂最重要的貢獻，就關乎「複音」這種新興的音樂形式。

圖2-5　喬瓦尼‧皮耶路易吉‧達‧帕萊斯特里納（Giovanni Pierluigi da Palestrina）

　　如果實在記不住這個拗口的名字也沒有關係，由於時代和文化的距離，我們聽到他的音樂機會並不多。他被後世尊稱為「聖歌之王」，從教會內部推動了教會音樂的改革。

　　作為複音音樂的支持者，複音音樂禁令發表之後，他並沒有激烈反對，而是走了一條「溫和改革」的路線：先是有意無意的在作品中加入幾句複音唱詞，然後是一大段，等大家都聽習慣了，都喜歡上了複音音樂豐富的層次，也就忘記了還有複音禁令這件事了。

　　16 世紀初，米開朗基羅（Michelangelo）在西斯汀禮拜堂的穹頂畫下了連續 9 幅壁畫，其中《創造亞當》（*Creation of Adam*）這個場景（圖2-6）最為著名。上帝與凡人這微微一觸，恰是文藝復興思想的精髓所在。

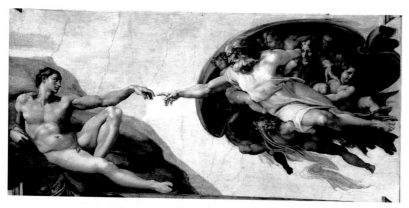

圖 2-6 　《創造亞當》，米開朗基羅

巴洛克時期

♫ 巴洛克藝術

「巴洛克（Baroque）」這個詞的原意是什麼，歐洲人自己也沒有形成統一的意見。「公認」的解釋是，這個詞來自於葡萄牙語，意為「形狀不規則的珍珠」。可是法國人和義大利人並不買帳，各有各的說法。

無論如何，有兩點我們可以肯定：其一，無論這個詞的來源是什麼，都已與其所指代的藝術風格沒有什麼太大的關係；其二，這個詞剛被用來稱呼藝術風格的時候，是帶有貶義的。

文藝復興末期，天主教會的實力一年不如一年，外有鄂圖曼帝國（Ottoman Empire）如日中天，內有宗教改革如火如荼，再無精力干涉藝術領域的發展。加之新大陸發現之後，無數財富湧向歐洲宮廷，王公貴族們越來越有錢，紛紛開始資助藝術家。在宮廷裡創作可比在教堂自在多了，創作的題材也有了無限可能，藝術開始向世俗化大踏步邁進。

貴族們一個比一個有錢，精神文明的建設卻總也跟不上財富增長的步伐。

對於他們而言，除了欣賞之外，藝術還有一個非常重要的功用 —— 炫富。這就是後人最早使用「巴洛克」稱呼這個時代的原始用意，約等於「土豪風格」（當然現在不是這個意思了）。貴族們用盡心思將自己的宮殿裝修得金碧輝煌（圖 2-7），這種用錢堆出來的富麗堂皇，就是巴洛克藝術的本源。

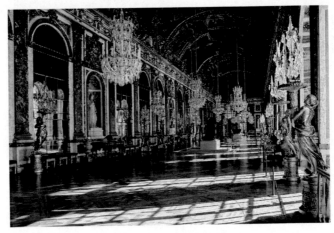

圖 2-7　凡爾賽宮內部

　　在巴洛克建築中，無論室內室外都要精雕細琢，能鑲金貼銀嵌寶石的地方一處都不能放過。教會呢？開始還明裡暗裡的批評這些貴族們的暴發戶心態，後來自己也喜歡上了這種風格（圖 2-8）。在這樣的大環境下，再搞那些正經八百，偶爾還帶著點陰森、壓抑的題材，顯然就不合時宜了。藝術家們的創作逐漸明快起來。

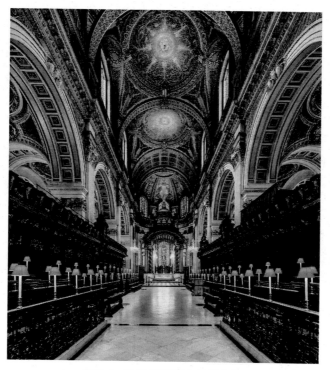

圖 2-8　倫敦聖保羅大教堂內部

　　我們換個雕塑領域的例子，我給巴洛克風格擬定的關鍵字是「華麗、精緻、細膩」。華麗、精緻我已經解釋了，這個「細膩」又是一種怎樣的體驗呢？我們有請吉安・洛倫佐・貝尼尼（Gian Lorenzo Bernini）先生為我們現身說法。圖 2-9 和圖 2-10 是他的兩座雕塑作品。

31

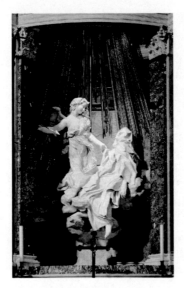
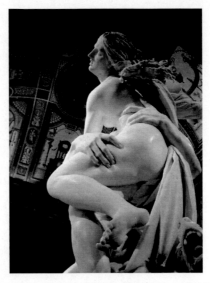

圖 2-9《聖女大德蘭的狂喜》，貝尼尼　　　圖 2-10《被劫持的普洛塞庇娜》，貝尼尼

　　這是他最為著名的兩座雕塑，僅憑遠觀，也許你能感受到它們的逼真與律動，不過也僅此而已了。只有靠近了看，你才能發現貝尼尼把細節打造到了何等極致的水準。先來看表情，如圖 2-11 所示，德蕾莎（Mater Teresia）完美的詮釋了什麼叫做「銷魂」，而普洛塞庇娜更是將「欲拒還迎」表現得淋漓盡致。

圖 2-11　雕塑表情細部

再看圖 2-12 中手的形態、衣服的皺褶，以及圖 2-13 中普洛塞庇娜大腿上抓出的這個著名的指印……要知道，這可是石頭雕出來的啊！

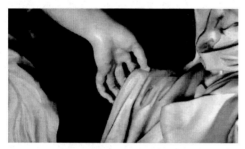

圖 2-12　雕塑細部（一）

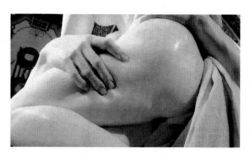

圖 2-13　雕塑細部（二）

講這麼多雕塑的例子，都快忘記還要講音樂了。音樂的巴洛克風格，並不像建築與雕塑這麼直觀，我認為能夠識別出的最突出最形象（但不是最重要）的特點，應該是「裝飾音」的應用。簡單但不精確的解釋一下，裝飾音就是把原來的一個音符切成零碎的幾個音，以凸顯音樂的細節，這也使得巴洛克音樂普遍聽起來輕快而複雜。

說真的，用「巴洛克主義」來描述這一音樂時期，我個人感覺是非常不妥的。首先，按照「公認的」時間表，巴洛克風格在 17 世紀早期就已經興盛起來，而重要的巴洛克音樂家，至少在這之後半個世紀才出生。此外，我讀過的大部分材料，都將老巴哈列為巴洛克音樂的代表人物。然而他雖生於巴洛克時期，個性和作品卻真的不那麼「巴洛克」。

關於巴哈我們隨後再表，先來聊聊另外兩位音樂家。

♫ 韓德爾

我更傾向於將喬治·弗里德里希·韓德爾（Georg Friedrich Händel）作為「巴洛克風格」音樂的代表（圖 2-14）。這位與老巴哈同年出生的德國作曲家具備所有「巴洛克藝術家」所應該擁有的特徵。他年輕時曾

赴義大利留學，晚年在英國生活。西元1742 年，他創作了著名的清唱劇《彌賽亞》，其中的《哈利路亞大合唱》，可能是有史以來最知名也是流傳最廣的宗教合唱作品。

當時的英王喬治二世聽到這部作品時，激動的從座位上站了起來。看到國王都站起來了，其他人也沒辦法繼續安坐了。於是《哈利路亞大合唱》演奏時全場起立成為一個約定俗成的規矩，韓德爾也憑藉這部作品奠定了自己在英國音樂界的地位。

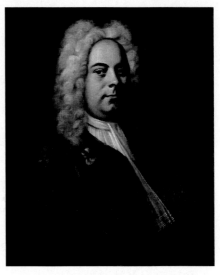

圖 2-14　喬治‧弗里德里希‧韓德爾
（Georg Friedrich Händel）

他與英國皇室的關係一直不錯，沒少為皇家創作音樂作品。如《水上音樂》、《煙火音樂》等。在他的音樂中，也最能聽出巴洛克宮廷音樂「富麗堂皇」的特徵。

♪ 韋瓦第

我們再將目光移向巴洛克風格的發源地 —— 義大利。在這裡，最重要的巴洛克音樂家是安東尼奧‧盧奇奧‧韋瓦第（Antonio Lucio Vivaldi），如圖 2-15 所示。他的本職工作是神父，音樂只是他的業餘愛好。韋瓦第是一位天才級的作曲家，據說他創作音樂的速度比抄譜員抄寫的速度都快，搞定一部歌劇只要 5 天時間。

關於他也有不少爭議，例如他經常「抄襲」，無論別人還是自己的作品，拿來改改就算一部新的。他留下的作品數量讓人咋舌，但仔細研究起來，有不少是非常相似的「影子作品」。究竟哪些算是同一部作品哪些又該

分開編號，他的這個「壞習慣」可真是讓研究他的學者頗為頭痛。

　　他不僅作曲，還是那個年代最為出色的小提琴演奏家。他為這種樂器創作了數百部作品。我們如今聽到的「三樂章協奏曲」的「標準形式」，就是由他確立的。其中流傳最廣的一部，是小提琴協奏曲《四季》。

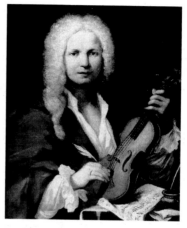

圖 2-15　安東尼奧‧盧奇奧‧韋瓦第
（Antonio Lucio Vivaldi）

♫ 小提琴

　　韋瓦第能夠創作小提琴協奏曲，「樂隊」和「小提琴」這兩個條件缺一不可。如今看到的大部分樂器形制，幾乎都確立於巴洛克時期，就連「樂隊」這個概念，也是在那時漸漸明晰起來的。而小提琴，更是那個年代對音樂史最為珍貴的饋贈。所有這種樂器有據可查的祖先，都與它長得大相逕庭，如雷貝琴（圖2-16）、里拉琴（圖2-17），在它們身上，你幾乎無法看到一絲小提琴的影子。

圖 2-16　雷貝琴（Rebab）

圖 2-17　里拉琴（lyre）

第 2 章　帶你輕鬆讀懂音樂史

16 世紀末，現代小提琴毫無預兆的橫空出世。從它誕生的那天起，就是我們今天看到的這個樣子。幾百年來，我們唯一能做的改進，就是給它加了個防撞的腮托（而且絕大多數演奏家不習慣用）。如今我們常常提起的小提琴製作「三大家族」（阿瑪提家族、史特拉底瓦里家族、瓜奈里家族），無一例外全部興盛於巴洛克時期。誕生即是頂峰，小提琴絕對稱得上是天賜的樂器！

♫ 歌劇

樂器完善帶來的另一個變化，是中世紀以來聲樂統治地位的動搖。到了文藝復興時期，已經出現不少器樂作品，逐漸可以與聲樂分庭抗禮。然而這兩種音樂形式卻一直你玩你的我玩我的，很少有所交集。

這種現象直到一位音樂家的出現才開始終結。如圖 2-18 所示，他就是克勞迪奧·蒙特威爾第（Claudio Monteverdi）。在前人不成熟的技法基礎上，他開始英勇卓絕的嘗試。在他的創作中，聲樂與器樂終於勝利會師，誕生了「歌劇」的古典音樂形式。

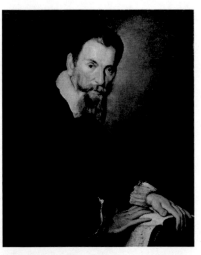

圖 2-18　克勞迪奧·蒙特威爾第（Claudio Monteverdi）

♫ 複音、主調與三位大師

我們常說巴洛克時期是複音音樂發展的高峰，然而「巴洛克」與「複音音樂」這兩個概念關係並不大。文藝復興時期，複音音樂就已風靡歐陸；到了巴洛克時期，複音音樂又顯得有些過時。

音樂表達情緒的功能逐漸被挖掘，更富感染力的主調音樂贏得了越來越多的歡迎。韓德爾積極擁抱了這種變化，他創作晚期最著名的清唱劇《彌賽

亞 》，使用的就是典型的主調和聲織體。而韋瓦第，這位「不務正業」的神父很快就被新的潮流湮沒了，漸漸淡出了人們的視線。

第三位大師，名為約翰・塞巴斯欽・巴哈，他才真正使複音音樂發展到高峰。他憑一己之力，頑固的給複音音樂續了近半個世紀，並將這種音樂形式推上了無人企及的高度。關於他的作品與經歷，後文有專門的章節，這裡暫且不提。西元 1750 年 7 月 28 日，老巴哈與世長辭。整個巴洛克時期，也在這一年落幕。隨後而來的，是另一個群星閃耀的時代！

古典主義時期

♫ 一場舉世聞名的火山爆發

西元 79 年對羅馬帝國來說，是一個災年。這年盛夏，一直沉睡在那不勒斯灣東岸的維蘇威火山突然爆發，噴出的岩漿和火山灰用了不到 18 個小時就將龐貝這座除首都羅馬以外帝國最大的城市，從世界上徹徹底底的抹去了。

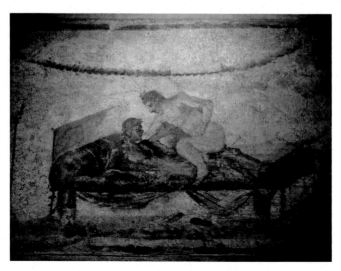

圖 2-19　龐貝城臥室壁畫

　　在那以後的一千多年，幾乎沒有什麼人還記得世界上曾經存在過這樣一座城市。直到西元 1599 年，幾位工人在沙諾河邊修建水利工程時，挖出了一面繪有壁畫的牆（圖 2-19）。這些壁畫至少有兩個顯而易見的特點：第一，它們非常古老；第二，壁畫中的人物衣不蔽體。

　　幾個工人看過後，找來工程的負責人 —— 建築師多明尼哥・豐塔納，問他該怎麼辦。這位工程師給出的方案是先挖，把這面牆沒出土的部分都挖出來，過足眼癮。然而，他也深知在那個保守的年代，這面牆上的壁畫如果被教會發現，基本沒有什麼保存下來的希望。於是做了記錄之後，他又下令工人們把出土的牆面原樣填埋了回去。在他的記錄中，這面牆上的銘文提到了「龐貝」。

　　又過了一個多世紀，到了西元 1748 年，人們在此處挖掘出被火山灰包裹的遺體，龐貝古城逐漸重現人間。伴隨著龐貝古城的挖掘，一門連繫現在與歷史的學科「考古學」也漸漸開始發展和完善。

♫ 洛可可風格的盛行

　　這個年代的巴黎，華麗精緻的巴洛克風格變得越來越奢華浮誇。以路易十五為代表，收集中國瓷器成了一種風尚。對於「異國情調」的追求與已有的藝術風格糅合，「洛可可風格」應運而生。辨識這種藝術風格非常簡單，記住關鍵字「蕾絲邊」就好了。無論建築還是器物，凡是看到那種像蕾絲邊一樣彎彎曲曲找不到一根直線的，一定是洛可可風格，如德國維斯朝聖教堂（圖 2-20）。

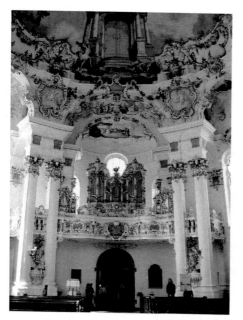

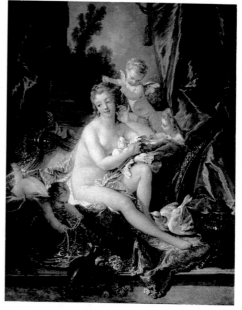

圖 2-20　德國維斯朝聖教堂　　　　　圖 2-21　《維納斯的梳妝室》，法蘭索
　　　　　　　　　　　　　　　　　　　　　　　瓦‧布歇

　　至於繪畫，就找那些整體色調中透著各種「粉」的，像粉紅、粉藍、粉綠。如果畫中還有笙歌燕舞的場景或搔首弄姿的女人（圖 2-21），那就大膽喊出「洛可可」這三個字吧！

　　而洛可可風格的音樂卻像打了個噴嚏，只響了那麼一下，連點塵土都沒吹起。它的時間短到不僅沒有形成「時期」，說它是一種「風格」都顯得有些勉強。

♪ 藝術是為了什麼？

　　龐貝古城出土的同一年，在法國巴黎，一個名叫雅克‧路易‧大衛（Jacques Louis David）的小男孩呱呱墜地。伴隨著他的成長，龐貝古城被火山灰掩蓋的文物一件件面世。那些繼承了古希臘遺風的建築和藝術品，質樸典雅，簡約而不簡單，如圖 2-22 所示。

　　面對這些歷史的遺贈，藝術家們開始反思：藝術究竟是為了什麼？僅僅是為了迎合僱主們的口味嗎？當下流行的這種矯揉造作的洛

圖 2-22　龐貝出土的溼壁畫

可可藝術，如果像龐貝一樣被埋在地下千年，重現天日的時候，後人當如何評價他們的作品呢？

圖 2-23　《荷拉斯兄弟之誓》，大衛

沒思想，沒深度！

　　對於藝術家而言，這幾個字絕對是對他們最大的侮辱。一場轟轟烈烈的藝術運動也由此而起，藝術家們重新審視了藝術創作的目的，他們認為，藝術的精髓是善與美，應當志存高遠，表現那些積極的、能夠提升人們心性的題材和場面。

西元 1784 年，大衛 36 歲。這一年，他創作了一幅名為《荷拉斯兄弟之誓》（*The Oath of the Horatii*）的油畫（圖 2-23）。即將代表羅馬走上角鬥場的三兄弟，不顧女眷們的反對，向寶劍立誓：「為了羅馬，不勝利，毋寧死！」挺拔的腰桿，昂揚的氣勢，博大的胸懷……這是羅馬鼎盛時期的精神面貌，而這一時期也成為了藝術家們最為嚮往的時代。

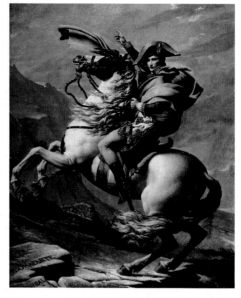

圖 2-24　《拿破崙翻越阿爾卑斯山》，大衛

♫ 新古典主義

在繪畫雕塑領域中，大衛所引領的這場運動被稱為「新古典主義」（Neo-classicism）。謂之「新」，是因為「古典主義」指的正是這種思想的源頭——古希臘與古羅馬的藝術精神。

大衛完成《荷拉斯兄弟之誓》這年，巴黎軍官學校迎來一批新的學員。其中有一位名為拿破崙·波拿巴的青年。不久之後，他掀起的狂風巨浪將徹底清除洛可可藝術驕奢淫逸的風氣，引領法蘭西走向歷史的巔峰。西元 1800 年，他率領 4 萬軍隊翻越險峻的阿爾卑斯山聖伯納隘口進入義大利，擊潰駐守在那裡的奧地利軍隊，圖 2-24 的《拿破崙翻越阿爾卑斯山》（*Napoleon Crossing the Alps*）。西元前 3 世紀，迦太基統帥漢尼拔也正是經此隘口，率軍直插羅馬帝國腹地。這是時代精神跨越千年的一次握手！

♪ 貝多芬

　　西元 1804 年，法國駐維也納大使邀請貝
多芬為拿破崙創作一首交響曲。這位叱吒歐陸
的法國男人一直是貝多芬的精神偶像，於是他
欣然應允了大使的請求。可是曲子還沒寫完，
就傳來了拿破崙加冕稱帝的消息，貝多芬嚮往
的「法蘭西共和國」，變更國號為「法蘭西帝
國」。貝多芬十分憤怒，毅然毀約。本已擬好

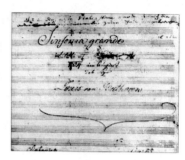

圖 2-25　貝多芬《第三交響曲》
手稿中被修改的標題

的《第三號交響曲》的標題「拿破崙 · 波拿
巴」，被他改為我們今天看到的「英雄」（圖 2-25）。

　　貝多芬的這部作品，其結構、內容已表現出浪漫主義風格。他是一位承
前啟後的人物，一腳已經邁入浪漫主義，而另一隻腳則牢牢的踩在古典主義
的土地上。音樂的「古典主義」對應的正是繪畫、雕塑領域的「新古典主
義」。不像其他姊妹藝術，希臘、羅馬的音樂流傳下來的片段幾乎可以忽略
不計。音樂並沒有厚重的歷史傳統需要背負和延續。每一步向前，都是一個
新的開始。既然如此，自不必在其風格之前加上個「新」字。也正是這個時
代，奠定了今天我們所說的「古典音樂」的基石。

♪ C.P.E.巴哈

　　貝多芬《第三號交響曲》公演的收入，有一部分被他捐贈給一位名為
約翰娜的女人。貝多芬跟這個女人並不熟，之所以這麼做，是因為這個女
人是他老師的妹妹。他的老師名為卡爾 · 菲利普 · 埃馬努埃爾 · 巴哈（Carl
Philipp Emanuel Bach），是老巴哈 20 個子女之一（圖 2-26）。

老巴哈　　C.P.E巴哈　　J.C.巴哈　　W.F.巴哈　　J.C.F.巴哈

圖 2-26　巴哈家族的音樂家們

　　為了區分他與其他「巴哈們」，人們也常常稱他為「柏林巴哈」或「漢堡巴哈」。簡單起見，後文我們簡稱他為「C.P.E. 巴哈」。C.P.E. 巴哈出生的時候，古典主義時期最為重要的樂器 —— 現代鋼琴剛剛被發明，他隨著這種樂器一同長大，也是世界第一批鋼琴大師。

　　莫札特也受過他的指導，這位音樂神童曾說過這麼一句話：「在鋼琴領域，他是我們共同的父親！」這裡的「他」，指的就是 C.P.E. 巴哈。

♫ J.C.巴哈

　　老巴哈 50 歲時，有了他第 18 個孩子 —— 約翰・克里斯蒂安・巴哈（Johann Christian Bach），這也是他最小的兒子。這個時候，巴哈家的人才梯隊建設已經非常完善，小巴哈的教育任務落到了 C.P.E. 巴哈的身上。

　　C.P.E. 巴哈把這位小弟弟培養得非常出色，後來小巴哈定居倫敦，被世人稱為「倫敦巴哈」，後文將簡稱他為「J.C. 巴哈」。西元 1764 年，一位德國小提琴家帶著 8 歲的兒子來倫敦拜訪了他。他對這位小朋友表現出的音樂才華印象非常深刻，並親自指導，讓這個孩子萬分欣喜。這位小提琴家名為利奧波德・莫札特（Leopold Mozart），他的兒子，就是我們熟知的那位莫札特（Wolfgang Amadeus Mozart）。

　　雖然身為巴哈家族的一員，年輕時在米蘭的生活經歷卻讓 J.C. 巴哈的作品充滿了義大利式的華麗美感，並不非常「巴哈」。莫札特也深受他的影響，其作品中標誌性的歡快典雅的風格，正是源於老巴哈這個叛逆的兒子。

♪ 多明尼哥 · 史卡拉第

　　聊到那個時期的義大利音樂，絕對繞不開多明尼哥 · 史卡拉第（Domenico Scarlatti）這個名字。他的老爸亞歷山德羅 · 史卡拉第（Alessandro Scarlatti）也是一位重要且高產的作曲家。多明尼哥 · 史卡拉第的拿手樂器是大鍵琴（圖 2-27），這種樂器雖然有著鋼琴的模樣，內裡卻靠羽管撥動琴弦發聲，因此也可以稱它為「鋼琴狀吉他」。在這種樂器上，他完善了之前散漫的奏鳴曲（Sonata）風格，為這種古典主義時代重要的音樂體裁提供了樣板。

圖 2-27　大鍵琴

♪ 莫札特的堅守

　　沒人能否認，莫札特是音樂史上神一般的人物。關於他的逸聞趣事數不勝數。在這裡，我最想說的是他身上表現出的那種純粹的「古典精神」。莫札特的一生，總的來說挺悲慘，雖然賺得不少，但花得更多。加之其堪憂的 EQ，明明自己是乙方，還整天跟甲方針鋒相對。可神奇的是，他的音樂卻總是洋溢著華麗輕快的美感。聽莫札特，真的是件非常美好的事，可要對應著

他一生的經歷去欣賞，那可真是彆扭得要命。無論生活怎麼摧殘他，他卻從未將自己的情緒加諸於作品去摧殘別人。

對莫札特來說，音樂彷彿是一道屏障。屏障之外，是柴米油鹽，是下個月要還的帳單，是不知何時能結的尾款；屏障之內，他波瀾不驚，快樂安然。藝術應當表現普遍的善與美，這是古典主義的精髓，也是莫札特一生的恪守與堅持。

♫ 海頓

約瑟夫‧海頓（Franz Joseph Haydn）比莫札特大了 24 歲，他既是這位神童的老師，也是他的好友。貝多芬也曾做過他的學生，不過據說海頓給貝多芬上課時經常敷衍了事，批改作業也總是漫不經心。

西元 1761 年，海頓受匈牙利埃斯特哈齊王子（Paul Anton Esterházy）僱傭，成為他的宮廷樂長。這位王子非常富有，投資組建了一支編制完善的樂隊，正是這段經歷使海頓有足夠的資源發展「交響曲」這種藝術形式。這位王子還是具備相當的藝術品味的，他支持並鼓勵海頓大膽創新，且非常欣賞海頓的作品。在如此完善的激勵政策下，海頓持續不斷的輸出作品，成為音樂史上少有的交響曲創作數量達到三位數的作曲家。儘管偶爾有所抱怨，總的來說，他對自己的這位僱主還是很滿意的，否則也不會在這一職位上一做就是三十多年。

弦樂四重奏（String Quartet）是海頓在這段工作經歷中對於古典音樂的另一個重要貢獻，他將這種曾經冷門的藝術形式發展為公認的室內樂最完美的表現形式。奏鳴曲、交響曲和弦樂四重奏，這三種音樂體裁，並不是古典主義時期的發明，卻都在這個時期形成了穩定一致的標準。這也是「古典主義」這個詞字面之下的另一種含義 —— 按規矩來。這個「規矩」不光表現在作品的形式上，更表現在作品的內涵與邏輯中。

　　以弦樂四重奏為例，在海頓之前，室內樂非常隨意。演奏一部作品，隨便找幾樣樂器拼起來，多一樣少一樣或者臨時換一樣都無所謂。而海頓之後，凡是弦樂四重奏，就必須使用兩把小提琴、一把中提琴和一把大提琴來進行演奏，每樣樂器各司其職，不可替換。在作品結構上，海頓也設置了一定的標竿和樣板，使得這種室內音樂形式達到了完美的平衡。

♫ 音樂家的獨立日

　　從中世紀起，音樂家就是被包養的命。不同的無非是被教會包養，還是被王公貴族包養。一直到古典主義早期，這種現象都沒有什麼變化。絕大多數情況下，在金主的眼裡，音樂家只是擁有一技之長的僕人，地位與種花掃地的奴僕沒什麼區別。甚至，連工作都可以和僕人一樣。

　　例如海頓的樂隊裡，就有會吹長笛的園丁和會拉小提琴的馬匹管理員。第一個敢於打破這種關係的人是莫札特，他跟自己的第一任也是唯一一任僱主科洛雷多大主教（Count Hieronymus von Colloredo）鬧翻了，從此走上了獨立音樂人的道路。這是莫札特的一小步，卻是音樂家們的一大步。音樂家們再也不用想方設法去迎合、討好金主們的口味，他們終於可以按照自己的喜好作曲，這使得踐行古典主義精神成為可能，也醞釀了浪漫主義的革命。

　　整個歐洲也已為這種變化做足了鋪墊：印刷術的發展讓音樂家的作品得以更好流傳；商業演出場地紛紛建立起來，之前只在教堂宮廷中舉行的歌劇和音樂會，終於被推向大眾市場；工業革命帶來的中產階級興起，為音樂家們提供了新的資金來源……一切都預示著，變革的時代到來了。

啟蒙與狂飆

♫ 一對法國男人的恩怨

　　C.P.E. 巴哈的兒子並沒有繼承巴哈家族祖傳的音樂事業，而是拿起畫筆，成為了一名畫家。他的主攻領域是風景畫，畫得還算不錯，假以時日也許能成為大家。只可惜西元 1778 年，他於而立之年撒手人寰。

圖 2-28　斯卡拉歌劇院（二戰被炸毀前）

　　小巴哈去世的這一年，古典主義正處於鼎盛之時。義大利米蘭著名的斯卡拉歌劇院（La Scala Theatre and Museum）（圖 2-28）也在這一年落成。在德國波昂，8 歲的貝多芬舉行了他人生的首場音樂會，大獲成功。

　　同年在法國巴黎，一位 84 歲的老人與世長辭。他主張天賦人權，人人生而自由平等，終其一生對作威作福的王室和教會口誅筆伐。他在民眾之中享有盛譽，也是權貴勢力的眼中釘、肉中刺。這些人明裡暗裡迫害他，先是把他扔到監獄裡面關了幾個月，然後將他驅除出境斷其財路。

　　32 歲那年，他流亡到英國，前幾週過得確實挺悲慘，可是只用了三個月，他就學會了一口流利的英語，成功打入英國上層社交圈。西元 1727 年 3 月 31 日，他在西敏寺（Westminster Abbey）參加了英國為艾薩克‧牛頓（Sir Isaac Newton）舉行的盛大國葬。葬禮上，他與牛頓的侄女閒聊了幾句，而後經由自己的一番藝術加工，就有了我們今天都知道的「牛頓被蘋果砸了頭發現了萬有引力」的故事。

　　又過了兩年，他終於獲准回國。作為牛頓的粉絲，微積分學得怎樣我不清楚，但玩股票的技術絕對比牛頓高明。牛頓用不到一年的時間在股市裡賠掉自己 10 年的收入；而他也用不到一年，就在法國的證券市場賺了好幾千萬。

　　有了這第一桶金，他開始投資房地產和期貨，而且幾乎沒賠過錢，可謂那個時代的索羅斯‧富‧巴菲特。他剛入中年就實現了財務自由，餘生全部精力就放在怎樣與權貴階級鬥爭上了。為了策反他，法國教會派遣到他家遊說的神職人員絡繹不絕。特別是他人生最後這年，眼瞅著他的身子一天一天衰弱，那些教士們跑得更加勤快了，他們想趁著他腦子不清醒的時候完成這個終極業務指標。但是，至死他也沒有動搖過自己的信念。

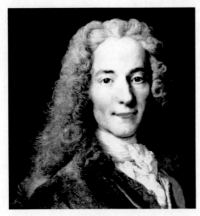

圖 2-29　伏爾泰（Voltaire）

　　西元 1778 年 5 月 30 日，他與世長辭。天主教會禁止他葬入教堂，甚至禁止他葬於故鄉巴黎，將他的遺骨棄之荒野。是幾位死黨偷偷將他的遺骨運回巴黎，埋葬在市區墓地。他是「歐洲的良心」，是「法蘭西思想之王」。他叫法蘭索瓦 - 馬利‧阿魯埃（François-Marie Arouet），但他還有個更加響亮的名字——伏爾泰（Voltaire），如圖 2-29。

伏爾泰逝世的同一年，在巴黎東北的一個小村莊也有一位老人辭世。這位老人在人生的最後一年，完美詮釋了什麼叫做「禍不單行」。窮困潦倒不說，他還深受精神分裂的折磨。趁著病情好點出門散步，卻能在 18 世紀真正字面意義的「馬路」上，被馬車撞倒。掙扎著爬起來，路過的野狗又再次將他撲倒還咬了幾口。這簡直是電影中才可能出現的情節，然而與這位老人傳奇又極富戲劇性的一生比起來，這個片段簡直不值一提。

西元 1712 年，他出生於瑞士日內瓦的一個法裔家庭，他的母親在他出生不久後去世。8 歲那年，他的父親因人誣陷，被驅逐出境，他被送到鄉下一位牧師家中生活學習。在他 11 歲探望流亡在外的父親時，成為了時年 22 歲的維爾松小姐的情人。他不僅早熟，還早早學會了腳踏兩條船，在與維爾松小姐相處的時光裡，他偷偷與另一位戈桐小姐關係曖昧。而這一切不過都發生在他共計十二章的回憶錄中的第一章，他那波瀾壯闊的人生大幕才剛剛拉開一道小縫 —— 16 歲那年，經人介紹，他投奔了義大利的瓦朗夫人。這位貴婦比他大 12 歲，婚姻破裂，已獨居多年。與之前不同的是，他與這位貴婦是真愛，直到分手還心心念念。

在自傳中，他寫下這樣的文字：「那天是西元 1728 年的聖枝主日。我立即追了上去……我大概還記得那個地方，此後我在那裡灑下過不少淚水，親吻過那個地方。我為什麼不可以用金欄杆把這幸福的地方給圍起來！為什麼不讓全球的人來朝拜它！但凡尊崇人類獲救紀念物的人都應該跪行到它的面前。」200 年之後，人們滿足了他的這個願望，在他們相會 200 週年的時候，在此建起了金欄杆。

西元 1736 年，他 28 歲，終於如願以償跟瓦朗夫人同居。在這之前四年不到的時間裡，他自學了拉丁語、數學、植物學和解剖學。這個時候，他又被音樂吸引，開始自學作曲。不精通任何樂器，28 歲才起步，這難度可想而知。

可是人家不是普通人，五線譜讀不熟，就思索著用阿拉伯數字來記譜，在發明了一系列符號解決八度問題後，這套記譜系統終於能夠記錄任何樂曲。他寫了篇名為《音樂新符號建議書》提交給法蘭西科學院，我們今天管這個記錄系統叫做「簡譜」。從此他對音樂的愛好一發不可收拾，並於西元 1752 年創作了一部廣受好評的歌劇《鄉村占卜師》（法語：*Le devin du village*）。為此，法國國王路易十五還向他表示願為他提供投資，支持他繼續創作，結果被他以「不想失去自由」為由一口拒絕。

就是如此剽悍的一個人，他的夢想之一卻是能夠得到伏爾泰的賞識。西元 1753 年，第戎科學院舉辦了一次徵文比賽，題目是《人類不平等的起源是什麼，它是否符合自然規律？》。他花了兩年時間，寫下一本舉世聞名的《論人類不平等的起源和基礎》，滿懷激動的寄給自己的偶像伏爾泰一本，忐忑不安的等著回覆。

伏爾泰確實回信給他了，可是通篇三十五處評註，無一處贊同他的觀點。他的心一下子跌到谷底。西元 1755 年，搞金融賺得盆滿缽滿的伏爾泰在日內瓦買了一幢獨棟別墅，時不時邀請朋友來演出戲劇。在家裡玩夠了，還建議日內瓦當局在市區建一座劇院。對偶像「由愛生恨」的他逮著這個機會，給市政當局寫了一封長信，總結下來的中心思想就是 —— 千萬別建造！

他得逞了，議會駁回了建立劇院的建議。雖說這事鬧得伏爾泰心裡不爽，但也根本沒拿他當一回事，看過他那封言辭激烈的信後，連個回應都沒有。這下他再也忍不了了，在西元 1760 年直接給伏爾泰寫了一封充滿哀怨的信。伏爾泰還是置之不理，全當他已經瘋掉了。

在此之後，他又努力奔走了一年，終於讓日內瓦議會徹底禁止了伏爾泰戲劇作品的演出。這下他終於成功吸引了伏爾泰的注意，一場曠日持久的相互攻訐正式開始了。西元 1766 年，伏爾泰在給一位朋友的信中提到他，用

盡了詆毀之詞，像是「凶殘的瘋子」、「江湖騙子」等等，在信的末尾還不忘加上一句：「尚‧雅克的命運只會是被世人遺忘。」

如圖 2-30 所示，他就是尚‧雅克‧盧梭（Jean-Jacques Rousseau），正是他的思想醞釀了後來的法國大革命，馬克思也在他的身上看到了共產主義最早的影子。

圖 2-30　尚‧雅克‧盧梭
（Jean-Jacques Rousseau）

♫ 啟蒙與狂飆

在後人眼裡，伏爾泰與盧梭之間持續了大半輩子的恩怨，簡直就像兩個孩子在相互打架。數學家孔多塞（Condorcet）曾這樣評價伏爾泰：「要不是他對盧梭的不公讓人感覺到他還是一個人的話，他簡直可以封神！」

造化弄人，他倆針鋒相對了半輩子，卻在同一年離世。死後沒多久，又先後被移入巴黎先賢祠，幾乎面對面葬在一起。他們兩人再加上孟德斯鳩（Montesquieu），一同被人尊稱為「啟蒙運動三劍客」。

你可能會問，他們的故事，似乎也就盧梭的經歷能跟音樂沾上一點邊，為何我要用如此之多的筆墨來描述？理由有兩個：其一，自中世紀起，屬於上層階級的音樂與屬於普通民眾的音樂一直涇渭分明，在啟蒙運動的推動下，二者完成了統一。當我們回溯音樂的發展時，無論談及哪一個時代，都不可避免的要羅列一長串作曲家名字。在我們印象中「標準的」古典音樂作品標題，也都是諸如「第 × 號交響曲 ×××」這樣的形式。可是我們總是忘記，還有一些音樂，也都是從那個時代流傳下來的，例如《友誼萬歲》（*Auld Lang Syne*）、《綠袖子》（*Greensleeves*）等等。

它們的原始作者或許有一些傳說，但早已無法考證。這些簡單質樸的

圖 2-31　約翰·沃爾夫岡·馮·歌德
(Johann Wolfgang von Goethe)

旋律就靠著口耳相傳頑強的留存了下來。啟蒙精神的核心是自由平等，是開蒙民智，是不尊崇權威，是獨立、理性的思考。在這種思想的鼓舞和推進下，音樂逐漸世俗化，作曲家們甩開包袱，開始將原本屬於民間的旋律寫進自己的作品。某種程度上，這場運動構築了古典主義的形制，也埋下了浪漫主義誕生的種子。

身在德國的歌德（圖 2-31）這樣評價伏爾泰和盧梭：「伏爾泰結束了一個舊時代，而盧梭開創了一個新時代。」

西元 1774 年，他的小說《少年維特的煩惱》（*The Sorrows of Young Werther*）發表，這部作品將啟蒙運動所倡導的思想自由及個性解放表現到極致，反對嚴苛遵循理性的觀點。這種思想顯然更對藝術家們的胃口，莫札特的《第二十五號 g 小調交響曲》就是這樣一部「任性」的作品，這部作品同時也是電影《莫阿瑪迪斯》（*AMADEUS*）中開始場景的配樂。

這部交響曲開頭的主題旋律緊張激烈，一反莫札特作品中快樂典雅的風格。如果覺得這部作品表達的情感還是太抽象，那就再聽聽海頓《第四十五號「告別」交響曲》吧，我保證，你會瞬間理解我的意思。

西元 1831 年，歌德完成了他一生中最為重要的作品──《浮士德》（*Faust*、*Faustus*）。這部作品從西元 1768 年開始構思，前後歷經六十多年，終於在他人生的倒數第二年完成。它也許並不好懂，卻足以震撼世人，現實與幻想交織在一起，故事套著故事，悲劇中還有悲劇……在《浮士德》這部作品中，歌德完成了從狂飆突進的、幼稚的浪漫主義，到真正的浪漫主義的轉變。

受這部作品的影響，法國作曲家白遼士（Hector Louis Berlioz）寫下了音樂會歌劇《浮士德的沉淪》，舒伯特（Franz Schubert）創作了《紡車旁的葛麗卿》，李斯特（Raiding）完成了《浮士德交響曲》，舒曼（Schumann）寫下了《浮士德的幾個場景》……前前後後有至少 50 位浪漫主義作曲家在這部作品中找到創作靈感，將其奉為浪漫主義的源泉絕不為過。

圍觀伏爾泰與盧梭恩怨的第二個理由，其實在前文已經提到。他們的確是偉大的思想家，可是我們也常常忘記他們身為普通人的那一面。他們與我們一樣，也有七情六慾，也懂得喜怒哀樂，也會耍小心眼玩弄手段，也會無節制的相互攻訐。我們太習慣於將他們做成畫像掛在牆上，將他們所說的名言警句奉為圭臬。他們是偉人，但偉人也是人，又怎會不犯錯？

獨立思考，不盲從權威，每個人都是獨立平等的個體，都應當自由表達自己的思想。這才是他們想要傳遞給我們、想讓我們將其融入血液的精神。也正是吸收著這種精神養分，浪漫主義打牢了自己的根基。很快，你將看到它破土而出，絢麗綻放！

浪漫主義時期

♫ 浪漫主義是什麼？

按照公認的說法，古典音樂的浪漫主義時期開始於 19 世紀初。而其他藝術形式的浪漫主義風潮則要稍早一些，繪畫領域有德拉克羅瓦（Eugene Delacroix）、傑利柯（Theodore Gericault）等等，文學領域有雨果（Victor Hugo）、雪萊（Percy Bysshe Shelley）、拜倫（George Gordon Byron）、李白、屈原……奇怪，怎麼有中國詩人混進來了？不信你回家找一下語文課本，看看書中是不是這樣介紹他們的：

　　李白，字太白，號青蓮居士，又號「天上謫仙人」，是唐代偉大的浪漫主義詩人，被後人譽為「詩仙」。

　　屈原，戰國時期楚國詩人、政治家，中國浪漫主義文學的奠基人，「楚辭」的創立者和代表作者。

　　「浪漫主義」對於我們來說並不是什麼新鮮事物，只是這「浪漫」究竟代表什麼，你真的知道嗎？是羅密歐與茱麗葉那樣轟轟烈烈的愛情嗎？恐怕不是。李白那麼多浪漫主義詩作中，有幾首是關於愛情的呢。那是無拘無束突破天際的想像力嗎？還不準確。德拉克羅瓦著名的浪漫主義油畫《自由引導人民》（*La Liberté guidant le peuple*）（圖 2-32），題材如此現實，並沒有包含什麼想像的成分。

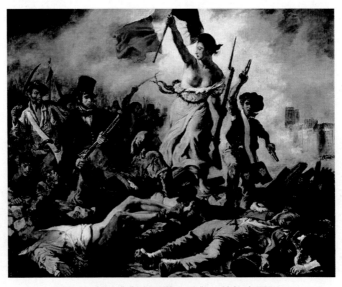

圖 2-32　《自由引導人民》，德拉克羅瓦

　　是不是有些糊塗了？事實也確實如此，研究浪漫主義藝術的著作汗牛充棟，卻沒有哪位學者敢說自己所下的定義是精確完善的。凡是能解釋與分析的，一定是作品外在的形式。而要理解「浪漫主義」，更為重要的是理解支

撑這些外在形式的內在精神。這種精神無法描述，只能感受。當體會到這點時，你就逼近了浪漫主義的真相。

還是從繪畫聊起。關於浪漫主義的真相之一，就是它無法獨立存在。我們說李白是浪漫主義詩人，是因為還有杜甫等現實主義詩人做參照。歐洲浪漫主義藝術的參考物，就是我們前面講到過的古典主義藝術。

古典主義崇尚的是普遍的善與美，然而，要達成這個目標有個前提，就是承認「美」是客觀存在的，是可以透過一定的方法和規則來實現的。藝術家們為此做了不少努力。為了搞清楚人體各個部分的比例，文藝復興時期的大家如達文西（Leonardo di ser Piero da Vinci）、米開朗基羅等，都發展了盜墓和解剖這兩項業餘愛好。他們把人的屍體卸成小塊，拿尺一點點測量，然後折算成各種比例，計算出站著的時候人體身高等於幾公分最美、頭頂到肚臍與肚臍到足底應該是什麼比例最和諧等等（圖 2-33）。

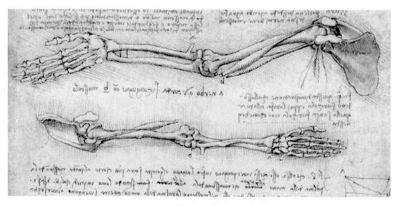

圖 2-33　達文西的解剖畫稿

後來的藝術家們追隨他們的腳步，將這些理論發展到極致，也慢慢形成了古典主義的風格標籤：輪廓分明、比例和諧、立意高尚。他們的工作非常成功，古典主義美術堪稱對人類文明的救贖。如圖 2-34 所示，同樣的題材，中世紀風格與古典主義的表現手法簡直是天壤之別。

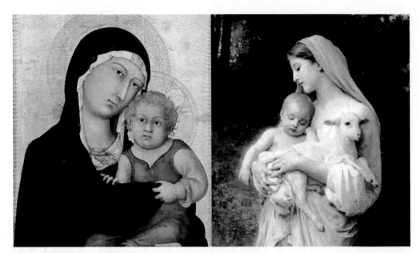

圖 2-34　中世紀馬蒂尼的《聖母子》（左）與古典主義布格羅的《聖母子》（右）

　　觀賞古典主義巔峰時期的作品，哪怕你對藝術一無所知，也能為那種和諧與美感所震撼。古典主義思想的出發點是崇尚普遍的善與美，承認「美」是客觀存在的。換句話說，按照這種形式和標準創作出來的藝術作品，我認為是美的，你認為是美的，隨便從太平洋小島或非洲原始部落找個土著，他也會認為是美的。那這個客觀的「美」的標準，又是誰設立的呢？

　　這個問題如果放在 18 世紀前，根本不需要討論。凡是不知道根源何處的事物，盡可以推給上帝。後來，以伏爾泰為首的一干啟蒙運動者們結結實實的給了基督教一記悶棍，再加上科學家們有意無意的「落井下石」，在這種境況下，上帝存在的基礎變得岌岌可危。

　　然而啟蒙思想與古典主義的精神並不矛盾。「美」就算沒有了上帝撐腰，也可以在其所崇尚的理性與規則中找到存在的依據。為了將這些規則和技法傳承下去，歐洲各國紛紛建立了藝術學院，藝術家們在這裡接受長時間的嚴格訓練，並由此誕生了被稱為「學院派」的美術流派。

上文用來與中世紀畫作相對比的古典主義作品，即來自法國著名學院派藝術家威廉‧阿道夫‧布格羅（William Adolphe Bouguereau）。他先後在巴黎國立高等美術學院和朱利安美術學院進修和工作。他畫的人物逼真到讓照相機沉默，優美到修圖軟體流淚。多說一句，還有一位大家熟悉的藝術家也曾有過在這兩所學府學習的經歷，他的名字叫徐悲鴻。

不知大家有沒有發現，講到這裡，無論從什麼角度來看，古典主義已接近完美，藝術似乎只需要沿著這條康莊大道走下去就可以了。這一切是多麼美好，多麼和諧！

圖 2-35　《織毛衣的女孩》，布格羅

但就在這個時候，啟蒙運動團隊中猛的跳出來一個人，本著「啟蒙運動的思想不一定都是對的，但伏爾泰說的一定都是不對的」這個原則，在歐洲的思想界掀起了巨波狂瀾。這個人我們在上一篇文章中已經提到過，他的名字是盧梭。按照他的觀點，古典主義僵化刻意、矯揉造作、消磨意志。他認為人們應當返璞歸真、自然率性。一些早就對學院教育心懷不滿且認為他並沒有瘋掉的藝術家，順著他的思路想了想，覺得似乎有點道理。

古典主義固然美好，但這美好卻是按照統一的規則塑造出來的，美得難免千篇一律。畫作中的人物雖然逼真，卻「逼真到不真實」。舉個例子，如圖 2-35 所示，布格羅筆下的這個小女孩美吧？逼真吧？

第 2 章　帶你輕鬆讀懂音樂史

可是你看這手，這腳，這裙襬，一塵不染，不符合邏輯啊！這女孩能坐在這裡讓畫家畫，總不是自己飛過來的吧，光著腳在室外走，怎麼可能不黏上點泥土呢？還有這動作，雖然優雅卻總感覺不怎麼自然。照現在的話講，這叫「擺拍」。

說到「擺拍」，還真不是古典主義畫家故意而為之。古典主義的出發點是承認絕對的美是存在的，藝術家的責任是將這種美表達出來。可上帝並沒有把表現美的具體操作方法寫成教材，藝術家們只能自己探索。研究方法呢，就是前文提到的用尺量。

這樣做的問題是，這世上並不是所有事物都能量啊，例如森林、小溪等等，你怎麼下手量呢？藝術家們的解決方法也很簡單，沒辦法量就當它不存在。所以你看，古典主義很少表現大自然的風景，最主要的題材就是人像。除了人體好下手測量的原因之外，人體之美還能找到理論依據 —— 上帝按照自己的形象創造了人類的祖先，既然上帝的形象是完美的，那麼人體自然也是完美的！可還存在一個問題，量出來的資料都是靜態的，站著坐著臥著都好量，奔跑跳躍中的人體又該怎樣量呢？解決方法還是就當這問題不存在。

藝術學院教授學生畫人體，通用方法就是請個模特兒，擺個姿勢，然後一群人圍著畫。長此以往，就形成了古典主義的「擺拍」風格。對比一下，大家就能體會到開篇那幅德拉克羅瓦的《自由引導人民》中的浪漫主義特徵了 —— 它顯然不是「擺拍」的，整幅畫氣勢磅礡，充滿對比和律動感。畫中人物也不再是「磁浮」的了，該有塵土泥垢的地方，通通如實展現。還有那遍地的屍體，古典主義連一絲塵土的存在都不能容忍，怎能接受這樣的素材。

德拉克羅瓦由此獲得了一個外號，叫做「浪漫主義的獅子」。可是他卻一再聲稱自己是「純粹的古典主義者」，堅決與浪漫主義劃清界限。這與音樂界的貝多芬簡直如出一轍。他說自己除了厭惡形式主義，偶爾任性一下之

外，跟浪漫主義根本沒有什麼共同語言。

我們對比著再來看看音樂領域。古典主義作曲家們按照固定的規則和形式作曲，例如交響曲第一樂章是「奏鳴曲式」，那你就按照規矩搞定呈示、展開、再現就好了。這非常像如今英語考試中經常使用的「作文模板」，背過之後在那個框架下填寫幾句話，一篇中規中矩的文章就寫好了。只要拼寫和文法不出問題，就能在短時間內拿到不錯的分數。

許多古典主義作曲家還真就是這樣作曲的，按照模板產生的一大現象就是這個時期的作曲家都很多產，交響曲寫出幾十甚至上百部的大有人在。每個硬幣都有兩面，這樣做產生的問題就是作品難免千篇一律，根本分不出它們之間有何區別，就連這個時期最偉大的作曲家也不能倖免。我們都知道海頓一輩子寫了三位數的交響曲，然而這其中的大多數，如果不是為了研究，幾乎不會有人演奏。模板這種東西，對於絕大多數同學來說，都是很有用的。可是對於極少數的天才而言，它就顯得有些束手束腳了。

盧梭是個天才，他代表所有天才將想說的話喊了出來：放手一搏大膽創造，管它什麼規則和理性！在上一篇文章中，已經提到海頓、莫札特都在這種精神的感召下創作出一系列作品，而沒有提的是，這個運動叫做「狂飆突進」，它已經有了浪漫主義的影子。

但是，別看「狂飆突進」運動來勢洶洶，沒過幾年，人們就將它拋在了腦後，藝術重歸古典主義的主流。究其原因，是因為這運動「太盧梭」了──凡是舊有的事物，他沒有不反對的。可反對完了也就結束了，並沒有給出一個明確的綱領，告訴大家新的目標在何方。

還有個說法，稱狂飆運動是「幼稚的浪漫主義」或「形式上的浪漫主義」。在常見的介紹音樂史的資料中，總是把各個時期劃分得非常明確。這固然方便了我們對於不同時期的辨識，卻也給我們帶來一個印象，就是除了

恰好出現於時期之交的作曲家外，各個時期音樂家的風格是井水不犯河水的。其實，分隔兩個時期的那條界限，完全是我們人為劃分出來的。「最古典的作曲家」海頓和莫札特，都在「最古典的時期」創作過「浪漫主義音樂」。「浪漫主義音樂」與「浪漫主義音樂時期」根本是兩個不同的概念。

♫ 什麼才是浪漫主義音樂？

　　古典主義討論善與美，崇尚高尚的精神與思想；浪漫主義在古典主義奠定的堅實基礎上，注重感性表達，必要時，突破規則和結構的限制。

　　古典主義認為繪畫就是繪畫，音樂就是音樂；而浪漫主義的音樂結合一切可以結合的藝術形式，從戲劇、詩歌，到繪畫、建築，它在不同國家不同民族中找到共性，並將其表現出來。

　　古典主義說規則與形式大於一切，藝術家的工作就是在這個框架下盡可能接近絕對的美；浪漫主義則認為沒有人能規定「美的標準」，想要表達，那就盡情宣泄。

　　古典主義討論的是音樂本身，而欣賞浪漫主義，我們必須了解創作音樂的作曲家……當這樣的音樂匯成潮流，就可以說音樂步入了浪漫主義時期。「描述不清，只能感受」，當體會到這點時，也就逼近了浪漫主義的真相。

♫ 再談貝多芬

　　討論完浪漫主義的特徵之後，我們再對比著看一下之前談過的「浪漫主義先驅」貝多芬。單從表象上看，貝多芬的一些作品確實具有浪漫主義風格。他的《第六號交響曲》描寫大自然，還有另一個明確的標題「田園」；他的《第九號交響曲》引入了合唱元素，突破了交響曲的經典結構；他還創作了音樂史上第一部聲樂套曲《致遠方的愛人》。可如果因此說他是一個「浪漫主義者」，就有些武斷了。

　　前文提到，在任何時期、任何文化中，都能找到浪漫主義的影子。現實如杜甫，也會寫下「會當凌絕頂，一覽眾山小」這樣充滿熱情的詩句。更何況處於古典、浪漫之交的貝多芬，他怎可能不受到浪漫主義思潮的影響呢？他是盧梭的擁躉，還記得我們提到過的盧梭創作的那部歌劇《鄉村中的占卜師》嗎？貝多芬曾將其中一首詠嘆調改編成一首獨立的藝術歌曲。甚至還有個流傳很廣的說法：在精神上，貝多芬是盧梭的弟子。

　　可貝多芬也並沒有沉溺於浪漫主義的情感與幻想，他的作品給人的整體印象是雄渾有力、積極清醒的。在整個音樂史上絕對找不到第二個人，擁有貝多芬這樣英雄一般的意志力和無堅不摧的創造力。他出身卑微，卻從不向權貴低頭；他深信人的尊嚴，狂熱的擁護自由。正如保羅・亨利・朗在《西方文明中的音樂》談到的：「有一種人，由於天性，只能挺起腰桿走路，否則生活便毫無價值。」貝多芬是浪漫主義的先驅，更是古典主義難以企及的高峰。

♫ 陰影下的布拉姆斯

　　話又說回來，貝多芬樹立的這座高峰，除了供人崇拜和仰望之外，也有不厚道之處。打個比方，某科目老師出題特別難，大家的平均水平都在 60 分左右，可就是有個學霸，每次都考滿分。這個學霸固然是「難以企及的高峰」，但從另一個角度看，他也給其他同學造成了巨大的心理陰影。

　　在這種情況下，大多數同學都會選擇放棄努力。可總有那麼一小部分自強不息的同學，不妄求超越，但只求盡可能接近。這其中最具代表性的一個人，就是約翰尼斯・布拉姆斯。他生於浪漫主義全盛時期，卻以貝多芬作為自己人生的終極目標。他立志要寫一部如貝多芬《第九號交響曲》一般偉大的交響樂作品。在人們無所顧忌肆意揮灑靈感和情感的時代，他像學者一般嚴謹慎重的推敲作品的每處細節。他承認自己沒有貝多芬那樣的天賦，因此必須付出比天才多百倍的努力。

布拉姆斯《第一號交響曲》的創作花費了 20 年的心血，完成時，當初立志的翩翩少年已入不惑之年。對於偉大的作品，比較級和最高級是沒有任何意義的。世人稱他的這部交響曲為《貝多芬第十號交響曲》，雖然還是在貝多芬的陰影之下，但他已經比其他人走得更高更遠。

♫ 舒伯特

真的沒有人比布拉姆斯更靠近貝多芬了嗎？

還是有的，這個人就是舒伯特。一方面，他與貝多芬一樣，都是古典主義與浪漫主義的跨界人物；另一方面，比起布拉姆斯，他在「地理上」離貝多芬更近。圖 2-36 是維也納中央公墓 32A 區的墓碑分布。死後葬在貝多芬的墓邊，這是舒伯特的遺願。現在維也納中央墓地的這兩座墓，是西元 1888 年遷移過來的。在這之前，這二位之間甚至沒有莫札特這個「第三者」，比現在距離更近。

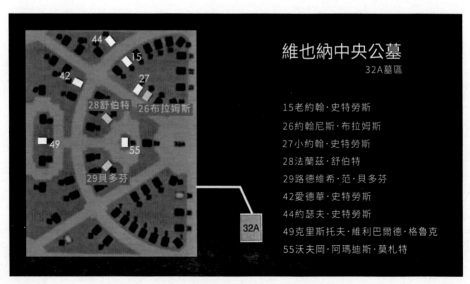

圖 2-36　維也納中央公墓 32A 墓區布局

在本書文章《貝多芬：跟他相比，你那點痛苦都不算什麼》中，會提到貝多芬慘淡的財務狀況，這一點其實頗有爭議，因為他時窮時不窮；但舒伯特那是真窮，是徹徹底底的窮。所有關於他的軼事都可以跟「窮」掛鉤，例如沒錢買稿紙，寫了正面再寫反面；例如用一首搖籃曲換了幾個馬鈴薯（也有人說是馬鈴薯燉牛肉）。順便說一句，他的作曲老師是薩里耶利，對，就是電影《阿瑪迪斯》裡害死莫札特的那位，他不僅教過莫札特，還是貝多芬、舒伯特以及李斯特的老師。這位仁兄在那個年代可謂德高望重，死後卻因為一場莫名其妙的謀殺指控而被世人記住，實在讓人唏噓。

舒伯特最為大眾熟悉的名號是「歌曲之王」。在這個題材領域，他擁有無可匹敵的爆發力。17 歲那年，他讀了歌德的《浮士德》後深受感動，靈感爆滿，僅用一年時間就寫出 144 首作品。巔峰時，他還創造了一天創作 8 首藝術歌曲的記錄。

♪ 藝術歌曲與交響詩

「藝術歌曲」是浪漫主義極具代表性的一種音樂體裁，它的歌詞一般來自優秀的詩歌作品，以鋼琴為伴奏。常有人問，藝術歌曲與流行歌曲有什麼不同。打個比方，創作流行歌曲，就是給你一塊黏土，讓你捏個花瓶，只要長得像那麼回事就算及格，如果再有點個性能讓人眼前一亮，就算優秀了。而創作藝術歌曲，相當於給你一件古雅精美的瓷器，讓你在其基礎上打磨、加工、上色，在這個過程中你不能破壞原有作品的藝術性，還必須透過自己的創造讓它更加精美。

藝術歌曲將詩歌與音樂結合，展現了浪漫主義「結合一切可以結合的藝術形式」的特點。後來的藝術家們更進一步，創造了一種完全音樂化的詩歌 —— 交響詩。它的源頭是歌劇序曲，取材來自文學、繪畫、民間故事等，

雖用交響樂團編制展現，卻並不遵從交響曲的形式，而是讓音樂完全為其表現的內容服務。創作這類作品時，作曲家們往往會給作品加上標題，有時還會寫一段序言，介紹一下這部作品講述了什麼故事，表達了什麼情感等。

♪ 李斯特

「交響詩」這種音樂體裁的發明人是李斯特。他有兩個特點，一是鋼琴彈得好，二是人長得帥。集這兩個特點為一身，也難怪他的崇拜者遍布世界各地。這裡特別要提到的一點是他的「匈牙利籍」屬性。精確的說，他是「曾經的匈牙利人」。他的故鄉雷丁在一戰後被劃入奧地利的領土。對於匈牙利來說，領土可以送出去，但李斯特不行。李斯特也從未忘記自己的祖國，寫下的 19 首《匈牙利狂想曲》就是明證。

還有一點經常被大家忽視的是他的名字。在英語環境下，他的名字被拼寫為 Franz Liszt，姓「李斯特」，名「法蘭茲」。這雖然沒錯，但卻並不是他名字的原始寫法。匈牙利人姓名的順序與我們是相同的，姓在前，名在後。李斯特名字的匈牙利語寫法應該是 Liszt Ferencz。

♪ 民族樂派與柴可夫斯基

李斯特在自己的作品中融入了如此之多的匈牙利民族元素，也因此成為了「民族樂派」的先鋒人物。所謂「民族樂派」，是浪漫主義的一個流派，它並不能與浪漫主義相提並論，所以至少在音樂領域，「民族主義」這個詞是不存在的。在民族樂派精神的感召下，之前以德奧英法音樂為正宗的音樂家們，開始大膽創作屬於自己民族的聲音。匈牙利有李斯特，波蘭有蕭邦（Frederic Francois Chopin），捷克有史麥塔納（Bedřich Smetana），芬蘭有西貝流士（Jean Sibelius），挪威有葛利格，羅馬尼亞有艾內斯科（George Enescu）⋯⋯

　　而俄羅斯，情況就複雜得多了。俄羅斯音樂家們的實力不可小覷，本就可以和西歐「正宗」分庭抗禮。俄國音樂的靈魂人物非柴可夫斯基莫屬。在相當長一段時期內，他在華人圈的知名度甚至遠遠超過了貝多芬、莫札特等音樂家。

　　以柴可夫斯基的《第一號鋼琴協奏曲》為例，首樂章的開篇，就能感受到磅礴的情感洶湧而至。這部作品的規模宏大，堪稱一部「鋼琴與管弦樂團的交響曲」。老柴也是一個有故事的人，與梅克夫人的友誼、同性戀的傳聞……無論從哪個角度入手都足夠寫一部小說。大多數音樂家的軼聞都是捕風捉影的故事，真實性無從可考；而老柴研究起來就方便多了，他有個業餘愛好 —— 寫信，而且還不是一般的能寫。據不完全統計，現在收集到的柴可夫斯基的信件共有 5,392 封，其中絕大多數信件的篇幅還很長。

　　這是個什麼概念呢？他一共活了 53 年，假設他從出生起不會走路先學會了寫信，那他也得每年寫上 100 封才能達到這個數目。研究柴可夫斯基的書信在今天已經成為一門顯學，從這些文字中，我們總能找到一些有意思的東西，例如這一段：

> 他簡直是一個唐吉訶德式的人物！為什麼他要如此努力的追求不可能得到的東西啊！他確實有天賦，如果他能學會自然率性，他的音樂完全能夠喚起海洋般遼闊的美感。
>
> —— 西元 1877 年 11 月 26 日致梅克夫人的信

♫ 華格納和他的「樂劇」

　　柴可夫斯基信中提到的這個人便是華格納，講的是聽完《尼伯龍根的指環》中第二部《女武神》的感受。《尼伯龍根的指環》堪稱音樂史上最宏大、最花錢，也是最要命的作品。

　　先看「最宏大」。約上 30 幾人就能湊一支小型交響樂團，正規的雙管

編制交響樂團人數在 60 ～ 70 人。可是要演這部作品，最少也得上百人（西元 1896 年的拜律特版是 124 人編制）。

　　再看「最花錢」。為了演出這部作品，華格納的狂熱崇拜者巴伐利亞國王路德維希二世為他專門投資建了一座歌劇院。該劇院處處考慮到這部作品演出的需要，並由華格納親自參與設計（圖 2-37）。

　　西元 1876 年，《尼伯龍根的指環》在此首演後，每年 8 月到 9 月在此上演華格納的作品就成為慣例，甚至因此形成了一個節日，這就是「拜律特節日劇院」與「拜律特音樂節」的來歷。不僅如此，在路德維希二世的住所高天鵝堡中，有專門為華格納準備的房間，其中處處都是取材於《尼伯龍根的指環》的壁畫。這座城堡之內禁止拍攝，因此只能給大家看個外觀，如圖 2-38 所示。

圖 2-37　拜律特節日劇院　　　　　　圖 2-38　高天鵝堡，攝於巴伐利亞

　　順便說一句，這座城堡的對面還有一座更為著名的城堡，據說是路德維希二世為自己的緋聞女友所建。他的緋聞女友是他的表姑伊麗莎白・阿瑪莉亞・歐根妮（Elisabeth Amalie Eugenie），我們更熟悉的是她的另一個名字 —— 電影《我愛西施》（*Sissi*）中的茜茜公主。這座城堡名為新天鵝堡，也是迪士尼城堡的原型，如圖 2-39 所示。

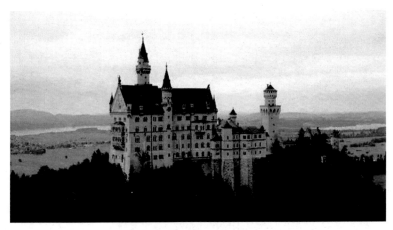

圖 2-39　新天鵝堡，攝於巴伐利亞

最後，再聊聊這「最要命」是怎麼回事。《尼伯龍根的指環》還有個名字是《舞臺節慶典三日劇及前夕》。直接按字面理解就對了，這部劇完整演下來，需要整整三天。分為如下幾個章節：

前夕：《萊茵的黃金》（*Das Rheingold*）。

第一日：《女武神》（*Die Walküre*）。

第二日：《齊格飛》（*Siegfried*）。

第三日：《諸神的黃昏》（*Götterdämmerung*）。

無論對樂師還是觀眾，這都是體力和精力的巨大挑戰。不止一次，有人累到虛脫被抬出劇場。對華格納來說，歷史上已經沒有什麼音樂體裁，能夠定義這部作品了。於是他給自己的這類創作取了個新名字叫「樂劇」。

♪ 孟德爾頌

如果沒有路德維希二世一擲千金的支持，華格納就算再有雄心壯志，也很難完成他的理想。他生活奢靡，風流成性，表面上非常風光，但用來揮霍的錢，大部分都是借來的，甚至為了躲債還得東躲西藏。

下面要講的這位音樂家不需要別人的資助，自己就是個富二代。他就是孟德爾頌（圖 2-40）。

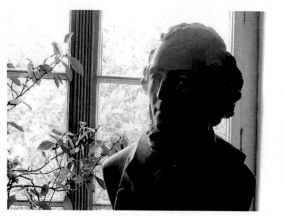

圖 2-40　孟德爾頌半身像，攝於萊比錫孟德爾頌故居

他的父親是位超級有錢的銀行家，爺爺摩西‧孟德爾頌則是著名哲學家，被譽為「德國的蘇格拉底」。他 9 歲首次公演，11 歲進入柏林聲樂學院開始作曲，17 歲時寫了《仲夏夜之夢》（*A Midsummer Night's Dream*），從那之後世界各地凡是舉辦婚禮，你都能聽到它的聲音（著名的結婚進行曲就是《仲夏夜之夢》中的一個章節）。26 歲那年，他受邀擔任萊比錫布商大廈管弦樂團指揮，為了讓樂隊成員們看清指揮手勢，他用布包裹一根鯨魚骨作為手指的延伸。這東西在指揮圈迅速風靡開來，我們今天叫它「指揮棒」。

比起上文提到的所有人，孟德爾頌一生的經歷簡單純粹，38 歲那年，他因中風撒手人寰，為我們留下一百多部典雅精緻的音樂作品。

除此之外，他還為我們喚醒了另一位大師 —— 偉大的約翰‧塞巴斯欽‧巴哈。西元 1829 年 3 月 11 日，他在柏林聲樂學院指揮演出了老巴哈的《馬太受難曲》。那時老巴哈已故去 79 年，這是自離世後，他的作品第一次在歐洲公演。這是一次跨越時代的握手，在浪漫主義時期，巴洛克複音大師的音樂開始復興。

♫ 拉赫曼尼諾夫與浪漫主義的最後之聲

1933 年，希特勒出任德國總理，孟德爾頌家族的產業岌岌可危（孟德爾頌是猶太人）。彼時，孟德爾頌已去世 86 年。一位俄國音樂家將他《仲夏夜之夢》中的諧謔曲改編成鋼琴版本。

這位俄國音樂家隱居在瑞士琉森湖畔，離家千里，卻無法踏足祖國。那是個亂糟糟的年代，一切秩序和規則都在瓦解，無論社會還是藝術。支撐古典音樂幾個世紀的調性體系被打破，各種稀奇古怪的聲音開始出現在音樂中。

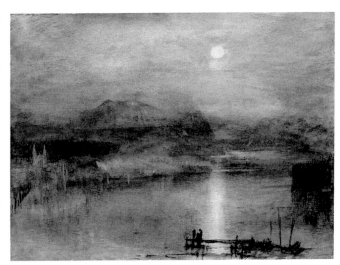

圖 2-41　《琉森湖上的月光》，透納

在這股土石流中，他頑強的站著，冷冷的看著，堅守著俄羅斯音樂的傳統。柴可夫斯基是他心中的燈塔，年輕時老柴對他的鼓勵讓他銘記一生。他因老柴的猝死寫下《鋼琴三重奏「悲歌」》；他的《第三號鋼琴協奏曲》被稱為「世上最難演奏的鋼琴作品」；在琉森湖畔，他創作的《帕格尼尼主題狂想曲》成為浪漫主義時代的天鵝之歌……

不久後二戰爆發，他將自己的大部分演出收入捐給祖國，他深信他的祖國必將獲得全勝。但他沒能親眼看到這一勝利，1943 年，他離開了人世。

他是拉赫曼尼諾夫。他的作品，是浪漫主義的最後之聲。

時光倒流 100 年，還是琉森湖（圖 2-41），一位詩人正泛舟湖上。夜空

之中，皓月高懸，繁星點點。船槳攪動湖面上天空的倒影，月光碎成一池琉璃。這美景，他絞盡腦汁也找不到任何語言來形容。但是音樂可以，當他聽到貝多芬《第十四號鋼琴奏鳴曲》時，這段記憶突然浮現在他的腦海。

他將自己的感想寫了下來，這首曲子也從此有了「月光」這個標題。這位詩人名叫路德維希・萊爾斯塔勃（Ludwig Rellstab），舒伯特曾為他的詩作寫過一首藝術歌曲，就是著名的《小夜曲》，它也是舒伯特人生最後的一部作品，與其他 12 首藝術歌曲一起被編為他的《天鵝之歌》。

那個大師輩出的年代早已離我們遠去。但是他們的音樂從不曾走遠。就像琉森湖，永遠倒映著來自天堂的月光。

印象主義時期

古典音樂史還有個很小的尾巴，這就是印象派。印象派音樂被認為是連接古典音樂與現代音樂的紐帶，在這個章節，我們也藉著印象派藝術的討論，再來回顧一下藝術發展的歷程。

無論音樂還是繪畫，典型的印象派作品都不難識別。音樂方面，矇矇朧朧，節奏

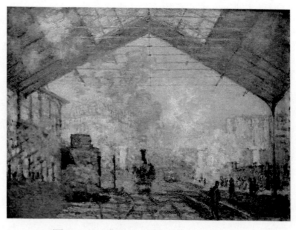

圖 2-42　《聖拉扎爾火車站》，莫內

渙散，找不到主旋律在哪裡的，排除掉各種現代音樂作品，一般就是印象派音樂；繪畫方面，明暗對比強烈，模模糊糊，整幅畫找不到線條和輪廓，卻還能大致看出畫的是什麼的，大都是印象派繪畫（圖 2-42）。

然而，認得出印象主義並不等於理解印象主義。不信？來看看不同風格的三幅畫。第一幅是古典主義風格，安格爾的《宮女與奴僕》（圖2-43）。

第二幅是浪漫主義風格，哥雅的《裸體的馬哈》（圖2-44）。

第三幅則屬於印象派，是馬奈的《奧林匹亞》（圖2-45）。

畫的同樣是裸女，你能說出這三幅畫分屬不同風格的理由嗎？

只看表現形式，我們很自然的會認為印象派是一種標新立異，是爾對之前藝術風格的一種顛覆。事實上，人們卻常說，從古典主義到浪漫主義需要一場革命來推動，而浪漫主義，只要向前邁出一步，必然會迎來印象主義。

你知道這又是為何嗎？

我們先來回顧一下古典主義與浪漫主義的衝突。安格爾是

圖 2-43 《宮女與奴隸》，安格爾

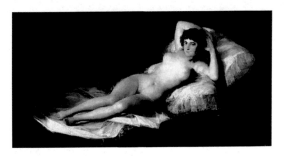

圖 2-44 《裸體的馬哈》，哥雅

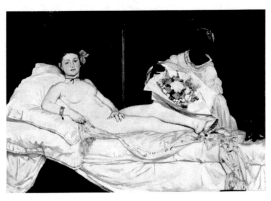

圖 2-45 《奧林匹亞》，馬奈

71

古典主義狂熱的衛道人士，學院派的領軍人物。這幅《宮女與奴隸》，描繪了鄂圖曼皇室宮廷中一個百無聊賴的宮女躺在床上，欣賞奴隸演奏音樂的場景。整幅畫線條分明，輪廓清晰，畫中的宮女身材豐腴，比例勻稱。不愧是安格爾，一出手就是教科書級別的作品。

再來看看哥雅的《裸體的馬哈》。別看這幅畫就簡簡單單畫了一個人，背後的故事卻說都說不完。這幅畫誕生時，可謂驚世駭俗，因為畫中的女人竟然沒穿衣服！哥雅還因此遭到了宗教機構的緝拿審判。你可能會覺得很奇怪，西方人物畫中的裸體很多，至於這樣大驚小怪嗎？其實那個年代，畫裸體是有前提的。畫中出現的裸體人物可以來自聖經，可以來自希臘神話，可以來自畫家的想像……總之，不能是現實中存在的人物。其創作思路是將虛構的人物透過一定的規則形式表現出來，這種美就是客觀的、純潔的。

再回頭看一下安格爾的那幅畫，這位法國畫家一生去過的最東邊的城市就是羅馬，鄂圖曼宮廷是什麼樣子，他從未親眼見過，那幅畫的場景完全出自他的想像。哥雅的這幅畫就不一樣了，所謂《裸體的馬哈》，這「馬哈」並不是一位女子的名字，而是西班牙語中「平民女子」的音譯。也就是說，他畫了一個真實的裸女。

這已經足夠在那時的任何國家引起巨大爭議了，更何況哥雅的國籍是西班牙，那是整個歐洲最保守的地方（除了梵蒂岡）。西班牙教會和王公貴族們對待藝術的態度，比起中世紀也好不到哪裡去。迫害哥白尼（Nicolaus Copernicus）、燒死布魯諾的那個異端審判所，在這裡從十五世紀一直開張到十九世紀。哥雅因為這幅畫，不幸成為了這個組織的最後一批攻擊對象。據說異端審判所決定緝拿哥雅的時候，這位畫家還趕製了另一幅《著衣的馬哈》（圖 2-46）應付審查。

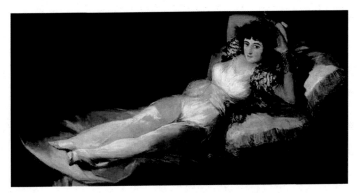

圖 2-46 　《著衣的馬哈》，哥雅

　　可惜那幅裸體的畫他並沒有藏好，兩幅畫一起被發現了，這幅穿衣服的反倒成了他心虛的證據（這個故事的真實性並不可考，可以確定的史實只有哥雅確實留下了這兩幅畫，以及確實被異端審判所攻擊過）。不過這之後沒多久，拿破崙就控制了西班牙，存續了 350 多年的異端審判所也隨之解散，哥雅的案子不了了之。

　　我們再仔細分析一下圖 2-44 的這幅畫。畫中的女人身體比例並不勻稱，頭有些大，略顯矮胖。還有那略帶挑逗的眼神、誘惑性的笑容、臉頰那一抹羞澀的緋紅……仔細思索思索，異端審判所給它扣上「淫靡」的帽子，似乎有那麼點道理。

　　她並不完美，卻如此真實。哥雅畫這幅畫時，是以自我為中心，任性的表達自己的所見所感。他眼中所見的女子，身材不符合經典比例，古典主義嚴苛的規則被他選擇性的忽略了。繪畫過程中，女子的表情不可能一直不變，哥雅卻選擇了一種最不能為「正統」所容忍的畫了下來。這表情一定是他最想看到的一種。反映在表面上，就是我們談到浪漫主義時常說的「情緒感強烈，突破規則技法約束」了。

　　這裡再次強調，推動藝術風格發展的動力，其實是內在思想的演變。從古典到浪漫，是封建宗教統治下個體意識的覺醒，這種轉變表面溫和，內在卻需要宗教改革、啟蒙運動、大革命等激烈的變革才能推動。而印象主義，表面看來很激進，實則只是浪漫主義思潮的延續。

　　我們講浪漫主義時拿來舉例的作品，是德拉克羅瓦的《自由引導人民》。這幅畫明暗對比強烈，充滿律動感，極富情緒感染力，是浪漫主義的典範之作。仔細體會一下這幅畫，很容易感覺到畫家想透過畫面為我們講述一個故事，傳達一種思想情感。在這一點上，這幅畫與古典主義作品並沒有什麼不同。

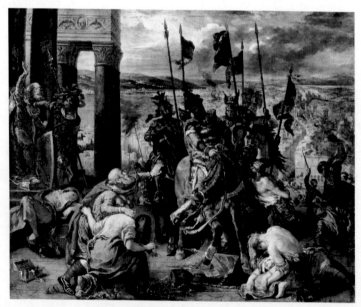

圖 2-47　《十字軍進入君士坦丁堡》，德拉克羅瓦

　　再看畫中的場景，雖然畫家勇敢的展現了許多古典主義者不會表現的細節，可毋庸置疑，它也是虛構的，是來自畫家的所知，而非所見 —— 我們遇到了藝術風格演進的一個岔路口：是表達虛構，還是表達現實？德拉克羅瓦

在這兩個方向都進行了嘗試。成名之後，他採用浪漫主義的筆法創作了不少
歷史題材的作品，如《十字軍進入君士坦丁堡》（圖 2-47）等。另一方面，
他也從現實中取材，畫他所見到的事物。

　　西元 1832 年，巴黎時局突變，他離開了那片是非之地，前往北非旅行。
在異國的日子，每天都充滿了新鮮刺激。他開始思考如何將自己看到的事物
生動的記錄下來。他越來越感到傳統繪畫的局限，打線稿、素描，上色……
這全套下來，固然能把事物的每一處細節畫得清清楚楚，但那真的是我們看
到的嗎？在現實中，沒有人會擺好姿勢讓你畫。帶來震撼和感動的場景，往
往只是那眨眼的一瞬。他嘗試著將這瞬間的印象和情景記錄下來，例如：他
嘆服阿拉伯騎兵衝鋒時的氣勢，為這個場面畫了許多幅畫。這些畫中，線條
與輪廓幾近瓦解，前景、背景模糊不清，人物的五官糊成一團（圖 2-48）。
浪漫主義距離印象派，只差那臨門一腳了。

圖 2-48　《阿拉伯騎兵》，德拉克羅瓦

第 2 章　帶你輕鬆讀懂音樂史

♫ 落選者沙龍

西元 1863 年的巴黎沙龍會展熱鬧非凡，送展的作品超過 5,000 幅。可是展覽的場地橫豎也就那麼大，其中超過一半的作品被評委們拒之門外。這些評委，都是來自各大藝術學院的專家教授，他們自有一個小圈子，就是我們再三提到的「學院派」。作品是否入選當然也是以「學院標準」進行評價。德拉克羅瓦的那幅《阿拉伯騎兵》如果送來參展，肯定也是會被拒之門外。

落選者們頗為不服，他們團結起來，組織了一個「落選者沙龍」（Salon des Refusés），專門展出被巴黎沙龍會展淘汰的藝術品。既是為了爭一口氣，也是為了自己的謀生。在那個年代，畫家的作品如果不在巴黎沙龍上展出過，幾乎不會有人買。出乎意料的是，這個「落選者沙龍」人氣爆滿，接踵而至的參觀者踩平了門檻。其實這些人都是來獵奇和吐槽的，但至少門票收入頗豐。就這樣，「落選者沙龍」竟然在批判和奚落中一屆屆辦了下去。

在西元 1865 年的落選者沙龍上，馬奈展出了這幅《奧林匹亞》。如果說哥雅的《裸體的馬哈》驚世駭俗，那麼馬奈這幅畫則直接突破了底線。原因還是出自他筆下的這位裸女。她名叫默蘭，是一位妓女，據說還是同性戀。在馬奈的畫中，她裸著身子，無畏的注視著參觀她的人們，彷彿在說：「怎樣？我就是要冷冷的看著你們這些衣冠禽獸裝斯文！」這下子可過頭了，馬奈被無數口水淹沒，在法國混不下去，逃到了哥雅出事的西班牙避難，可見他這簍子捅得有多大。

我們再來分析一下這幅《奧林匹亞》。安格爾與哥雅的畫作，無論畫風有多少差異，至少都應用了基本的透視法，看得出立體感和景深。而馬奈的這一幅，用個現代的詞形容，就是「扁平化」的。在這幅畫中，你看不出任何明顯的細節，簡直像是一幅半成品。你可能會懷疑，這幅畫的意義究竟在哪。如果你問馬奈本人，他會說：「這就是我所見到的呀！」

♪ 印象派的勝利

　　仔細想想看，上面這句話不無道理。日常生活中，人們見到一件事物，絕不會先去找它的視點（透視法中的概念）在哪裡，是否符合黃金比例。給我們留下第一印象的，是場景的光與色，而不是那些邊邊角角的細節。

　　印象派認為，畫家的任務，就是捕捉自己看到的這些一瞬而逝的「印象」。為了達到這個目的，他們必須畫得更快！於是古典主義明晰的輪廓和線條在他們筆下徹底瓦解了，形成了我們所熟悉的典型的印象派風格。西元 1872 年，莫內在勒阿弗爾港繪製了一幅日出的情景，他將這幅畫命名為《日出・印象》（圖 2-49）。

圖 2-49　　《日出・印象》，莫內

　　兩年後，這幅畫正式展出，人們對其的評價是「糊牆紙都比這幅畫的海景完整」。這幅畫及所有類似風格的作品，也都被冠以「印象派」（Impressionism）的稱呼，充滿諷刺和調侃。這場畫展上的 70 多幅畫，一幅都沒賣出去。但用不了很久，那些沒下手購買這些畫的人，就會後悔莫及。

第 2 章　帶你輕鬆讀懂音樂史

　　繪畫的目的，究竟是為了表現客觀的美，還是為了表現畫家主觀的所知所見？在這個關乎繪畫的核心命題的爭執上，古典主義與浪漫主義一直相持不下，卻在印象派興起時一敗塗地。給了延續幾世紀的古典主義最終一擊的，並不是印象派，而是一位名叫達蓋爾的法國人。

　　西元 1839 年，他為自己的發明「照相機」申請了專利。隨著攝影技術的日漸成熟，古典主義畫家們發現，自己畫得再逼真，細節再豐富，也敵不過相機快門的咔嚓一聲。持續百年的爭執平息了，藝術界基本達成共識——藝術家自由表達主觀感受，才是藝術的核心目的。下一場更加熱鬧的爭論，無非是採用何種手段進行表現了。在印象派之後，表現主義、立體主義、野獸派等各種眼花繚亂的流派紛紛出現，這已是後話。印象派，恰是這個發展過程中承上啟下的一環。它是浪漫主義的尾聲，也是現代藝術的前奏。

♫ 印象派音樂代表：德布西

　　讀到這裡，大家是不是都快忘了這是一本講音樂的書籍了？如果在其他時期，我用這麼大的篇幅聊繪畫，那是離題，可是在印象派音樂這裡，則是必須。印象派音樂直接從對應的繪畫風格中汲取靈感，試圖用音樂來表現「印象和氣氛」。只是採取何種手段才能實現這個目標呢？方法也來自繪畫。

　　音樂在古典主義時期逐漸形成的形式結構，在浪漫主義時期就已被打破。浪漫主義作曲家按照自己的需要調整作品的篇章，在片段中任性的夾帶各種「私貨」。可至少，組成音樂最基本的旋律、節奏、和聲、織體等規則，還是能從中清晰的辨識出來。而印象派音樂，就是要對這些音樂的根基動刀。

　　西元 1894 年 12 月，法國作曲家德布西發表了《牧神午後前奏曲》，創

作靈感來自象徵主義詩人馬拉美的同名詩作。這首詩並非抒情，也不注重敘事，只是描繪了好色的牧神在夏日的午後追逐仙女的場景，行文模糊朦朧，著重於意境的塑造。馬拉美的目標是「創作一首詞語的聲音要比詞語的意思更為重要的詩歌」，這與印象派繪畫的主導思想不謀而合。他並不相信有什麼音樂能夠契合他的詩作所塑造的意境，可聽過德布西的作品後，他是服氣的，他說德布西的音樂「延伸了詩歌的情感，比色彩更加形象的描繪出詩歌中的景象」。

♫ 欣賞印象派音樂

在印象派之前，聽任何一種風格的音樂，無非是找到動機，抓住旋律，合上節奏，識別織體。可到了印象派，這些手段通通失靈了。印象派音樂沒有高潮或終止，找不到明顯的旋律與節奏。就像印象派繪畫中找不到清晰可辨的輪廓和細節一樣，如果期待聽過印象派音樂後能哼唱出來，那你恐怕要失望了。

欣賞印象派音樂，方法一樣得從繪畫中尋找。印象派音樂的畫筆是各種樂器的不同音色，以及豐富多彩的和聲。你只要沉浸其中，體會那種明滅變幻的感覺即可。你應該已經發現了，無論是創作還是欣賞，印象派音樂都已跳出了音樂持續千年的範式，共曉時期由它畫上了最終的句號。

印象派音樂興起的時間十分短暫，在整個音樂史中幾乎一晃而過，重要的作曲家和作品，幾根指頭都能數得清。在繪畫領域，印象派是浪漫主義創作思想的延續發展，是一種不可逆轉的趨勢；而至於音樂，它所帶來的變化是翻天覆地的。印象派音樂，就是現代音樂的先鋒。

第 2 章　帶你輕鬆讀懂音樂史

第 3 章　大師往事

莫札特：《最強大腦》算什麼，我來告訴你他究竟有多猛

大家都知道莫札特號稱「音樂神童」，可是這位神童究竟有多神呢？

在他話還說不流利的時候，就已經可以彈奏鋼琴了。雖然小莫札特的父親就是一位出色的音樂家，然而如此之高的天分還是讓其父母驚嘆不已。他3歲時就能夠靠感覺在鋼琴上彈出和弦，能做到這點的除了他，估計也就剩下電影《海上鋼琴師》（*The Legend of 1900*）的主角1900了。

4歲的時候，父親為他安排了第一節音樂課，然後這傢伙只學了一年就可以自己作曲。他6歲開始第一次歐洲巡演，7歲寫了第一部小提琴協奏曲。協奏曲這東西，如果對主奏樂器沒有把握那是絕對玩不起來的。所以7歲的小莫札特怎麼樣也得拉得一手好琴；雖然這《第一小提琴協奏曲》不怎麼出名也不怎麼成熟，可既然能達到出去演奏的水平，那麼作曲的四門功課——和聲、複音、曲式、配器怎麼樣也得過關。放到音樂學院，就算你再怎麼有天賦，也得學個一年半載，可是小莫札特同學在我們還不會背「九九乘法表」的年紀就全都搞定了。

在協奏曲這個領域，我再給大家做個對比。作為單項領域的大師，小提琴天才帕格尼尼活到58歲寫了6部小提琴協奏曲；鋼琴天才李斯特活了75歲一共才寫出兩部鋼琴協奏曲。這些都是演奏家，再拉些作曲家比比：貝多芬活到57歲寫了5部鋼琴協奏曲、1部小提琴協奏曲；柴可夫斯基53歲去世做出1部小提琴協奏曲、3部鋼琴協奏曲；莫札特則在短短35年的生命裡創造了27部鋼琴協奏曲和8部（算上一部沒編號的）小提琴協奏曲。

你以為這就完了？這位小同學還為單簧管、雙簧管、低音管、長笛、法國號作過協奏曲，對了，還有一部長笛與豎琴協奏曲⋯⋯基本上樂隊裡面能夠見到的樂器都被他把玩了一輪。再然後，他8歲完成了自己的第一部交響

曲，這之後就一發不可收拾，有編號的交響曲就寫到 41 號……其餘大部分作曲家基本沒超過神祕數字 9，當然海頓開掛般寫到 3 位數得另外計算。幾位著名音樂家的作品數量如圖 3-1 所示（注：貝多芬有一首未完成的交響曲，算作 0.5 部）。

對於莫札特而言，《最強大腦》節目裡面大說特說的「絕對音感」根本不算什麼，盲聽鋼琴辨音高連入門都算不上。無論你用什麼樂器演奏，甚至隨便拿什麼酒杯、編鐘敲一敲，莫札特都能立刻報給你準確的音高。

再來看他非凡的音樂記憶力。任何音樂只要演奏一遍，別管多複雜他都能複述出來。14 歲那年他隨父親來到羅馬，在復活節前一週在著名的西斯汀禮拜堂聽了一場教堂唱詩班演唱的《上帝憐我》。教廷對這部作品嚴加保密，任何人不得複製，可是莫札特同學隨便聽了聽，回到旅社就從頭到尾寫下了完整的樂譜，讓這部曲子提前結束了專利保護。

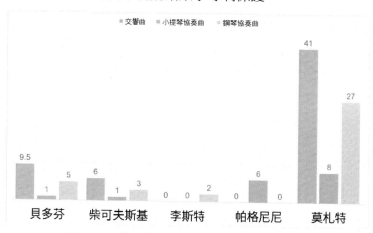

圖 3-1　音樂家各類作品數量對比（單位：部）

說到他的作曲天賦，自童年時期起，他就能在鋼琴上即興演奏任意時長的曲子，直到你喊停或者他自己覺得累了為止。作曲簡直像是他的原廠設定一般，根本不用消耗什麼力氣。這傢伙無論寫多麼複雜的曲子基本都是一氣

呵成，連打草稿都不用。其實，我認為對於莫札特來說，要不是一定得有東西給那些演奏音樂的人看的話，不寫樂譜也是完全可以的。

　　我還得再說點這傢伙招同行妒恨的地方。其餘人犧牲童年刻苦學習、努力奮鬥，成年後才能夠戰戰兢兢發幾部作品，算是小有成就；而莫札特呢，據說他是個「重度拖延症患者」，不到截止日期絕對不輕易動筆。可是人家厲害就在隨便一動筆就能創造奇蹟。這就像讀書時每個班級裡都有那麼一兩個同學，平時從來不念書、不寫作業，但每次考試都能考很好。

　　還有，莫札特不光在音樂方面天賦異稟，在我們還拖著鼻涕玩玩具的時候，人家就已經開始進入上流社交圈了！莫札特 6 歲的時候隨父親前往維也納為神聖羅馬帝國皇后瑪利亞‧德蕾莎演奏音樂（圖 3-2），皇后一看這小夥子挺機靈挺可愛，就把小莫札特抱到自己的膝蓋上玩。我想大部分這個年紀的孩子，被一個身著盛裝表情嚴肅的陌生中年婦女抱起來，基本上都會緊張的說不出話來吧，可是你知道莫札特做了什麼嗎？

圖 3-2　小莫札特為神聖羅馬帝國皇后瑪利亞‧德蕾莎演奏音樂

他親了皇后！哄得皇后團團轉！你以為是皇后缺愛嗎？這位老女孩光自己的孩子就有 16 個！這還不是高潮，在皇后那玩的時候，有一次他不小心滑倒了，一位公主扶他站了起來。這是青春偶像劇中的經典情節啊！小莫札

特也做出了典型的「偶像劇式」反應，對著那位公主說：「我長大了一定要和你結婚！」當然莫札特最後沒有實現這個願望，可是你知道他眼光有多麼毒辣嗎？這位小公主的名字叫做瑪麗‧安東妮（圖 3-3），後來嫁給了一個法國人。她一生奢侈放縱、揮霍無度，令全法國人民都看不慣，最後把她和她的老公一起送上了斷頭臺，堪稱法國的褒姒──對了，她的老公叫做路易十六。

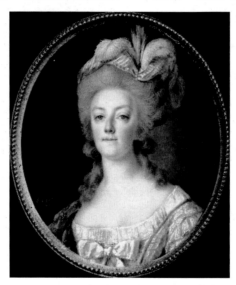

圖 3-3　瑪麗‧安東妮（Marie Antoinette）

　　寫到這裡我已經渾身顫抖，因為莫札特身上發生的一切都太不真實。儘管他人生的後半段過得非常坎坷──幼年時的巡迴演出雖然提升了他的知名度，但卻摧毀了他的健康，成年後又找了個不可靠的老婆，當然還有關於他英年早逝的種種陰謀論……除此之外，他還加入了一個祕密組織。

　　如果大家看過丹‧布朗的那部著名小說或同名電影《天使與魔鬼》（*Angels and Demons*），應該對其中提到的「共濟會」有些印象。小說中也提到莫札特曾經是這個組織的一員。莫札特加入了共濟會，這一事實沒有任何可爭議的地方。而且他在共濟會中混得還不錯，不僅為共濟會創作了不少

音樂作品，還積極為組織發展新會員，例如海頓。至於證據，莫札特有一部名為《共濟會安魂曲》編號 k477 的冷門作品。這部作品莊嚴深沉，又帶著些許陰森，是莫札特為紀念兩位共濟會兄弟離世而創作的。

　　最後總結一下。《三國演義》裡面聰明的周瑜被比自己更聰明的諸葛亮氣得吐血，而關於莫札特之死，也有是被嫉妒他的同行謀殺之說 —— 例如那部獲得過奧斯卡最佳影片的《阿瑪迪斯》，就渲染了薩里耶利和莫札特的恩怨糾葛。這顯然是杜撰的，因為跟莫札特比音樂天賦，就像跟你的父親比誰年齡大一樣毫無意義。如果他再努力點，或者他再活 35 年，也許整個音樂界的格局就與現在我們所認識的完全不同了。

貝多芬：跟他相比，你那點痛苦都不算什麼

　　每個人的童年都有一種陰影，叫做「別人家的孩子」。對於貝多芬來說，這個孩子就是莫札特。貝多芬的父親，「主業」是酒鬼，兼職男高音。他一直嚮往著將貝多芬培養成像莫札特那樣的音樂神童，光靠到處「晒娃」就能日進斗金。可是他只是一味壓榨小貝多芬的才能，從未想過要為孩子營造一個充滿溫情的家庭。從 4 歲起，小貝多芬就被反鎖在家裡，終日與鋼琴和小提琴為伴。貝多芬對於音樂的最初印象，也伴隨著父親無盡的強迫與打罵。但他從沒有怨恨過這門藝術，反而將它當成自己一生的事業。

♫ 創業者貝多芬

　　提問：單從圖 3-4 的畫像上看，貝多芬與古典主義時代其他作曲家最明顯的區別是什麼？

圖 3-4　貝多芬與古典主義時代其他作曲家的肖像

回答：他不戴假髮。假髮是那個時代宮廷貴族的標配，相當於在大公司上班必備的西裝、領帶、皮鞋。貝多芬作為那個年代第一批自主創業的音樂人，自然不需要遵守這些面子上的規矩。可是問題來了，創業最重要的東西是什麼？

當然是錢了。別看藝術創業基本只靠單打獨鬥，但錢這種東西還是萬萬少不了的。除了食衣住行這些最基本的需求，開演奏會要花錢吧？出作品集要花錢吧？更何況在那個資源、技術都很匱乏的年代，辦這些事花的錢還真不算少。跟宮廷教會簽約的藝術家們只需要寫個請款單，主管批准了，錢就到手了。對於貝多芬這種自由職業者，錢又怎麼來呢？

答案是眾籌。這詞聽起來挺新潮，其實模式早就有了。在貝多芬那個時代，這種籌款方式叫做「預購」（subscription）。他的第一部作品集《3 首鋼琴三重奏》就是這樣出版的。具體操作方式是先刊登廣告，大致內容為：

文藝界閃耀新星貝多芬的處女作就要出版了！首版樂譜限量印刷，極具收藏價值！現在訂購，不僅可以拿到尊享版套裝，訂購者的名字也會錄入作品集中，還能獲得貝多芬的親筆簽名！還在等什麼，快快訂購吧！只要 888元，你就能獲得這份超值大禮包！

　　他成功了，這部處女作首發 241 份，為他賺取了相當於今天幾千英鎊的資金，他的事業正式揚帆啟航。可在那之後還不到一年，一場沉重的打擊就降臨在他的身上。

　　他聾了。

♩ 他幾乎從未聽到過自己的作品

　　貝多芬是什麼時候失聰的？一般認為，這個時間是西元 1801 年，他 31 歲的時候。這一年他在給朋友的信中，承認了自己幾近喪失所有聽力。災難在這之前 4 年就已降臨。那時，他剛剛舉辦了人生首場鋼琴演奏會，出版了第一部作品。他選擇獨自承受這個災難，沒有告訴任何朋友。

　　這幾年，他宅在家裡，極力避免任何社交活動，大家都認為他是一個極度孤僻的人。世界上還有什麼比一位音樂家不能聽到自己創作的作品更加殘酷嗎？他從未放棄過恢復聽力的努力，嘗試佩戴多種助聽器，甚至還自己發明了一些「聽到音樂」的方法。晚年的時候，他用一根小木棍，一端插在鋼琴琴箱中，另一端用牙咬住，他就這樣感受音樂。

　　西元 1825 年，一位英國人記錄了他看到的貝多芬演奏鋼琴的情景：

　　當彈弱音的時候，他完全沉浸在自己幻想出的音樂中。他情緒激動，手和臉部的肌肉都微微抽搐起來。可是鋼琴根本沒有發出任何聲音。這景象真讓人潸然淚下。

♩ 他並不是鐵人

　　堅毅不屈，向命運宣戰！這是貝多芬給我們留下的最鮮明的印象。可是他並不是鐵人，接二連三的打擊下，他也曾瀕臨崩潰。如今我們得知，在他公開病情之前已失聰 5 年，線索是他的遺囑。這份遺囑寫於西元 1802 年，那時他 32 歲。在這份遺囑中，他寫道：

貝多芬：跟他相比，你那點痛苦都不算什麼

我幾乎已經絕望了，隨時可能自殺。是藝術，是藝術留住了我！在我尚未完成我的使命之前，我不能離開這個世界！我會忍耐 —— 但願我能夠長久的堅持，直到無情的死神割斷我的生命線 —— 也許這是件好事，對於死亡，我早已準備好了。

♫ 貝多芬的使命

立下遺囑後，貝多芬又工作了 25 年。有如歌德用一生的時光完成了《浮士德》，貝多芬也有著他自己的「終極使命」—— 也就是他遺囑中提到的，讓他繼續留在這個苦難世界上的使命。

西元 1793 年，他 23 歲。拜讀了夏洛特・席勒的詩歌《歡樂頌》（*An die Freude*）後，他深受感觸，想要將這段歡樂的頌歌寫進他某部作品的尾聲。可是他一直打不定主意寫在哪部作品裡，數次嘗試，都不滿意。直到 30 年後，他開始創作《第九號「合唱」交響曲》，這段主題才最終有了完美的歸宿。

我們熟知的「合唱」，只是這部作品標題的簡稱。「以歡樂頌歌的合唱結束的交響曲」，這才是它完整的標題。歡樂主題出現之前，音樂的行進戛然而止，一片靜默。然後歡樂從天而降，從溫暖的涓滴細流匯成排山倒海的狂瀾。首演結束後，全場觀眾起立熱烈鼓掌五次，許多人哭了起來。現場幾近失控，直到出動警察才驅散了熱情高漲的觀眾。然而這場音樂會並未給他帶來什麼收益，晚年的貝多芬，依然貧病交加。

♫ 貧病交加

自從失聰後，貝多芬就遠離社交圈，終日獨來獨往。羅曼・羅蘭寫道：

在維也納時，他每天沿著城牆繞著圈子。在鄉間，從黎明到黑夜，他獨自散步，不戴帽子，冒著太陽，冒著風雨。

　　這給貝多芬的事業和聲名都帶來了不小的打擊。他的學生和幾個權貴朋友曾表示願為其投資，且金額不菲，以支持他的事業發展。可是這筆薪俸從未全部到帳過，不久之後甚至完全停止。

　　為了生活，貝多芬開始「接訂單」。他並沒有莫札特那樣「下筆成章」的天賦，偏偏又對作品品質要求極高。他的一部作品常常要寫上幾個月，卻只能賺一點勉強維生的報酬。他所有的奏鳴曲，都是在這樣嚴苛的條件下完成的。最窮的時候，他連一雙能穿出門的靴子都買不起，但就算如此，他還要幫自己的侄子還賭債。

♫ 不肖的侄子

　　貝多芬的弟弟在西元 1815 年死於肺結核，留下一個未成年的孩子卡爾，卡爾有個極不可靠的媽媽。為了爭奪侄子的監護權，他與這位弟媳打了無數場的官司，終於將小侄子保護在自己的羽翼之下。貝多芬將卡爾當成自己的親兒子一般對待，在自己生活捉襟見肘的情況下，為他提供最好的教育，想讓他出人頭地。

　　卡爾又是怎麼回報他的呢？他把所有的精力都用在賭博上，欠了一屁股賭債。他從貝多芬那裡騙錢，讓有道德潔癖的貝多芬大發雷霆。他離家出走，要挾貝多芬與其斷絕關係。西元 1826 年，一場宿醉之後，他朝自己的頭上開了一槍。

　　他並沒有打死自己，卻徹底擊垮了貝多芬。貝多芬拖著病體咬著牙照料他，當他康復離開病床時，貝多芬卻一病不起。彌留之際的貝多芬讓他去請醫生，他先出門玩了兩天，才把醫生帶回家。貝多芬將卡爾列為自己的遺產繼承人，在給這個侄子的信中這樣寫道：「上帝從未遺棄我，將來終有人替我闔上眼睛。」

然而西元 1827 年 3 月 26 日，貝多芬逝世那天，這個不肖的侄子卻不知在何處逍遙。一位陌生的青年音樂家，為他闔上了眼睛。那年他 57 歲，離他寫下第一份遺囑時，已過去 25 年。

所謂勵志故事，主流 SOP 無非是先比慘，然後再來段奮鬥歷程，最終結局是走上人生巔峰，貝多芬的故事卻不同。在他身上，你能看到兩種生命歷程：在物質層面，他一輩子厄運不斷、貧病交加，這故事我寫的時候都感到一陣陣虐心；而在精神層面，他倔強的昂著頭，永不屈服的挑戰，一路凱歌，終成藝術的王者。請容我再引用一段羅曼·羅蘭的文字：

> 正承受痛苦的人啊，切勿哀嘆！
>
> 人生是艱苦的，對於不甘平庸凡俗的人們，那是一場永無止境的鬥爭，是一場在孤獨與寂寞中展開的鬥爭。
>
> 人類中最優秀的天才與你們同在，汲取他們的勇氣作為我們的養分吧。
>
> 如果我們軟弱退卻，就把我們的頭枕在他們的膝上休息一下吧，他們會安慰我們。

是的，貝多芬會安慰我們，他為此努力了一生，將只屬於天堂的歡樂帶到人間，他是音樂界的普羅米修斯。

> 別了！切勿因我死亡而將我遺忘；我值得你們思念。因為我在世的時候也常常思念你們，我想使你們幸福！但願你們幸福！
>
> ——路德維希·凡·貝多芬《海林根施塔特遺囑》
>
> 西元 1820 年 10 月 6 日

巴哈：複音音樂應該這樣聽

不具備識譜和樂理這兩個技能，欣賞莫札特、貝多芬、蕭邦等等，都不

第 3 章　大師往事

會有太大問題。但到了巴哈這裡，就不那麼順利了。巴哈的音樂，為什麼總有種冷冰冰、難以接近的感覺？相信許多初聽巴哈的朋友，都會有這樣的感受。這是因為，巴哈的作品的確與其之後的作曲家有些不同。巴哈的音樂創作過程，更像是一位精雕細琢的工匠，而不是藝術家。

打個比方，貝多芬的音樂就像電影《鐵達尼號》中的「海洋之心」，它是一件璀璨奪目藝術品，只用一眼就能感受到它飽含的張揚的情感；而巴哈不一樣，它的作品像是裝幀精美的懷錶，外表看上去精緻典雅，卻沒有「海洋之心」那麼有衝擊力。一旦我們把錶盤打開，你會發現另一番天地。表盤之下，沒有一處多餘的空間，零件之間咬合得絲絲入扣，這就是我所提到的「工藝」。

巴哈的音樂，直接拿來聽，其實也沒問題。就像我們把玩懷錶，把它當成一個小玩具，這未嘗不可。只是你可能會錯過表象之下的另一種美。那麼，如果不懂樂理甚至不識譜，能夠理解「作品結構」這個層面嗎？

可以！請大家放下心理負擔，耐心聽我往下講。我會儘量使用最少的專業術語，用最通俗的方式把它講明白。

覺得巴哈的音樂難以理解，是因為我們常常忽略這樣一個問題：聆聽巴哈，不光要用心，還得動腦！往下討論之前，先來理解兩個術語。我保證這篇文章只出現這兩個術語，理解它們並不難，而且對你之後的音樂欣賞大有裨益。

先來看第一個術語「音樂織體」（Texture），這個術語翻譯得非常精彩，見過別人打毛衣嗎？請將兩根針上的線想像成樂曲高低音聲部的旋律，作曲家做的事，就是將其以不同的技法編織到一起。

第二個術語叫做「複音」（Polyphony），它是音樂織體的一種。它的特點是形成音樂織體的旋律線沒有主次之分，各個聲部各自行進，通常先後

出現。如圖 3-5 所示是《黃河大合唱》經典的輪唱部分，就是一段典型的複音織體，大家可以聽到各個聲部先後切入，交織在一起。

聲部1:風在吼　馬在叫　黃河在咆哮……

聲部2:　　　風在吼　馬在叫　黃河在咆哮……

聲部3:　　　　　　　風在吼　馬在叫　黃河在咆哮……

圖 3-5　《黃河大合唱》輪唱部分示例

複音音樂，也是巴哈（以及這個音樂時期的大多數作曲家）最不同於其他時期的一點。在這之前，音樂基本是單聲部的，不存在「交織」這個問題。在其之後，複音音樂的技法雖仍是作曲家的必備技能，然而占主導地位的音樂織體逐漸變成了「主調織體」——即有一個主旋律，其餘聲部用於點綴和陪襯的形式。粗略的表示一下，如圖 3-6 所示。

音樂織體	流行時間	大致形式
單音織體	400 - 1450	〰️
複音織體	1450 - 1750	〰️〰️
主音織體	1750 - 1900	〰️〰️

圖 3-6　各種音樂織體

講到這裡，大家應該已經能夠理解巴哈的音樂為何「難懂」了。「交織在一起的旋律線」這種抽象的東西，如果不懂樂理，且沒有以上知識儲備，實在很難留意。而且，它不太符合我們的認知習慣。如果不接受系統的和聲訓練，我們聽音樂時，很難隨時將多個聲部分得清清楚楚。在一個時間點，我們感知到的音樂是混在一起的。我們拿圖 3-7 的這首詩歌做個例子。

第 3 章　大師往事

七律:我也不知道寫了啥

解大叔

淮海長　波　接遠天，
水自山　阿　繞坐來。
師劉大　喝　已為盧，
銀鴨金　鵝　言待誰。

圖 3-7　複音音樂

　　解大叔寫這首詩時，是一句一句從左向右寫的。但假設讀者以聽複音音樂的形式欣賞這首詩，那只能直著讀，例如標紅的那句，能聽出「巴哈」這個詞來，但橫向詩句的意蘊（如果有的話），就完全欣賞不到了。主調音樂將所有火力集中在主旋律上，以摧枯拉朽的感染力直擊你的內心。而複音音樂，你得集中十二分的注意力去聆聽，才能體會到其中的精妙之處。

　　如果只是把巴哈的複音音樂當成工作、學習的背景音樂，你會發現聽上幾百首似乎都是一個樣，連分都分不出來，更罔論「體會其中的樂趣」。與此同時，欣賞複音音樂的妙趣，你應該也能察覺到了。每個聲部的「旋律線」沒有主次之分，這意味著在一首曲子的不同時刻，將注意力放到不同的旋律線上，聽到的音樂也會有所不同。接受過系統音樂訓練的朋友，是有能力同時聚焦多個聲部的，這又是另一番神奇的感受，刻意訓練自己如此聆聽，你也能夠做到！

　　巴哈把複音音樂的技法發揮到了極致，這種「極致」可以神奇到什麼程度呢？以《音樂的奉獻》中的 *Canon a 2 per tonos* 為例。在這段音樂中，兩個聲部互為回文，演奏過程中不知不覺交換位置，結束亦是起始，循環往復，無窮無盡。

　　最後，總結一下。想要真正聽懂巴哈，可以遵循以下幾個原則：

1. 聽巴哈，不僅要用心，還要用腦；
2. 專注聆聽，不要將巴哈的音樂當成背景音樂；
3. 理解核心概念，包括我今天提到的「音樂織體」和「複音」；
4. 反覆聽，嘗試捕捉不同的旋律線，體會巴哈音樂「結構的精妙」。

巴哈：揭祕「音樂之父」作品被遺忘的真相

音樂欠了巴哈一大筆債務。

—— 羅伯特‧舒曼

♫ 生前即受到打壓

時光退回到西元 1735 年，這一年，已經年逾半百的巴哈過得並不順遂。他的前半生雖有過一些坎坷，但總的來說，生活還是向上的，特別是與約翰‧馬蒂亞斯‧蓋斯納（Johann Matthias Gesner）一同工作的四年時光，幾乎是他人生的頂峰（圖3-8）。

圖 3-8　萊比錫聖托馬大教堂，巴哈工作過的地方，攝於萊比錫

說老實話，巴哈並不是一名好員工。他的倔脾氣幾乎令他一生中所有的上司都頭痛不已，除了蓋斯納 —— 在萊比錫的 27 年間，他是唯一一個賞識並無條件支持巴哈的人。可是這一年，這位難得的好上司卻跳槽了，他接受漢諾威選帝侯的邀請，去了德國的哥廷根，組織並建立了著名的哥廷根大學。

第 3 章　大師往事

接替他的人是約翰‧奧古斯特‧埃內斯蒂（Johann August Ernesti），對於這個人，各家的記述褒貶不一，有人說「他是萊比錫啟蒙運動的領導者」，也有人控訴他「有預謀的、系統的摧毀了巴哈的音樂」。總之，唯一可以肯定的是，埃內斯蒂是一個虛榮心極強且完全不懂音樂的人。

巴哈與埃內斯蒂的合作注定是一場徹頭徹尾的悲劇。在那個時代，啟蒙思想已經是大勢所趨，科學正努力掙脫宗教的枷鎖給自己找一塊立足之地。蓋斯納打理校政的時期，已為此做了足夠的鋪墊。他用四年的時間，將湯瑪斯學校從一所傳統的教堂神學院，改變成一所接受和擁抱新思潮的學校。同時，他也給予藝術與宗教足夠的包容和尊敬。而埃內斯蒂則從根本上就反對音樂教育，他荒唐的認為「對於藝術的教習會影響其他科學學科的學習」。

當然，巴哈遠勝於他的名聲顯然也是其無法容忍的。於是他使出各種手段想要整倒巴哈，包括但不限於私下更換巴哈的助理、干擾巴哈的演出、一直刁難巴哈，直到最後，甚至誰敢去巴哈那裡上課，就會被其開除。埃內斯蒂對付巴哈的種種手段並不高明，但對於巴哈這位純粹的音樂家來說，已經綽綽有餘了。幾乎沒費什麼力氣，不到一年的時間，他就摧毀了巴哈十多年營造的音樂環境。巴哈有限的幾次反擊和掙扎也毫無懸念的被遏制。

到了西元 1737 年，巴哈幾乎淡出了所有人的視線。然而就是在這種情況下，他也仍然孜孜不倦的工作著，哪怕他已經連一個唱詩班的人都湊不齊了。往後的幾年，在萊比錫市政委員會的眼裡，巴哈已經徹底淪為搗亂分子。西元 1739 年復活節，當巴哈透過與國王的關係終於為自己爭取到《約翰受難曲》的演出機會時，市政委員會卻下達了官方的演出禁令。而為其遞送這個消息的，竟是萊比錫下等殯儀書記官。

♪ 暮年慘淡，遺物散失

儘管暮年的巴哈還在勤勤懇懇的創作，但顯而易見，他個人的命運在經歷過西元 1735 年蓋斯納離職的那個轉捩點後，已然再沒有任何振奮人心的起色。西元 1749 年，罹患白內障的他在接受了一場典型的、沒有麻醉的、失敗的 18 世紀的眼科手術後，徹徹底底的失明了。

一年後，第二場成功的手術雖然為他帶來了光明，卻也徹底摧垮了他的健康。西元 1750 年 7 月 18 日，他拆下了眼睛上的繃帶，但僅僅十天後，7 月 28 日，這位音樂巨匠被中風擊倒，再也沒有醒來。作為不會斂財的音樂匠人，加之晚年又被雪藏，他去世的時候，僅僅留下了 1,100 塔勒（圖 3-9）的積蓄，相當其一年半的薪資。

圖 3-9　神聖羅馬帝國皇帝利奧波德一世於西元 1692 年鑄造的塔勒銀幣

這個數字是多是少，學者們眾說紛紜。在那個混亂的年代，僅在德國流通的貨幣就有上千種。有一些巴哈學者認為巴哈在萊比錫的生活還是相當富裕的，但我們橫向比較一下就不難看出這個說法不足為信。

有記錄顯示，前文提到的巴哈的對頭埃內斯蒂，在其死後僅憑藏書就拍賣了 7,500 塔勒。巴哈的妻子安娜‧瑪格德萊娜（Anna Magdalena Bach）繼承了他三分之一的財產，顯然也沒有過上「幸福的晚年」。她盡其所能為

巴哈購置了一副體面的橡木棺材，再無能力為其添置墓地的十字架——而這副橡木棺材，恰恰是幾百年後找到巴哈遺骨的線索，我們現在才得以按照巴哈的遺骨復原巴哈的大頭照（圖 3-10）。

圖 3-10　根據巴哈的頭骨復原的巴哈像，攝於愛森納赫巴哈故居

眾所周知，巴哈有幾個出名的兒子。然而，威廉・弗里德里希・巴哈（W.F.Bach）與卡爾・菲利浦・伊曼努爾・巴哈（C.P.E.Bach）自始至終沒有接濟過自己的繼母一分錢。這位為了照顧巴哈的遺孤而放棄再婚權的忠貞妻子，只得靠領取救濟終老一生。

巴哈留下的財物、書稿隨之流落四方。這顯然也是巴哈死後作品淡出人們視線的重要原因。如今在萊比錫的巴哈博物館中，保存著世界上已知最多的巴哈手稿。這些手稿收集自德國、奧地利、英國、比利時、瑞士、匈牙利……甚至來自大洋彼岸的美國。

♪ 印刷技術的限制

有人說，巴哈生養了幾個不孝子，他們自己混得有頭有臉，卻對父親的作品不屑一顧；更有陰謀論者聲稱巴哈的兒子們為了自己出名，剽竊了父親的作品。而稍有頭腦的人便能發現這些流言中的漏洞。C.P.E. 巴哈在父親死後出版了其生前作品《賦格的藝術》，卻只賣出寥寥幾本，最後甚至按照廢金屬的價格賣掉了印刷樂譜的銅板。這是持「不孝子」觀點的人們最常拿出來說事的論據。但他們全然不顧歷史背景——在那個時代，樂譜的印刷還是一項新興技術，能夠製作樂譜雕版的印刷技師屈指可數。如果 C.P.E. 巴哈真的對父親的作品不屑一顧，又何必費盡心機將其印刷出來呢？

對此，亨德里克‧威廉‧房龍有比較客觀的評述：

巴哈在世時，他浩瀚的作品中只有極少部分呈獻給大眾。巴哈協會出版的巴哈作品足足有 60 大本，他在世時出版的作品不足其中 6 本。一個人要鑑賞一個作曲家，首先要熟悉他的作品，因此責怪巴哈同時代的人的冷淡就太不公平了，因為這種冷淡來自於對大師努力表達的無知。

♫ 「過時」的作品風格

而有關巴哈兒子們的「剽竊論」則更加站不住腳。約翰‧塞巴斯欽‧巴哈的創作無疑是巴洛克時代的巔峰，然而，其作品同時也是複音音樂時代的絕響。在法國國王路易十四的強力推行下，巴洛克時代的富麗堂皇早已結束。取而代之的是細膩詩意、略顯淺薄卻善於取悅於人的洛可可風格，統治音樂思維近千年的複音思想已然開始崩潰。奏鳴曲開始興起，隨之而來的四重奏、交響曲、歌劇等更加平易近人的音樂形式也接踵而至。新時代的作曲家們不再需要一板一眼的按照那些古老的規矩作曲，巴哈的作品在他們眼裡，實在有些老派過時。

舉個例子，在那個時候聽巴哈有點像在如今這個年代聽鄧麗君 —— 那是懷舊，卻不是主流。老巴哈的兒子們靠著自己的能力，在新的時代占據了自己的一席之地。他們繼承了父親的音樂表現技巧，也發展了自己的風格，甚至有些作品與其父親的風格大相逕庭。至於他們的父親，那是屬於舊時代的輝煌，音樂的天空還需要更多的恆星照亮。

♫ 天才永遠不會被歷史遺忘

關於「巴哈被人們所遺忘」的觀點，最為重要的出處應該是房龍的《巴哈傳》。在書中有這麼一段：

西元 1821 年發生的兩個事件載入了史冊。在遙遠的聖海倫峭壁上，拿

第 3 章　大師往事

破崙皇帝痛苦的死去，逃避了被流放的命運；在德國柏林皇家圖書館裡，坐著年輕的菲利克斯‧孟德爾頌，他被稱為「智慧的拿單」[1]的孫子，是最高貴最有天才的猶太人之一，他正在閱讀一堆陳舊的卷宗，它們原來屬於一個早已被人遺忘的管風琴師約翰‧塞巴斯欽‧巴哈，突然間，他發現了《馬太受難曲》。

房龍的文筆極佳，這段描寫非常有現場感，給人一種巴哈的作品是孟德爾頌「從舊紙堆裡挖掘出來，否則就會一直遺失在歷史的煙海之中」的感覺。然而事實的確如此嗎？

客觀上講，雖然巴哈的作品在他死後不再流行，但人們也未曾將他遺忘。巴哈研究者認真統計了巴哈的所有學生，一共有 81 人。所有這些人都是當時音樂界響噹噹的人物 —— 甚至「巴哈的學生」這個頭銜本身就是一封拿得出手的推薦信。整個地區幾乎所有主要的管風琴師的職位都被「巴哈幫」所霸占：約瑟夫‧海頓自稱深受卡爾‧飛利浦‧伊曼努爾‧巴哈的影響；莫札特自稱「每個週日只演奏巴哈和韓德爾的音樂」，他的《幻想曲和賦格》幾乎就是巴哈《變音幻想曲和賦格》的莫札特版；而貝多芬則從 11 歲起就開始練習巴哈的《平均律鋼琴曲》……哪怕是孟德爾頌自己，也絕不是從房龍所描述的那一刻起才接觸巴哈的 —— 他從小就以巴哈為榜樣，學寫賦格。

甚至房龍所記錄的那個日期都是錯誤的。在我讀過的傳記中，《馬太受難曲》首演的日期一共有三種說法，分別是西元 1821 年（房龍）、西元 1827 年（艾達姆、沃爾夫）、西元 1829 年（李奧納多）。其中，房龍的說法顯然最不可信，因為西元 1821 年時孟德爾頌只有 12 歲。

無論孟德爾頌是否是巴哈復興的歷史契機，他為巴哈復興所做出的努力確實功不可沒。正如馬克思所說，「歷史不因個人意志為轉移」，就算沒有

1　孟德爾頌的爺爺摩西‧孟德爾頌是啟蒙時期著名的猶太哲學家，被稱為「德國的蘇格拉底」。西元 1779 年，劇作家萊辛以摩西‧孟德爾頌為原型寫出了一部有名的劇作《智慧的拿單》。

孟德爾頌，也會有其他人重新挖掘出這位音樂巨擘為世人留下的珍貴寶藏，將他軼散在世界各地的作品重新彙總。

在世界經歷了這幾百年最為波瀾壯闊的起伏跌宕的歲月後，當疲憊的人們再一次靜下心來，透過世間種種喧囂和浮華，去探索內心中最為純真天然、最接近神性的美妙音律時，終將發現早有人將其帶來人間。他就是約翰‧塞巴斯欽‧巴哈。他也許曾一度淡出人們的視線，但卻從不曾走遠。

孟德爾頌：獻給蒸餃與起司捲餅的二重奏

西元 1832 年 12 月，單簧管大師海因里希‧貝爾曼（Heinrich Behrman）帶著兒子到柏林巡迴演出。恰巧那時，孟德爾頌也在這座城市。這兩位，一位整年在歐洲各地巡迴，另一位更是音樂史上知名的背包客，雖說關係很好，見上一面並不容易。

趁著這個機會，孟德爾頌趕緊給貝爾曼發送了邀請，讓他來家裡做客。其實，孟德爾頌邀請貝爾曼還有另外一個目的 —— 這位大師不僅單簧管技藝超群，做甜點的手藝也非常出眾，特別是他做的蒸餃和起司捲餅，在某次有幸品嚐過之後，一直讓孟德爾頌念念不忘。

關係已經好到這般，發送邀請的時候，孟德爾頌自然也毫不客氣的向老友提出想再品嚐一次這兩樣甜點的請求。貝爾曼也不含糊，立刻提出了自己的要求：「做甜點可以，但是你得為我和我的兒子寫一首曲子作為報酬！」於是，這筆買賣就這麼愉快的拍定了。貝爾曼父子到達孟德爾頌的宅邸是在早上九點，孟德爾頌也早就做好了迎接他們的準備 —— 還沒進門，就給貝爾曼戴上廚師帽、套上圍裙，還塞了一把湯匙給他。當然，嚴格要求別人，更要嚴格要求自己，孟德爾頌自己也穿上了全套的廚師裝備，只是把湯匙換成了一枝筆。比賽開始！

起司捲餅（圖 3-11）是一種較為傳統的甜點，直到現在也是德國的特色食品。至於蒸餃（圖 3-12），外觀為什麼這麼像水煎包呢？可以肯定的是，這兩樣東西耗時耗工，他們一直忙到下午五點才算大功告成。

圖 3-11　起司捲餅（Cheese Strudel）

圖 3-12　蒸餃（Steamed Dumplings）

甜點可口，曲子也悅耳。當天晚上貝爾曼一家就在孟德爾頌宅邸的音樂沙龍進行了排練，賓主盡歡。這首曲子被命名為《布拉格近郊的戰鬥，獻給蒸餃與起司捲餅的二重奏》（*Schlacht bei Prag，Großes Duett für Dampfnudel oder Rahmstrudel*），如圖 3-13 所示。

圖 3-13　原作標題頁
（引自 http://www.henle.de）

可惜，後來為孟德爾頌作品編號的學者並沒有標註這個有趣的標題，所以通常我們看到的只是一個冷冰冰的通用名——《為單簧管、巴塞管與鋼琴所創作的音樂小品》，編號 113。

一個月後，孟德爾頌離開柏林到了杜塞爾多夫，可是他還一直惦記著貝爾曼的蒸餃與起司捲餅。於是他又寫了一首類似的曲子，即他的第 114 號作品。

也許是沒了香甜馥郁的味道的刺激，在寫給貝爾曼的信中，他對這首曲子顯得有些沒自信：「根據你們的要求，我又寫了一首。不過我感覺這曲子寫得實在一般，如果你們不喜歡，直接燒掉即可。如果喜歡的話，也可以按照你們演奏的要求隨意修改完善。」

這就是這兩首看上去很好吃的曲子的故事，享用愉快！

蕭邦：《雨滴前奏曲》，來自夢境的鋼琴詩篇

故事發生在西元 1838 年的一個暴雨之夜。這一年，蕭邦 28 歲，離開戰亂的故鄉波蘭已近 10 年，顛沛流離倒還算不上，但多情敏感如他，鄉愁總還是有的。兩年前，經李斯特介紹，他認識了大他 6 歲的情人喬治‧桑。

年輕的蕭邦英俊帥氣，才華橫溢，那種優雅卻病弱的氣質也讓喬治‧桑母愛泛濫。喬治‧桑（圖 3-14）這個名字似乎永遠與數不勝數的名人軼事連繫在一起。那時全歐洲的才俊彷彿都曾拜倒在她的石榴裙下。

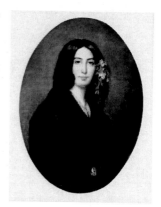

圖 3-14　喬治‧桑 (George Sand)

不過，為了讓蕭邦對她產生好感，喬治‧桑還是費了一番功夫。說實話，喬治‧桑真的算不上漂亮，身材矮胖，與瘦削的蕭邦站在一起，頗有幾分詼諧。而蕭邦對喬治‧桑的情感歷程，就像他的祖國波蘭在歷次戰爭中的表現一樣，開始奮勇抵抗，但沒多久就徹徹底底的淪陷。

圖 3-15　法德摩薩小鎮

第 3 章　大師往事

　　話題轉回那個暴雨之夜。那時，蕭邦與喬治·桑的感情正處於甜蜜期，他倆還有喬治·桑的兒子杜德旺，一起隱居在義大利馬略卡島（那時這個島還屬於西班牙的領土）一個叫法德摩薩（Valldemossa）的小鎮上，也正因為這對情侶在此住了一個冬天，這個小島如今已經成為了舉世聞名的蜜月之島（圖 3-15）。

　　那天早上，喬治·桑帶著兒子去島上唯一的城市帕爾馬（Palma）購物。這兩個地方的位置相距大概 20 公里，開車要 25 分鐘，坐公車則要 45 分鐘，走路更是需要三個半小時。

　　當一身疲憊的喬治·桑推開家門時，看到蕭邦趴在自己的鋼琴上，兩眼無神，似睡非睡，夢遊般彈奏著一段輕柔的旋律。她招呼了一聲，蕭邦不應。於是她走到蕭邦近前，拍了一下他的肩膀，他還是不應。這可把喬治·桑嚇壞了，蕭邦體弱多病，她一直開玩笑的稱呼他「小屍體」，這可別真的變成屍體了啊！用了好大力氣，她終於搖醒了蕭邦。她帶著哭腔對蕭邦喊道：「我還以為你死了呢！」

　　蕭邦懵懵懂懂的看著喬治·桑，漸漸回過神來。原來，他真的在做夢。他夢到自己跌落到一個湖裡，冰涼的湖水有節奏的拍打著他的胸膛。他沒有害怕，反倒非常認真的欣賞起湖水的韻律來。而鋼琴上的旋律，是他在模仿夢中聽到的聲音。他還對著喬治·桑發脾氣，怪她打斷了自己的思緒。

　　大家體會一下，一個女人，出門一整天為這個鋼琴宅男買吃的、用的，還碰上大暴雨，回來又被他嚇得不輕。結果這人一覺醒來卻衝她發脾氣——要是一般情侶，基本上他們的關係就可以畫上休止符了。

　　不過大家別忘了，她可是喬治·桑，沒有美貌不靠身材，卻幾乎征服了整個歐洲的才俊。人家靠的是什麼？靠的就是 EQ 啊！她並沒有發脾氣，只是耐心的跟蕭邦解釋，他在夢境中聽到的只是暴雨的聲音而已。可是蕭邦並

不信，他固執的認為他的音樂來自夢境而不是現實，哪怕整個世界已經被這場大暴雨澆得溼透。喬治·桑在自己的作品中這樣記錄到：

他的靈感雖來自於自然，卻不僅僅是對自然的模仿。他的音樂天賦能夠將所有聲音都昇華為鋼琴上奏出的詩一般的音律……

那場大暴雨，可能持續了一兩天；蕭邦與喬治·桑的關係，也就維持了不到 9 年；那個雨夜的 11 年後，蕭邦也與世長辭。但這段來自夢境的鋼琴詩篇，卻足以流傳千年。

海頓：《告別交響曲》，來自音樂家們最文藝的抗議

海頓的第 45 號交響曲，標題為「告別」，是一首非常有故事的曲子。關於它的背景，最廣為流傳的版本來自德國畫家兼傳記作家戴斯。

海頓的老闆是一位非常有錢的王子，出身於匈牙利非常顯赫的艾斯特哈茲家族（House of Esterházy）。這個家族有兩大特點：一是家徽非常漂亮（圖 3-16）；二是非常有錢。

圖 3-16 艾斯特哈茲家族家徽

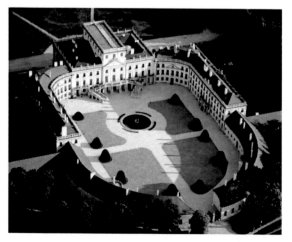

圖 3-17 艾斯特哈茲宮

105

第 3 章　大師往事

　　他們家都愛好打野鴨，但野鴨也不是到處都有，只能去野外打。那時候什麼四季、洲際、里茲・卡爾頓都還沒成立，所以在野外住的地方得自己修。他們修建的行宮叫做艾斯特哈茲宮（圖 3-17）。

　　順便提一下，人家不光有錢，還非常有素養。說起村上春樹，大家一定都知道，諾貝爾文學獎年年被提名，卻從未獲過獎。實際上，還有一位匈牙利作家與村上可謂是難兄難弟。他的名字叫做艾斯特哈茲・彼得（Esterházy Péter），他就是這個家族的後裔。

　　話題轉回來，海頓的故事就發生在上文提到的這座奢華的宮殿中。海頓的這位老闆對待音樂家們還是很不錯的，給的薪資不少，包吃包住，據說居住條件也不差。就是有一個不近人情的規定 —— 當音樂家們隨王子外出遊玩時，不得攜帶家眷，也不能回家探親。這些音樂家大部分來自奧地利的艾森施塔特，雖然聽上去家鄉在奧地利，行宮在匈牙利，但實際上這兩個地方距離真的不遠，開車的話也就不到一小時的車程。

　　問題來了，如果與家鄉真隔著十萬八千里也就罷了，沒什麼希望；這山下右轉半天腳程就是家，還不讓回就有點說不過去了。更何況王子玩開心了，就在那裡整月的待著，音樂家們可是飽受煎熬。於是，他們就找到海頓表達了自己的訴求。

　　「海頓爸爸」這個名號可不是白叫的，他是位處處為員工著想的好上司，這事怎麼樣也得幫手下解決了啊！可是老闆又是音樂家們的衣食父母，直接講把人家惹怒了，砸了飯碗可就得不償失了 —— 畢竟這份工作除了不能回家，其他的條件倒也說得過去。所以海頓寫了這部曲子，以巧妙、婉轉的表達大家的思鄉之情。

　　這部交響曲的前三樂章倒還中規中矩，從第四樂章開始，一些奇怪的事情發生了。先是一個短暫的停頓後，兩位管樂樂師悄悄離開。這個時候，王

子可能還沒意識到發生了什麼。下一位失蹤的是巴松樂師，音樂的進程似乎也沒受到太大影響。而後又走了兩位，管樂聲部徹底沒人了。接著，弦樂樂手也開始溜號，估計王子已經開始不淡定了。而後一大波樂手撤離，請大家自行想像一下王子的表情。最後，指揮也撤了，只留下兩個弦樂手謝幕。海頓用這種方式向王子傳達著音樂家們的心聲：請允許我們常回家看看！

西元 1799 年，萊比錫的一份報紙這樣描述了交響曲演出時的場景：

當樂手們熄滅燭光悄然退場時，觀眾們明顯的感覺到像是有什麼緊緊握住了他們的心；當小提琴聲也最終隱去時，觀眾們也開始慢慢退場，好似與他們的摯愛告別一般。

在該作品的原始版本中，樂手們是一一熄滅自己的蠟燭的。但由於現在的演出場所都禁止明火，所以這個原汁原味的情景很難復現了。寫音樂類文章最為頭痛的地方，就在於有時候無論是用文字還是圖片，都無法準確的描述音樂所表達的感情。這首曲子則不然，知道了它的創作背景後，有如啞劇表演一般的演出情境，很容易讓大家產生情感共鳴，領略到音樂的魅力。

海頓：《弦樂四重奏「皇帝」》，德國國歌背後的祕密

德國是一個音樂家輩出的國度，巴哈、貝多芬、孟德爾頌、華格納……基本上大家叫得出名字的作曲家，十有八九是德國人。不知你有沒有想過，在這個高手如雲的國度，究竟誰的作品能夠力壓群雄，成為這個國家的國歌呢？

答案就是海頓的《德意志之歌》，其前身是西元 1797 年海頓為神聖羅馬帝國皇帝法蘭茲二世所作的一首頌歌，名為《帝皇頌》。

說實話，作為神聖羅馬帝國的末代皇帝，一輩子被拿破崙打得哭爹喊娘。如果一定要給他找出點可以歌頌的事蹟，那麼首都維也納被三次攻陷還能堅強活下去應該可以算的上吧。

第 3 章　大師往事

神聖羅馬帝國敗在法蘭茲二世手上之後，總算是有個叫法蘭茲‧約瑟夫的孫輩二次創業成功，建立了一個實力雄厚的國家叫做奧匈帝國。順便說一下，這位法蘭茲‧約瑟夫娶了自己漂亮的表妹為妻，這位皇后就是大名鼎鼎的茜茜公主（圖 3-18）。

神聖羅馬帝國的歷史亂成一團，很大程度上是因為重名的皇帝太多，有時只用一世、二世來區分。甚至連海頓爸爸自己的全名都叫法蘭茲‧約瑟夫‧海頓。這也有好處，就是孫子用爺爺的東西可以連名字都不用改，反正都叫「法蘭茲」。於是海頓的這首《帝皇頌》，便成了這個新興國家的國歌。

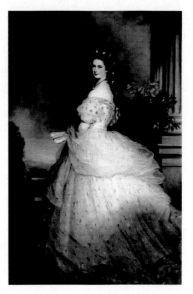

圖 3-18　茜茜公主

海頓譜寫的這首曲子可謂是非常經典，它經典到什麼程度呢？海頓之後，許多大名鼎鼎的作曲家都是這部曲子的粉絲。現在學術圈裡不是講究文獻引用率嗎？海頓的這部曲子被引用的次數不可勝數，而且引用者個個都是大師！

首先，知識產權所有人海頓，就在自己開闢的新音樂形式「弦樂四重奏」中直接引用了這段旋律，即大名鼎鼎的《第 3 弦樂四重奏「皇帝」》。

其次，他的親密戰友莫札特同事也對這曲子鍾愛有加，在他的作品中，這段旋律出現過不止一次。

再之後，貝多芬、舒伯特、羅西尼、帕格尼尼、董尼采第、克拉拉‧舒曼、維尼奧夫斯基、柴可夫斯基、布魯克納、史麥塔納等等，都在自己作品中引用過這首曲子。就光這個名單，這部作品的經典程度也可見一斑。

後來，普魯士王國和奧地利帝國為爭奪德意志的領導權而爆發了普奧戰

爭，這首曲子是革命的號角；德意志帝國一戰戰敗後，又被繼任的威瑪共和國拿去做了國歌；二戰中納粹士兵伴隨著這首曲子作戰，二戰結束後西德繼續用這首曲子作為國歌；柏林圍牆被推倒後東西德國合併，改了改歌詞，一直用到現在。這是德意志之歌啊！

李斯特：《第 15 號匈牙利狂想曲》，匈牙利的民族之聲

有句話叫做「音樂是世界的語言。」乍聽之下，好像很有道理，閱讀國外的詩歌或小說，如果沒有一定的語言功底，只能借助別人的翻譯。音樂就不一樣，無論它是哪個國家哪個民族的音樂，播放出來就能聽。仔細思索思索，似乎也有點問題。好的音樂，能讓全人類共賞，這固然毫無爭議，但音樂所攜帶的民族標籤，卻是無論如何都抹不去的。有的時候，音樂比國界更能區分民族。

例如德國和奧地利，自古同文同種，儘管現在在地圖上是兩個國家，卻有這樣一個段子：「奧地利最偉大的成就是讓全世界都相信貝多芬是奧地利人，而希特勒是德國人。」舒伯特、貝多芬、布拉姆斯、莫札特、馬勒……這些作曲家，哪些是德國人，哪些又是奧地利人？相信朋友們音樂聽得再多，也很難分得清。真要細分，似乎也沒什麼意義，所以這些人還有個統稱，叫做「德奧作曲家」。

李斯特身上的民族光環可能不如蕭邦那麼強烈，但別的不說，光是那 19 首匈牙利狂想曲，就已經把他與故鄉匈牙利牢牢的綁定在一起。就算他 13 歲後基本旅居國外，在匈牙利的日子屈指可數；就算他的故鄉都已經不再屬於匈牙利（李斯特的故鄉雷丁，一戰後被劃入奧地利的領土）。

在這 19 首匈牙利狂想曲中，比起第 2 號、第 6 號、第 10 號這些頻繁亮相的旋律，第 15 號似乎有些默默無聞。然而這首曲子背景實在強大，它改編自

16世紀的一首匈牙利軍歌，據傳這首歌深受匈牙利民族英雄拉科齊‧費倫茲二世的喜愛，因此又名《拉科齊進行曲》。這首歌，也被稱為匈牙利的「第二國歌」。法國作曲家白遼士在其音樂會歌劇作品《浮士德的沉淪》中也使用到了這段旋律。

圖 3-19　Tárogató

　　在白遼士的歌劇中，這首曲子描寫的是浮士德看到匈牙利軍隊列隊行進時的情景，軍旗獵獵，軍歌嘹亮。李斯特與白遼士的這兩首曲子是同源的，所以《拉科齊進行曲》也被稱為《匈牙利進行曲》，它們都源自匈牙利的民族音樂。不過後者的演奏中使用了一種名為 Tárogató 的匈牙利民族樂器（圖 3-19）。

圖 3-20　中東、中亞古樂器「Zurna」

　　乍看之下，這樂器很像加長、加粗版的單簧管。不過，雖然長得像，它與單簧管並無太多關聯。單簧管是一種正宗的歐洲樂器，而 Tárogató 的祖宗卻在中亞。如果大家聽到 Tárogató 的聲音，會感覺非常熟悉非常親切。

　　為何如此呢？我們繼續追根溯源，這種樂器的祖先名為 Zurna，經由土耳其傳到匈牙利。看看圖 3-20，試著念一下「Zurna」⋯⋯這下，總該發現什麼了吧？對，這樂器往東也傳到了中國，我們的祖先連樂器的名字都沒改就直接拿來用了 —— 在中國，這樂器名為「嗩吶」。

回到主題。沒有什麼藝術形式能夠比音樂更能碰觸一個民族的靈魂。《拉科奇進行曲》畢竟只是匈牙利的「第二國歌」，而匈牙利真正的國歌，名為《讚美歌》（*Himnusz*），曲作者為匈牙利民族歌劇的奠基人艾凱爾·費倫茲（Ferenc Kölcsey）。

對我們而言，這個人的名字實在生僻。可是在匈牙利，此人的地位卻與李斯特不相上下。就像英國人對愛德華·艾爾加有著狂熱的喜愛；在芬蘭人心目中西貝流士可以與貝多芬、莫札特比肩；捷克人認為德弗札克就是音樂的上帝……大眾的認可在某種程度上，也為作品貼上了民族標籤。如果你熟悉李斯特的《匈牙利狂想曲》，那麼當你聽到匈牙利國歌 —— 哪怕是第一次聽到或者聽見開頭的前奏，一定會大呼：「這是匈牙利的曲子！」

德弗札克：《自新世界交響曲》，飛向月球的旋律

16 世紀初，歐洲人對北美的殖民剛剛開始。在廣袤的大陸與叢林中，與歐洲白人有過接觸的印第安部落少之又少。這段時間，是北美東岸印第安人發展的黃金歲月。一個歷史上從未有過的印第安部落聯盟易洛魁聯盟（Iroquois），將從前互相殺戮攻擊的五個部族緊緊團結在一起（西元 1772 年

圖 3-21　易洛魁聯盟的旗幟

塔斯卡羅拉人加入，易洛魁聯盟變成了六部族的聯盟，直到今天）。這個聯盟的創立者，名叫海華沙（Hiawatha），易洛魁聯盟的旗幟，就來自於他腰帶的形象（圖 3-21）。

第 3 章　大師往事

　　海華沙是一個今天在北美如雷貫耳的名字，是他教會印第安人農業與醫術，是他結束了部落間無休無止的血腥殺戮，他是自然的征服者，也是和平的締造者。雖然沒有人確切知道他的身世和形象，但這並不妨礙「海華沙」這個名字成為所有北美印第安人的圖騰。印第安人並不善於書寫，他們靠世代相傳的歌謠與故事將英雄的事蹟流傳了下來。幾百年後的 19 世紀，美國詩人朗費羅將海華沙的事蹟寫成了著名的史詩《海華沙之歌》。

　　易洛魁聯盟的命運是曲折的，就在他們團結一心、欣欣向榮的發展時，歐洲人的入侵讓他們不得不再次拿起武器為自己的命運而戰。17 世紀初，他們向劫掠毛皮的法國人開戰，同時也毫不留情的攻擊與法國人結成同盟的其他部落。李奧納多‧狄卡皮歐獲奧斯卡小金人的電影《神鬼獵人》（*The Revenant*）就生動的描寫了印第安部族戰鬥的情景 —— 雖然劇中描述的印第安人並不是易洛魁族。他們不停的選邊站隊，做過法國人的盟友，也做過英國人的盟友，還做過新成立的美國人的盟友……連年的戰爭與天花、麻疹，讓他們不停的減員幾近滅族。弱小的民族，永遠不能掌握自己的命運。

　　與他們同病相憐的，還有來自遙遠非洲的黑人。他們作為商品被販賣到這片大陸，遠離故土，離鄉背井。他們辛勤的勞作，僅為換取生存下去的機會。在所謂「文明」的白人眼裡，他們的地位如同草芥。他們不再記得自己的祖上屬於什麼部落，忘記了自己曾經說過的語言，可是故鄉的歌謠卻像流淌在他們身體中的血液一樣頑強的保留了下來。

　　他們大批皈依基督教後，發展了自己的音樂形式 —— 黑人靈歌。黑人們似乎都是天生的音樂家，他們節奏感極強，一面演唱一面即興創作。他們任意升高或者降低某個音，隨性切分節奏，每次演唱都不完全相同。傳統的記譜法遠遠無法描述黑人音樂的全部特徵，其他族人甚至無法模仿黑人音樂的一些元素。

德弗札克：《自新世界交響曲》，飛向月球的旋律

西元 1892 年，一位捷克作曲家踏上了美國的土地。他離鄉背井來到這裡的最初目的非常單純——這裡的一所音樂學院向他提供了一份報酬不菲的工作。然而，美國這個熔爐一般的國度對他的衝擊大大超過了他的預期。在這裡，他聽到了真正的印第安

圖 3-22　《自新世界交響曲》手稿

原住民音樂，也對黑人靈歌讚嘆不已。種種新鮮的音樂元素與他自己故鄉的波希米亞音樂在他的心中不停的碰撞、融合，創作的靈感噴薄而出。

西元 1893 年，他創作了自己的《第九交響曲》，這部交響曲還有一個響亮的標題——《自新世界交響曲》（圖 3-22）。這部作品的成功讓他蜚聲國際，也讓他成為故鄉捷克的驕傲。

圖 3-23　德弗札克像，攝於布拉格高堡墓地

葉落歸根，不久後，他返回故鄉。1904 年，他在布拉格溘然離世，享年 63 歲。在他離世的第四天，捷克為他進行了盛大的國葬。他的名字叫做安東‧德弗札克（圖 3-23），他被葬在布拉格高堡公墓——這裡被認為是捷克的發源地，高踞於山崖之上，俯瞰著靜靜流淌的沃爾塔瓦河。

　　故事並沒有結束。德弗札克這部作品的第二樂章，也就是那段木管吹奏的優美旋律，大家一定非常耳熟，輕輕哼唱，一段熟悉的歌詞呼之欲出：長亭外，古道邊，芳草碧連天。晚風拂柳笛聲殘，夕陽山外山……這首流傳百年的經典歌曲，由弘一法師所作。寫下這首歌曲的時候，他還叫李叔同，尚未剃度出家。這首歌的靈感來自他在日本留學時聽到的一首風靡全日本的歌曲《旅愁》。

　　《旅愁》的作者是日本音樂家犬童球溪，他一生致力於將西洋音樂引進日本，這首歌就是他引進日本的 200 多首西洋歌曲之一。沿著犬童球溪留下的線索繼續追尋這段旋律的來源，奧德威（John Pond Ordway）這位美國作曲家進入了我們的視野，他的歌曲《夢見家和母親》（*Dreaming of Home and Mother*）就是犬童球溪作品的原版。這位作曲家還寫有另一首火遍全世界的歌曲——《聖誕鈴聲》（*Jingle Bell*s）。

　　大家一定在猜，再往前推，總該到德弗札克了吧？《送別》這段旋律來自德弗札克，是很多音樂評論中經常拿出來說的一個故事，可是這並不是事實。奧德威的旋律，絕不可能取自德弗札克的作品。因為奧德威寫成這首歌的時候是在西元 1851 年，身在捷克（那時還是奧匈帝國的一部分）的德弗札克才剛剛 10 歲。

　　那就是德弗札克引用奧特威的旋律了？可能性也不大。這首歌在美國並不像《聖誕鈴聲》那樣流行，且在德弗札克自己留下的關於這部交響曲的靈感來源記錄中，提到了家鄉的波希米亞民謠，提到了《海華沙之歌》，提到了黑人靈歌《輕搖的馬車，載我回故鄉》（*Swing Low, Sweet Chariot*）。而奧特威這個名字，似乎與他的創作並無交集。後來，有人也確實為《第九號

德弗札克：《自新世界交響曲》，飛向月球的旋律

「自新世界」交響曲》第二樂章的這段旋律配上了歌詞，這首的歌名字叫做《回家》（*Going Home*）。

幾乎只有一個可能，那就是奧特威也受到了影響過德弗札克創作的那些作品的啟發，然後創作出幾乎一樣的旋律來。在生物學中，這個叫做趨同演化（convergent evolution）。音樂的意義是什麼？音樂的意義就是，說著不同語言、來自不同國度的人們，唱起同一段旋律的時候，心底湧起的是一樣的情感。

格林威治時間 1969 年 7 月 21 日 2 點 56 分，阿波羅 11 號的登陸艙降落在月球。半個小時後，阿姆斯壯扶著登月小艇的舷梯踏上了月球的土地。他大概是有史以來離家最遠的地球人了。這一刻，無論是印第安人還是黑人，無論是美國還是日本，無論是戰勝國還是戰敗國，無論是冷戰時的哪個陣營 —— 能夠收到新聞的所有人，大家的注意力都集中在這個離家萬里的人身上。

登月是段漫長的航程，NASA 允許太空人在允許範圍內攜帶一些書籍、音樂等，以應對旅途中的艱辛。列在阿姆斯壯的清單中的，便有德弗札克的這首《第九號「自新世界」交響曲》。公正的說，這首曲子只是跟隨阿波羅 11 號完成整個登月任務的許多歌曲之一，捷克以及一些德弗札克的粉絲們經常宣傳的「專門挑選這首曲子」，就有些言重了。

但也恰是這一程，讓這首曲子完成了它背負著的使命。回溯這首曲子的歷史，追尋它的源頭，曾經那些血腥戰、刻骨仇恨似乎全部都消弭在這距離地球 38 萬公里的太空中了。

「這是我的一小步，卻是人類的一大步。」

第 3 章　大師往事

帕烏・卡薩爾斯：一曲滄桑

　　2012 年 10 月 5 日，在賈伯斯的週年祭上，Apple 官方發布了一段紀念影片，它回顧了賈伯斯改變世界的每一個重要節點和軌跡。影片所用的背景音樂，是一段大提琴獨奏：巴哈《第 1 號無伴奏大提琴組曲》。

　　這裡要講的，就是這段大家熟悉卻並不平凡的旋律。故事要從西元 1889 年的巴塞隆納講起，那一年，一個在這座城市求學的 13 歲大提琴琴童，在一個不起眼的小店中發現了一本無人問津的樂譜。他隨手翻了幾頁，也許還隨著樂譜哼唱了幾段。對於音樂、對於大提琴這種樂器還懵懵懂懂的他，似乎一下子開了竅。就像武俠小說中的英雄一樣，在這本「祕笈」中，他悟到了屬於自己的絕世神功。這本樂譜的封面上印著這樣一行字：「6 部大提琴獨奏組曲，約翰・塞巴斯欽・巴哈」。

　　在那之前，大提琴從來只是交響樂團中的配角。當小提琴、鋼琴等主奏樂器盡情施展自己的才華時，它們默默用自己穩健深沉的聲音支持著音樂的行進，為交響樂提供豐富的聲音層次。很少有人為其樂譜並寫獨奏音樂，更少有人將其拿出來進行獨奏。巴哈的這 6 部大提琴獨奏作品，也更多被用來作為練習大提琴的曲目。拿出來公演，在當時幾乎是瘋狂之舉。

　　1901 年，當年的大提琴琴童 25 歲。這時的他在歐洲已經小有名氣。他孜孜不倦的研究這套曲子 12 年，終於決定在舞臺上向世人展示他的珍寶。這一次，奏響的雖然只是 6 部組曲中的一部，卻已然震撼了世界。這部曲子因他的演繹而重現光彩，他的一生也與這首曲子相依相伴。

　　1936 年，他 60 歲。錄音對於那個時代來說，還是一件時髦新奇的事物。他帶著自己的大提琴走進倫敦阿比路錄音室，開始錄製第 1、第 2 組曲。用了三年多的時間，他完成了所有 6 部曲子的錄音。這是這套曲子在世界上第一次被記錄下來，這套錄音也成為了歷史錄音中數一數二的經典。

他叫帕烏‧卡薩爾斯（Pablo Casals），如圖 3-24 所示，大提琴的教父。而巴哈的 6 部無伴奏大提琴組曲，無疑就是大提琴界的聖經。在他之後，大提琴不再是默默無聞的配角。史塔克、馬友友、麥斯基、杜普蕾……幾乎每一位大提琴演奏家都會錄上一部無伴奏作品，這幾乎成為了大提琴家的成人儀式。

如今，這首曲子已經家喻戶曉 ── 至少對於第 1 號組曲的前奏曲來說是如此。這段旋律幾乎成了巴哈最廣為人知的作品之一，它可以被吉他、鋼琴、貝斯演繹，可以出現在咖啡館、餐廳，或者不

圖 3-24　帕烏‧卡薩爾斯
（Pablo Casals）

經意的一個廣告裡 ── 無論是洗髮精、iPhone 還是 LEXUS，這音樂似乎是百搭。

時光退回到 13 歲的卡薩爾斯初遇這部曲子的那個下午。如果那天下午，那個毛頭小子沒有鬼使神差的轉進那個小店，而是跑到海邊去看風景，也許我們永遠不會有機會聽到這首曲子，也永遠也不會有一個叫卡薩爾斯的名字傳遍世界。無數的機緣巧合造就了傳奇，無數的傳奇變成了歷史。

回首滄桑已數番，感懷無盡又何言。

阿爾伯特‧科特比：
不想當百萬富翁的作曲家不是好指揮

作曲家這個群體，似乎集體與錢這種東西有仇。小時候凡是聽到作曲家的故事，幾乎都是「在貧困中堅持創作」這種劇情：莫札特能賺更能花，沒日沒夜透支體力寫曲子賺錢；蕭邦似乎一生都在靠女人接濟；貝多芬的情況

117

圖 3-25　阿爾伯特·科特比
(Albert Ketèlbey)

稍微好一點，但也只夠勉強維持溫飽；至於舒伯特，除了他的作品之外最能代表他的，應該就是「窮」這個字了吧！倒也有身出名門的富二代，但有錢歸有錢，真正靠寫曲子寫成百萬富翁的，那也絕對算的上異類了。本文講的這位阿爾伯特·科特比（圖 3-25）就是這樣一位。

科特比畢業於三一音樂學院，接受的是嚴肅正統的音樂訓練。他的成績一直名列前茅，寫過不少奏鳴曲、聖詠曲等較為正統的音樂，甚至各種獎項也拿了不少。畢業後，他的事業一直一帆風順。先是擔任一家巡迴輕音樂團的指揮，跟著樂團周遊了兩年後，又擔任了倫敦喜歌劇院的音樂總監 —— 這是科特比創造的第一項英國記錄，這年他只有 22 歲，是英國最年輕的樂團指揮。

他的創作風格也一直與時俱進，受早年工作經歷的影響，他開始創作輕音樂作品，甚至也寫了不少通俗歌曲。而他本人也對新鮮事物充滿了好奇。20 世紀初，留聲機剛剛開始興起，他是第一批進行商業錄音的指揮家。所以今天我們不光能欣賞到科特比留下的音樂作品，甚至還能夠聽到他留下的許多珍貴的歷史錄音。

那個年代，電影工業亦開始發展，科特比當然不會錯過這種新鮮事物，他又開始為無聲電影創作配樂 —— 總之，在各種新興的音樂領域，幾乎都能看到科特比的名字。於是在 20 世紀初這一輪音樂創新的浪潮中，他脫穎而出，達成了第二個「英國第一」 —— 英國作曲界第一位百萬富翁。事業、

阿爾伯特・科特比：不想當百萬富翁的作曲家不是好指揮

名聲、金錢……科特比這架勢，怎麼看都不像一位作曲家，明明就是一位娛樂明星！

　　1932 年英王喬治五世舉行銀婚紀念，科特比為皇室獻上一首進行曲——《榮耀冠冕進行曲》。這首進行曲由科特比親自指揮，在溫莎城堡進行了首演，英國皇室是這場不公開演出的唯一聽眾。而後，這首曲子在金士威大廳公演，這是英國作曲家的至高榮耀，也是科特比名聲和事業的巔峰。

　　巔峰的到來，也意味著下坡路的開始。對於科特比來說，這條下坡路開始得沒有那麼明顯——畢竟已是花甲之年，無法繼續保持年輕時旺盛的創作精力也在情理之中，直到那場塗炭生靈的戰爭將他的聲名一推到底。

　　1939 年 9 月 3 日，英國對德宣戰。1940 年 5 月 25 日，英法聯軍被包圍在敦克爾克，英國開始舉全國之力營救被圍困在法國的將士。9 天之後的 6 月 4 日，大不列顛奇蹟般的從這個小小港口營救出近 34 萬軍隊。然而撤退再成功，也只是撤退而已，這一天是二戰盟軍戰勢的谷底，首相邱吉爾也正是在這一天發表了那篇振奮人心的演講——《我們將戰鬥在海灘》。

　　科特比為邱吉爾的演講創作了一首新的進行曲——《為自由而戰》（*Fighting for Freedom*），而這幾乎成為他的絕響。無論戰事順利還是不利，只要有戰鬥，就意味著有戰士犧牲在前線。這個時候，自然沒人有閒心去欣賞音樂，科特比的名聲也一落千丈。

　　戰後，雖然英國取得了勝利，但一切都百廢待興。此時，厄運又一次造訪了科特比。1946 年冬，一場洪水毀掉了他在漢普斯特得的房子，也將他在二戰期間創作卻沒有公演的作品毀掉大半。70 多歲的年紀，從頭開始談何容易，偏偏這時他和他的妻子雙雙染上了肺炎。

　　往後的境遇，一年不如一年。就像是所有過氣的明星，沒有人還記得他

的名字，他發布的寥寥幾部新作品，也被音樂評論家諷刺為「陳舊老套、沒有新意」。加之戰爭帶來的通貨膨脹，更使得科特比的經濟狀況雪上加霜。戰前那位百萬富翁作曲家，晚年幾乎是在貧困線上掙扎。1959 年 11 月 26 日，這位烜赫一時的作曲家與世長辭，只有寥寥幾人參加了他的葬禮。

　　故事並沒有結束。在大家的印象中，古典音樂是嚴肅的、深沉的、大部頭的，是需要穿正裝去音樂廳欣賞的；而流行音樂，則是通俗易懂的、娛樂至上的，隨便誰都能哼上兩段。這兩類音樂形式涇渭分明、水火不容，除了都叫音樂，似乎很難再找到什麼共同點。不可否認的是，流行音樂是由古典音樂逐漸演變而來的。就像猴子從樹上跳下來不可能立馬變成人，這個演化過程得經歷古猿、類人猿等等「中間過渡物種」，才演變成能夠直立行走、可以欣賞音樂的我們。那麼「古典音樂」發展到「流行音樂」的「中間物種」，又去哪裡了呢？

　　科特比最為拿手的「輕音樂」（Light Orchestral Music）就是一種承上啟下的音樂形式。這種形式繼承了古典音樂的創作手法及演出方式，但在作品結構上更加精巧短小，更注重旋律，更通俗易懂。也正因為如此，科特比的作品影響甚廣，各種改編版本多如牛毛。2009 年，為紀念他逝世 50 週年，BBC 的逍遙音樂會演奏了他的作品《在修道院的花園中》。這是他的成名之作，也是他留給人們的為數不多的經典作品之一。

　　是非成敗轉頭空，千金易散，只有經典的旋律依舊……

杜普蕾：
她用悲愴慘烈的一生，實現了人們對浪漫的所有幻想

　　只要提到「杜普蕾」這個名字，就沒辦法不文藝。例如那部關於她的電影《無情荒地有琴天》（*Hilary and Jackie*），無論片中的角色與真實的杜普

杜普蕾：她用悲愴慘烈的一生，實現了人們對浪漫的所有幻想

蕾差別有多大，那個天真率性卻又如此短命的天才大提琴少女的形象已然定格於我們的心中。

網路一直盛傳著一首「賈桂琳・杜普蕾讓世界落淚的大提琴曲《殤》」。那的確是一首非常好聽的曲子，如果你了解杜普蕾的一生，無論是曲名還是旋律，都能從中聽出她的影子。然而真相卻是，這曲子與杜普蕾並無任何關係。它的作者是徐嘉良，是電影《倩女幽魂》中的一段配樂。

其實，只要換用理性的思維，就很容易看出一些問題。杜普蕾是一位大提琴演奏家，我並不記得她曾創作過什麼音樂作品；這首曲子的風格也與杜普蕾演繹的作品差了太多；最關鍵的，「殤」這個曲名，又該怎樣譯回英文呢？只是，碰到「杜普蕾」這個名字，理性就自動掉線了。

還有另一首奧芬巴哈（Jacques Offenbach）的作品《賈桂琳的眼淚》，也有人總把它與杜普蕾扯上關係。實際上，奧芬巴哈活躍的時代比杜普蕾早了一個世紀，他們二人不可能有交集。偏偏，這是一首大提琴曲；又偏偏，杜普蕾的全名是賈桂琳・杜普蕾。人們幻想著百年後，這位為大提琴而生的天才少女拉響了這段旋律。此時的她，已被確診罹患多發性硬化症（如果你對這個病的名字感到陌生，請聯想一下斯蒂芬・霍金），病情在一天天地惡化。她的手已經開始不聽使喚，她要費好大力氣才能在大提琴上拉出一個完整的音符。她知道，自己很快就要告別大提琴，告別這種自己摯愛一生的樂器，告別這個讓她悲傷糾結又無限眷戀的世界。這首曲子，將成為她的絕唱，那一刻她掙脫了病魔的束縛，那一刻她燃燒自己的生命奏響了這首曲子──《賈桂琳的眼淚》。

這是一個多麼悲愴浪漫的故事啊！只可惜，它真的只是故事。在我了解的杜普蕾的錄音中，完全找不到有她演奏過這首曲子的證據。現在流傳最廣的那個版本，是由慕尼黑室內樂團的維爾納・湯瑪斯（Werner Thomas）演繹的。

第 3 章　大師往事

　　但我寧可相信，這個故事一定發生過。不光是我，這世界上有太多人，哪怕是知道真相的人，也不願承認這個事實。《賈桂琳的眼淚》已然成為全世界女大提琴家的必演曲目，想必無論其中哪一位，在演奏這首曲子的時候，腦中浮現的一定都是杜普蕾演奏的場景 —— 就算這個場景從未在這世界出現過。

　　如果這個故事有一個完美結局，杜普蕾也就不再會是杜普蕾；如果她沒有罹患那場疾病，幸福安康的過完自己的一生，她也許只是一個成功的大提琴家，而不是杜普蕾；如果巴倫波因（Daniel Barenboim，杜普蕾的前夫，著名鋼琴家、指揮家）沒有在她最艱難的時候離她而去，她也許只是一個幸福的女人，而不是杜普蕾。

　　如果沒有她姐姐記述的，她憑著自己率真的性子與姐夫發生的那些或真或假的故事，她也許只是一個沒有那麼多爭議的藝術家，而不是杜普蕾；如果有一天她不拉琴了，她就不再是杜普蕾……大提琴、天才、夢想、失戀、疾病……所有這些元素，都聚集在杜普蕾的身上，「杜普蕾」這個名字，已然與悲情、浪漫劃上了等號。

　　艾爾加的《e 小調大提琴協奏曲》是杜普蕾的成名之作，我卻一次也沒有完整的聽過。最初，是因為聽不懂；能聽懂後，卻不忍聽下去。夜空中的煙火瞬間綻放，用盡自己全部的生命力，在那一刻讓所有人仰視它的絢爛。只那一瞬，便又消散，來不及有人陪伴。杜普蕾用自己悲愴慘烈的一生，實現了人們對浪漫的所有幻想。

　　無情荒地有琴天。

第 4 章　當電影遇見古典音樂

第4章　當電影遇見古典音樂

大數據解讀，誰是最受電影製作者歡迎的作曲家

　　在電影或電視劇中使用古典音樂作為配樂，是一件喜聞樂見的事情。相信很多朋友最早接觸古典音樂，也是在影視作品中，一個經典的鏡頭配上一段經典的音樂，剎那間的場景就足夠我們回味一生。

　　那麼，古典音樂在電影中出現的頻率究竟有多高呢？究竟哪位作曲家的作品最受電影製作者歡迎呢？使用古典音樂作為影視作品配樂的做法是否越來越普遍了呢？類似的問題我經常遇到，卻只能憑感覺回答個七七八八。作為一個資深資料控，「大概」、「好像」這種詞實在是我難以容忍的。索性一不做二不休，我用業餘時間寫了個爬蟲，蒐集了 IMDB（Internet Movie Database，網路網電影資料庫）中所有使用古典音樂作為配樂的作品，一次性終結所有類似的問題。

♫ 資料描述

　　本文所使用的資料資訊描述如下：

1. 資料來源：IMDB，Wikipedia；
2. 電影資料範圍：1921 年至 2016 年（凡涉及趨勢分析的均取到 2015 年）；
3. 共取得記錄數：15,276 筆；
4. 作曲家：48 人；
5. 涉及電影（包括電視劇、動畫片等影視作品）：9,590 部；
6. 涉及音樂作品：9,170 部；
7. 涉及導演（含合拍搭檔）：4,980 人（組）。

♫ 作曲家列表

資料涉及的作曲家一共有 48 位，姓名及生卒年區間如圖 4-1 所示。

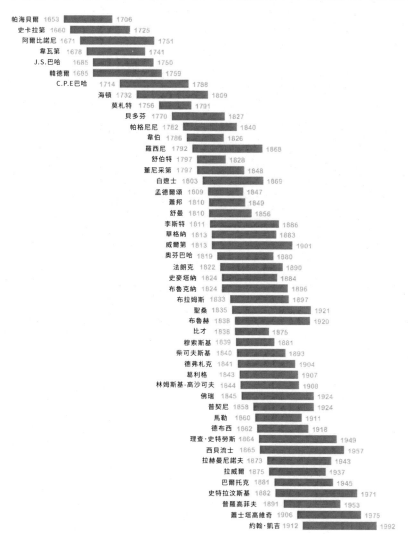

圖 4-1　48 位作曲家姓名及生卒年區間

第 4 章　當電影遇見古典音樂

♫ 哪位作曲家的作品最受電影製作者歡迎？

如圖 4-2 所示，最受電影製作者歡迎的古典音樂作曲家是莫札特。

圖 4-2　作曲家作品在影視作品中出現次數

　　這個結果應該並未出乎大家意料，在所有的 15,276 筆資料中，莫札特的作品一共出現了 1,145 次，占全部資料的 7.5%。實際上，排名第一的莫札特與排名第二的華格納差距並不大。所有 48 位作曲家的資料能夠非常明顯的分為四組。

　　第一組由莫札特領跑，共有四人，分別為莫札特、華格納、貝多芬與巴哈，其各自作品出現的資料如圖 4-3 所示。

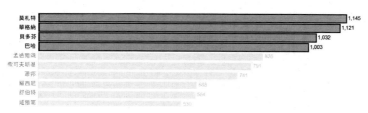

圖 4-3　作品出現次數排名前 4 位

　　處於第二組的是孟德爾頌、柴可夫斯基與蕭邦，他們三人實力相差不
大，如圖 4-4 所示。

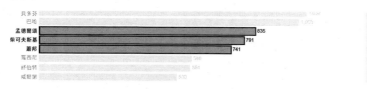

圖 4-4　作品出現次數排名第 5 位到第 7 位

　　第三組是由三位聲樂愛好者組成的，分別是羅西尼、舒伯特及威爾第，
如圖 4-5 所示。

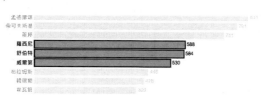

圖 4-5　作品出現次數排名第 8 位到第 10 位

　　以上是處於前 10 位的選手，他們的作品在 1921 年到 2016 年的電影中，
一共出現了 8,370 次，占全部 48 位作曲家出現作品總數的 54.8%。處於他
們之後，還有由布拉姆斯、韓德爾、韋瓦第、普契尼四位選手所組成的第四
組，如圖 4-6 所示。

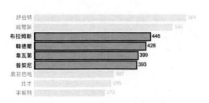

圖 4-6　作品出現次數排名第 11 位到第 14 位

　　普契尼之後還有 34 位作曲家，這裡就不一一列舉了。其中，作品出現次數最少的五位是史卡拉第、布魯克納、布魯赫、C.P.E. 巴哈以及凱吉，這五位作曲家的作品在電影中出現的次數，加起來還不到 100 次。

♪ 資料解讀

　　不知大家是否有這樣的感覺，上述這個「作品在電影中的熱門程度榜單」，與大家對這些作曲家的熟悉程度基本一致。儘管我並沒有對「熟悉程度」這個指標進行明確定義，但是處於第一組的莫札特、貝多芬、華格納和巴哈的名聲，確實比處在榜單最後的史卡拉第、布魯克納、布魯赫等大很多。

　　我們是否也可從中推斷，電影工業的發展在一定程度上推動了大家對古典音樂的認識呢？當然相關並不代表因果，也有可能是作曲家名氣大，因而更多的影視作品選用了他們的音樂。我相信這個過程應該是互相促進的，電影發展與古典音樂作曲家的影響力密不可分。

古典音樂與電影工業的百年恩怨

　　我們的資料是從 1921 年開始統計的，到 2016 年為止，差 5 年滿百年。並不是我刻意選了 1921 年這個時間點，在這之前，電影基本上處於默片時代。儘管普遍認為的第一部有聲電影在 1900 年就已在巴黎公映，而那時所謂的「電影配樂」僅僅是在電影播放的同時用其他手段演奏或播放音樂而已——真正使用可靠的音畫同步技術的有聲電影，直到 1923 年才在紐約上映。

在我的記錄中，最早使用古典音樂作為配樂的電影，比這個時間還早了兩年。可以這麼說，自電影能夠發出聲音的那一刻起，古典音樂就與電影這種新興的藝術形式產生了不可分割的連繫。

♫ 第一部在電影中出現的古典音樂作品

這部電影有一個挺恐怖的名字——《撒旦日記》（*Blade af Satans bog*）。影片導演卡爾·西奧多·德萊葉（Carl Theodor Dreyer）來頭不小，是丹麥藝術電影的創始人之一。影片的 IMDB 評分為 6.8 分（817 人評價），豆瓣評價為 8.2 分（98 人評價）。

德萊葉來自丹麥，這部電影中所使用的古典音樂也同樣具有北歐風情，選用的是芬蘭作曲家西貝流士的《芬蘭頌》。《芬蘭頌》發表於西元 1899 年，與《撒旦日記》這部電影公映的 190 年代相距並不遠，真算不上有多麼「古典」。在此之後，古典音樂與電影的關係又會如何演變呢？

♫ 電影中的古典音樂

圖 4-7 顯示了從 1921 年到 2015 年，每年公映的電影中古典音樂出現的次數。峰值出現在 2011 年，這一年共有 475 部電影使用了古典音樂作為配樂。

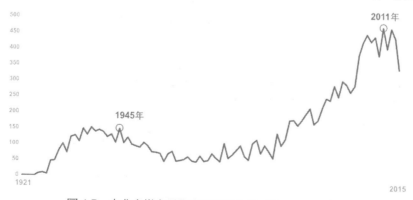

圖 4-7　古典音樂在電影中的出現次數（1921-2015 年）

第 4 章　當電影遇見古典音樂

　　從圖中可以發現，古典音樂在電影中出現的次數，總的來說是越來越多的。在二戰結束後古典音樂在電影中的出現次數有了一個小的下滑 —— 這大概是由於冷戰的緣故吧。在經歷了一個相對的低潮之後，到 1980 年代後期，這個數字又開始恢復。

　　那麼，這張圖真的能夠說明在電影作品中，古典音樂越來越受歡迎嗎？

♪ 相對值 —— 電影的數量

　　要回答上面的問題，嚴謹的說，還不行。要得出這個結論，還需要對比一下整個電影工業的發展狀況，圖 4-8 顯示的是 IMDB 資料中全世界每年公映電影數，這個趨勢與圖 4-7 基本一致，都呈現上升勢態。1990 年之前，世界電影產出量走勢基本保持平穩，這個時間點之後，每年上映的電影數量一路飆升，峰值出現在 2014 年。這一年，全世界共有 223,884 部電影上映。這是個什麼概念呢？假設每部電影長度為兩小時，2014 年這一年所拍攝的電影，就足夠一個人不眠不休的看上 50 多年⋯⋯

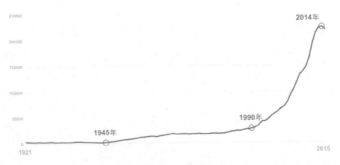

圖 4-8　IMDB 中全世界每年公映電影數量（1921-2015 年）

　　許多朋友應該已經發現，相比電影中古典音樂的出現次數，電影拍攝數量的攀升速度要遠遠高於前者。以古典音樂出現於電影次數最多的 2011 年為例，雖然這一年 48 位作曲家的作品出現了 475 次之多，但這 475 部電影

僅占當年所拍攝電影總量的 0.25%。把每年出現古典音樂的電影數目與每年拍攝的電影總數相比，得到圖 4-9。

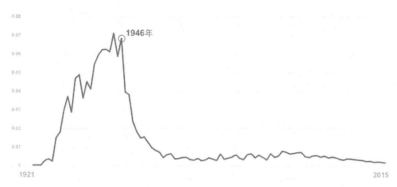

圖 4-9　使用古典音樂的電影占比（1921-2015 年）

　　有聲電影出現後，古典音樂與電影曾有過二十幾年的「蜜月期」；然而，以 1946 年為分界點，電影中使用古典音樂作為配樂的占比呈斷崖式下降。

♫ 資料綜合解讀

　　1945 年是二戰結束的時間。從圖 4-8 可以看出，這一年全世界的電影數量開始成長。大概囿於技術成本的限制，這次增長並不像 1990 年代那麼誇張，但也絕對不容小覷。而圖 4-9 告訴我們，二戰之後，電影中古典音樂出現的機會陡然減少。究竟是什麼導致了古典音樂的「失寵」呢？

　　我認為，這個現象的產生，並不是大家故意冷落了古典音樂，而是新時代的到來給了我們更多的選擇。二戰過後，作為主戰場的歐洲被摧毀成一片瓦礫，而在大西洋彼岸，作為大後方的美國雖也為戰爭投入了巨大的人力物力，總的來說，還是藉機發了一筆戰爭財。世界經濟文化中心逐漸從歐洲轉移到美國。古典音樂的中心在歐洲，而美國作為移民國家，其中不同文化的碰撞湧現出太多更加新鮮的音樂形式，古典音樂只是其中之一。

　　另一方面，戰時美國雖也受到不小的影響，但本土並未受到攻擊，美國的電影工業在這段時間還是持續發展的。戰後的美國更是成為無可爭議的世界電影工業中心。

　　兩種因素相結合，古典音樂作為電影配樂的比例被大大稀釋。

那些被冷落和重新認識的作曲家

　　讀藝術家的傳記，其作品生前不被重視，死後或者死後若干年才被挖掘似乎是常態，例如梵谷、維梅爾……在音樂領域中，「被埋沒之後又被發掘」的典型，當然要數老巴哈了。然而細想起來，繪畫領域與音樂領域中「知名度」這個績效指標的考核，還是有很大區別的。一位畫家，或許可以用其作品的拍賣價格來考量；而論及音樂家，這個指標顯然就不怎麼合適了。我們常常講某位作曲家被埋沒，其實這個判斷依據非常主觀，通常只能以各位傳記作家的說法為準。能否找到一種方法，較為客觀的分析一位作曲家知名程度的變化呢？或許資料可以。

♫ 作曲家名氣的績效指標

　　前文已經給出了近百年來，作為電影配樂出現的古典音樂作品的絕對數量（圖 4-7），和相對占比的變化狀況（圖 4-9）。我們進而得出結論，各種其他音樂形式的興起稀釋了古典音樂在電影工業中的影響力。

　　還是用同樣的思路，先來探討一下各位作曲家的作品在影視作品中出現的絕對次數。由於「熱門程度」榜單中排名靠後的作曲家作品數量太少，不足以分析，因此在這部分討論中，只選取熱門程度最高的 10 位：莫札特、華格納、貝多芬、巴哈、孟德爾頌、柴可夫斯基、蕭邦、羅西尼、舒伯特、威爾第，如圖 4-10 所示。

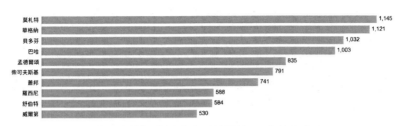

圖 4-10　作品在影視作品中出現數量前 10 位的作曲家

　　各位作曲家的作品在影視作品中出現的次數或多或少都有所提升，如圖 4-11 所示。那麼，這 10 位作曲家之間，誰的「知名程度」更高一些呢？其變化趨勢又如何呢？要分析這個問題，還是得看一下相對值。

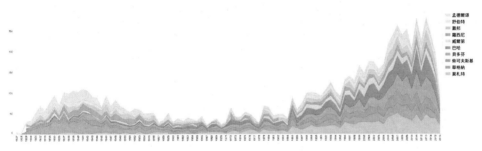

圖 4-11　前 10 位作曲家作品在影視作品中出現的次數

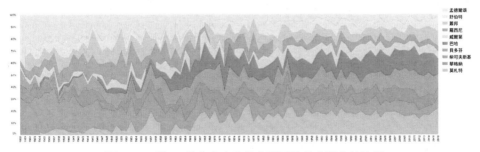

圖 4-12　前 10 位作曲家作品在影視作品中所占的比例

　　如圖 4-12 所示為影視作品中出現的最熱門的 10 位作曲家作品所占比例。將此作為「作曲家知名程度」的績效指標，可以非常清楚的看到此消彼長的變化情況，也能從中發掘出許多有意思的資訊。

第 4 章　當電影遇見古典音樂

♪ 那些被重新挖掘的作曲家

　　巴哈作品「被世人遺忘」的故事，算得上是古典音樂歷史上的公案了。從巴哈作品在影視作品中歷年出現的比例（圖 4-13）來看，其作品在影視作品中也很符合「被重新挖掘」這個標準。

　　儘管「巴哈復興運動」在 19 世紀中期就已經進行得如火如荼，但其作品真正進入流行文化、被大眾所接受，還是頗費了一些時間。不過顯然「巴哈復興」這個趨勢是勢不可當的，如今巴哈的作品已經成為影視作品中古典音樂配樂的主流。相信這次，巴哈的音樂不會再被塵封。

　　而另一位符合「被重新挖掘」標準的作曲家，可能在大家的意料之外了：資料告訴我們，他是莫札特，且表現得比巴哈還要典型，如圖 4-14 所示，直到 1930 年代中期，莫札特的作品才開始逐漸出現於影視配樂之中。1950 年代末到 1960 年代初，還出現了一個「大裂谷」。這之後，莫札特開始「復興」了，氣勢非常迅猛，直至成為 48 位作曲家的榜首。

圖 4-13　巴哈作品出現比例

圖 4-14　莫札特作品出現比例

♫ 那些被冷落的作曲家

有人被「重新挖掘」，那必然有人被「漸漸冷落」。如圖 4-15 所示，這個趨勢最為明顯的要數孟德爾頌。另一位與孟德爾頌類似的作曲家是華格納，他的作品表現比孟德爾頌稍好一些，如圖 4-16 所示。曾經這兩位的作品占據了影視配樂的半壁江山，如今後勁有些不足了。

必須公正的講，這兩位作曲家的資料表現其實是有些偏差的。孟德爾頌與華格納無論從個性、作品風格還是壽命長短，都差了十萬八千里。但他們卻有個共同的特點，那就是各自都寫了一部風靡世界的《結婚進行曲》。在影視作品中，這兩人的作品只要出現，基本就是這兩首。孟德爾頌《仲夏夜之夢》中的《結婚進行曲》，共出現了 394 次，占其作品出現總數的 47%；而華格納《羅恩格連》中的《結婚進行曲》，則出現了 476 次，占其作品總出現次數的 42%。

儘管音樂家們做了不少嘗試和努力，古典音樂這種藝術形式還是逐漸遠離了這個時代，而影視藝術卻正風生水起。從有聲電影誕生的那天起，這兩種藝術形式就產生了無法割裂的連繫，它就像是一條連接現在與舊時光的紐帶，提醒我們在這個越來越紛繁嘈雜的世界上，總有些聲音始終如一。

圖 4-15　孟德爾頌作品出現比例

圖 4-16　華格納作品出現比例

《桂河大橋》：這口哨，吹的是滿滿的情懷

　　《桂河大橋》（*The Bridge on the River Kwai*）是一部比我們大多數人都要「年長」的影片，也是電影史上無可爭議的經典之作，一舉斬獲了 1958 年第 30 屆奧斯卡的 7 座小金人。在那個精神食糧並不豐盛的年代，鮮有人沒看過這部影片。電影中的口哨神曲《布基上校進行曲》（*Colonel Bogey March*），也隨電影一起走紅，但凡會吹口哨的，這調調幾乎是必吹旋律。

♫ 並不存在的布基上校

　　曲名包含人名的音樂作品有不少，例如《拉德茲基進行曲》、《拿破崙進行曲》等，與這些作品背景不同的是，這首《布基上校進行曲》雖也包含人名，但這個「布基上校」卻並不是一個真實的人物姓名。這首曲子的作者是英國軍樂隊指揮弗雷德里克・里基茲（Frederick Joseph Ricketts），筆名肯尼斯・阿爾弗雷德（Kenneth J. Alford）。這位指揮兼作曲家有個業餘愛好——打高爾夫球。某日，在他常去的高爾夫球俱樂部中，他無意中聽一位外號叫「布基上校」的退役軍官用口哨吹了一段挺有意思的旋律，至於這位軍官真名叫什麼已經不可考。總之，他隨手將這段旋律寫進了自己的新作品。

　　這部享譽世界的作品就在這一連串的巧合之下，於 1914 年發表了。由於它旋律簡單悅耳，具有鮮明的節奏感，洗腦效果極佳，且用來演奏的「樂器」——口哨更是人人生而具備，於是毫無懸念的風靡了整個英倫。

♫ 作戰武器

　　這首曲子誕生的同一年，一戰爆發了，歐洲陷入了瘋狂血腥、沒有理智的群毆；而後停戰沒幾年，二戰硝煙又起。

作為歐洲反法西斯的最後陣地，英國軍人展現了他們英勇鐵血的一面。他們在法國戰鬥，在海洋戰鬥，充滿信心的空中戰鬥；他們不惜代價保衛本土，在海灘上作戰，在敵人的登陸點作戰，在田野和街頭作戰，在山區作戰，在任何時候都不會投降。

而作戰的武器，除了飛機、大砲、坦克、巨艦，當然也少不了英國人民的天賦 —— 黑色幽默。於是與各式改裝坦克一起上戰場的，還有改編後的《布基上校進行曲》。它將所有納粹知名人物進行了譏諷，旋律朗朗上口老少咸宜，英國人民就這樣在這首歌的伴隨下挺過了納粹的狂轟濫炸，碾碎了納粹的艦隊，幫助法國人收復了自己的家園，最終贏得了戰爭。也難怪這曲子成為《桂河大橋》戰俘營中英國軍人的主題旋律。

♪ 這口哨，吹的是滿滿的情懷

時光如梭，親身經歷過二戰硝煙洗禮的人，如今已經老去或故去。但是這段旋律卻傳承了下來。這段旋律留存在所有人的記憶深處，人們不會刻意去想起，但聽時卻又那樣熟悉。如果這還不算情懷，那什麼算是？這段旋律在太多經典中出現，但很多時候只是浮光一瞥，也許你並不曾注意。例如《六人行》，例如《讓子彈飛》，循著音樂的線索再次重溫，不知你可有會心一笑？

《金牌特務》：帶你聆聽最具英倫風情的古典音樂

究竟什麼才是真正的「英倫風情」？這可真是個讓人撓頭的定義。一提到「大英帝國」這個詞，你可能聯想到髮型一絲不苟、一身筆挺西裝、腳穿牛津鞋、說一口倫敦腔的中年帥大叔；也可能聯想到奇裝異服、反叛放縱的搖滾龐克。

第 4 章　當電影遇見古典音樂

這個國家至高無上的統治者是女王伊麗莎白二世，可也有一些人不怎麼買帳，例如一向不被管的北愛爾蘭，以及沸沸揚揚要「脫英入歐」的蘇格蘭。但是，在這個古老神奇的國度，一切對立的事物都能夠以各種方式融合到一起。說到音樂，究竟有什麼音樂能夠代表整個英國呢？英國國歌嗎？

英國國歌《天佑女王》當然非常經典，全世界所有女王的領地或者曾經的領地都用過這首曲子作為國歌或頌歌。但是，就在女王家後門出來左轉，有兩塊地，一個叫蘇格蘭，一個叫威爾斯，就從沒理會過這首「國歌」。所以選出一首最具「英倫風情」的古典音樂，還真的很難。可是恰巧還真有這麼一首曲子，旋律大家一定聽過，只是可能從沒有將其與「英倫風情」連繫起來。而且這首曲子甚至有壓倒英國國歌的風頭，成為公認的英國第二國歌。這首曲子叫做《威風凜凜進行曲》（*Pomp and Circumstance Marches*），由艾爾加爵士所寫。

看過《金牌特務》的朋友一定會一個反應：「這首曲子我聽過！」沒錯，這就是電影中那段華麗「爆頭」場景中所用的配樂。這部電影從頭到尾都是標準的英倫紳士風，配樂自然也是最具代表性的英倫旋律。

《威風凜凜進行曲》一共由 6 首曲子組成，今天主要介紹的是其中的第一首。這首曲子於 1901 年 10 月 19 日在利物浦公演，轟動了整個英倫。愛德華七世加冕的時候，使用該旋律並配上歌詞，作為加冕頌歌。這首改編後的作品叫做《希望與榮耀之地》（*Land of Hope and Glory*），從此成為英國皇室加冕頌歌的壓軸曲目。順便提一句，《威風凜凜進行曲》的第 4 號也非常經典，它是英國黛安娜王妃大婚時使用的背景音樂。

說到歐洲的古典音樂盛會，大家最為熟知的當然是維也納新年音樂會。作為傳統加演曲目，《藍色的多瑙河》與《拉德茲基進行曲》也都是大家耳熟能詳的旋律。而英國與歐洲大陸的關係從來都是糾結並歡樂的，無論哲學、宗教還是科學、藝術，英國秉承的傳統理念是「你們有我們一定也要

有」、「不管對錯我們一定要和你們不一樣」。所以「古典音樂的盛會」英國當然也要有一個，演出結束的必演曲目也必須有一首。在英國，這個盛會叫做「夏季逍遙音樂會」（The Proms），這個音樂會的必演曲目《希望與榮耀之地》即改編自《威風凜凜進行曲》。

再看美國，雖然在《威風凜凜進行曲》創作之前，美國已經不再是英國殖民地，然而美國人也非常喜歡這首曲子，經常在運動會、畢業典禮等場景中演奏。

《陽光燦爛的日子》：告訴你什麼叫感染力

藝術家裡，性格古怪的很多，放浪形骸的也不少。至於私生活，如果沒有點緋聞，似乎都不好意思稱自己是合格的藝術家。總的來說，人們對於藝術家還是非常包容的，只要才華出眾，怪癖、私德什麼的，一般睜一隻眼閉一隻眼也就過去了。真把自己玩到身敗名裂這種境地的，還真是屈指可數。

這裡要講的義大利作曲家馬斯卡尼（圖 4-17）就是這樣一位典型。他的作品不多，達到「出色」標準的更少。24 歲的他憑藉歌劇作品《鄉村騎士》一舉成名，而這部作品似乎也用光了他所有的才華，之後的作品一部比一部平淡。千不該萬不該，義大利納粹頭子墨索里尼上臺後，他近乎諂媚的為其創作了歌劇《尼祿》。作曲家中與納粹合作過的，他並不是唯一一個，但像他這樣直接厚著臉皮往上蹭的我也實在想不到還有誰。戰爭結束清算的時候，其他人還能貼個「瑕不掩瑜」、「有功有過」的標籤，至於馬斯卡尼，實在連像樣的藉口都找不到。

判決結束，他被沒收所有財產，最終在羅馬一家小旅館的房間中潦倒而死。無論如何，他還是為我們留下了《鄉村騎士》這部經典作品，也正是這部經典讓他的名字沒有被歷史的煙塵湮沒。

第4章 當電影遇見古典音樂

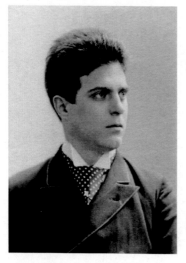

圖 4-17 馬斯卡尼

聽過《鄉村騎士》間奏曲，你可能會覺得似曾相識，它開始舒緩寧靜，而後飽滿的情感突然洶湧而至，優美的旋律和前後強烈的對比使得這首間奏曲具有強烈的衝擊力及感染力。這個特點也使其成為最熱門的影視配樂。雖說電影中使用經典音樂作為配樂並不鮮見，但一般只是作為背景浮光掠影的出現那麼幾秒。這首曲子的用法卻完全不一樣，只要出現就幾乎是整段的引用。

《教父》這部電影有多經典，不必我多費口舌。在三部曲的最後一部的最後一個場景中，從西西里歸來的麥克帶著妻兒看的歌劇，正是馬斯卡尼的這部《鄉村騎士》。

也正是這首《鄉村騎士》間奏曲，給整個故事畫上了一個蕩氣迴腸的句號。曾經叱吒風雲的義大利黑手黨頭目，最終潦倒孤獨的死去，他的下場與音樂的作者馬斯卡尼的結局相互映襯，真的想不到還有其他什麼音樂更加貼合這個場景。同樣將這首曲子用作總結壓軸的，還有姜文的導演處女作《陽光燦爛的日子》。

這部電影，無論是選角、敘事還是色調，都充滿了濃濃的義大利風格，再加上最後使用的這首曲子 —— 要不是語言和場景，我真的會以為我在看一部義大利電影。

還有一部經典影片，直接用這首曲子提綱挈領，作為整部影片的開場樂和主題曲，它就是勞勃·狄尼洛主演的黑白傳記電影《蠻牛》。這首曲子最早也因為這部影片而廣為人知。

電影開場，米高梅的獅吼之後，劇情伴隨著音樂開篇，而後是義大利裔

拳王拉莫塔在拳擊臺上孤身訓練的剪影，整部影片的基調也就這樣自然而然的打下了，可見該曲的感染力之強。

驚世駭俗的天才畢竟是少數，作為藝術家，一生能有一二作品流傳於世已是不易。馬斯卡尼的這部作品為我們所銘記，但他本人的名字卻似乎正在被我們所淡忘。也許，這對他來說，並不是件壞事。

《愛在遙遠的附近》：從小清新到大尺度

電影《愛在遙遠的附近》根據毛姆的同名小說改編而成，講述的是 1920 年代，一對英國夫妻在中國鄉村生活時的情感糾葛。這也是我認為的少數幾部能夠超越原著的電影之一，其中至少有兩點是小說絕對無法具備的。

第一點是影片的畫面，特別取外景，美得簡直每一幀都可以拿來作螢幕保護。

另一個大放異彩之處，就是片中所使用的配樂了，例如女主用一架走音嚴重的舊鋼琴，為中國小朋友彈奏的《第一玄祕曲》。這首曲子的作者，是法國作曲家埃里克·薩蒂（圖4-18）。

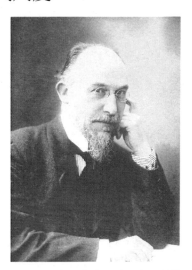

圖4-18　法國作曲家埃里克·薩蒂（Erik Satie）

這位看上去文質彬彬的小老頭，雖然名號並不響亮，卻有著一身反骨。先是看不慣法國人對於華格納的狂熱崇拜，進而反對整個後浪漫主義思潮。幾位小輩作曲家響應他的號召，自發成立了一個叫做「六人團」的社團，著名作曲家普朗克就是團員之一。

法國本土的作曲家，也不怎麼入他的法眼。他認為德布西所領導的印象派是「不真誠且華而不實」的，音樂應該返璞歸真，簡單自然。這點從他的

手稿（圖 4-19）就能看出，絕對隨性而至不加修飾，完美的「糅合」了草書體及後現代繪畫風格。

圖 4-19　埃里克・薩蒂手稿

此外，從《第一玄祕曲》（*Gnossiennes No.1*）的曲名也能看出薩蒂特立獨行的創作風格 —— 這根本就是薩蒂自創的音樂形式，前無古人，後無來者。就連「Gnossiennes」這個詞，都是他自己造出來的。小清新講過了，下面該大尺度了。

「Gnossiennes」絕不是薩蒂使用過的唯一一個生僻詞，他還有另外一套非常重要的作品，知名度甚至要高於《玄祕曲》。這套曲子名為 Gymnopédies。曲子的中文名非常勁爆 ——「裸體歌舞」，也有人直接使用音譯「吉諾佩蒂」。光從名字來看，尺度就夠大了。

不過薩蒂使用這個名字作為標題，並沒有任何「不純潔」的動機。傳說古希臘為了讚美諸神，會舉辦一種特別的祭典，從各地召集許多美少年裸舞（圖 4-20），「Gymnopédies」就是這種祭典的名字。據說薩蒂在一次旅行時看到古希臘文物上這一祭典的彩繪場景，突然得到靈感，創作了這套曲子，也就順手用這個詞給自己的作品命名了。

圖 4-20　古希臘「Gymnopédies」場景

　　後來，大家發現這個標題非常吸引眼球，非常有衝擊力，在無數中規中矩的古典音樂標題中堪稱奇葩一朵，於是就按照字面意義解釋了。當然在影視作品中，也少不了這首曲子的影子。動漫愛好者們應該已經發現，這首曲子還是動畫《涼宮春日的消失》的配樂。

　　這曲子的調調本身就挺憂鬱，再配上一幅薩蒂的畫像（圖 4-21），有沒有相得益彰呢？

《鐵達尼號》：詩人與農夫

　　《鐵達尼號》是電影史上無可爭議的經典之作，導演卡麥隆憑藉這部電影一舉斬獲 11 項奧斯卡獎項。這部電影的音樂也堪稱經典，席琳‧迪翁演唱的那首主題曲《我心永恆》更是傳遍大街小巷。

　　除此之外，在一些細節之處，該部電影所用的配樂也精雕細琢不失貼切。例如其中一個只有半分鐘的小片段：蘿絲的媽媽與幾個貴婦人正在一起喝下午茶，這時，那位被稱為「暴發戶」的矮胖女人（瑪格麗特‧布朗夫人）走

圖 4-21　薩蒂畫像

143

第 4 章　當電影遇見古典音樂

了過來。在這些貴婦眼中，這位金礦暴發戶的妻子雖然有錢，但地位卻無法和她們相比，於是她們嫌惡的走開了。

在整部電影宏大的背景中，這個片段一帶而過，非常不起眼。這個場景所使用的背景音樂，也只出現了幾十秒，很難給大家留下什麼印象。本文所要講的，就是這段曲子。該片段出自奧地利作曲家法蘭茲．蘇佩（Franz von Suppé）的輕歌劇作品《詩人與農夫》（*Poet and Peasant*）。單從這個題目就能感受到影片這段場景使用其作為配樂的精妙之處。

蘇佩的身世有些複雜，西元 1819 年，他出生於奧匈帝國的達爾馬提亞王國，這兩個政體如今都已不復存在，他出生的城市扎達爾如今也已是克羅埃西亞的領土。在那個巨匠輩出的年代，蘇佩這個名字並不響亮。他的父親具有義大利與比利時的血統，曾為奧地利皇室效力，他的母親是維也納人，向上追溯，他還是義大利著名作曲家董尼采第的遠親。

他是一位多產的輕歌劇作家，一生創作了近 50 部輕歌劇作品，但這些作品如今已很少被完整演出，成為經典的只有幾首序曲。蘇佩最為著名的作品，當屬《輕騎兵序曲》（*Light Cavalry Overture*），而另一首與之齊名的，就是本文介紹的這首《詩人與農夫》序曲。回到電影中，片段裡被稱為「鄉巴佬」的瑪格麗特．布朗夫人，歷史上確有其人。

正如影片中所述，鐵達尼號沉沒時，她一直幫助別人登上救生艇；在成功逃生後，她也是第一個提出要回到現場救人的人。船難之後，她回到美國，一生致力於慈善事業。在她去世後，為了紀念她，百老匯以她為背景創作了一部音樂劇《永不沉沒的莫莉．布朗》（*The Unsinkable Molly Brown*），後來還被改變成電影。而那些曾經顯赫一時的「有身分有地位」的頭等艙乘客，有誰還能記得他們的名字呢？

詩人與農夫，真是有趣！

《第五元素》：杜鵑啼血

　　《第五元素》是法國導演盧貝松 1997 年拍攝的一部科幻電影。在那個特效片還沒有泛濫的年代，這部電影拿出 9,000 萬元投資中的 8,000 萬元進行特效製作，一舉刷新了當時的紀錄。

　　說實話，這部電影的劇情真不算太精彩，甚至有些老套。難能可貴的是，這部電影的劇本是盧貝松於 16 歲時創作的，整部電影敘事流暢，無論主角還是配角都演得非常出色，搞笑的段子也足 —— 有時你甚至會覺得這根本就是一部喜劇片，看過後通體舒暢，大呼過癮。

　　這部電影另一個讓人印象深刻的地方，當然要數外星女伶迪瓦·布拉伐古娜（Diva Plavalaguna，鑒於名字拗口，後面就叫她「阿凡達阿姨」）演唱的那段花腔女高音了 —— 電影中引用古典音樂作配樂，基本都是擷取一個音樂片段，而像這部電影從頭唱到尾的，還真是很少見到。在電影場景中，阿凡達阿姨演唱這段曲子的時候穿插了許多回憶的鏡頭，演唱很精彩，音域一跨就是四個八度。

　　下面，問題來了。好聽、精彩當然是最重要的因素，可是歌劇唱段中符合這個要求的並不少，盧貝松為什麼偏偏選取這段作為配樂，還毫不吝惜膠片，讓阿凡達阿姨一唱到底呢？

　　這就要從該唱段的源頭說起了。阿凡達阿姨演唱的這首曲子分為快慢兩段，前面的慢板唱段，選自董尼采第的歌劇《拉美莫爾的露琪亞》（*Lucia di Lammermoor*）。別看這劇名字生僻，它可是如今在歌劇院中露臉最多的幾部歌劇之一，是各大劇院的常備曲目。

　　義大利歌劇的基調總歸來說是明朗、詼諧的，但這部劇是異類，從頭至尾都是悲情且有些神經質的調子。阿凡達阿姨演唱的這個選段，出自原劇第三幕，女主在新婚之夜發了瘋，在床上刺死了自己的丈夫，渾身是血跑了出來。

145

電影中使用這段曲子做配樂的原因，似乎也明朗了。阿凡達阿姨唱完這首曲子沒多久也被殺害，渾身是血，場面和歌劇中的場景幾乎一模一樣。

最後要說的一點是，除了《第五元素》中引用的《露琪亞的瘋狂》這個唱段外，這部歌劇第二幕還有一段經典的六重唱，毫不誇張的說，這段六重唱《這一刻是什麼在阻止我》絕對可以稱為歌劇史上最經典的六重唱片段。

《樂來越愛你》：隱藏的日本民謠，你聽出來了嗎？

奧斯卡烏龍過後，《樂來越愛你》（*La La Land*）的熱度算是漸漸過去了。從影片上映開始，鋪天蓋地的各種分析、評論，幾乎把這部電影的每一個細節都扒得精光。這部電影，可以說沒有任何祕密了吧？還真不一定。在電影的一開始，有這樣一個場景，塞巴斯欽在自己的敞篷車上調整著自己的汽車音響。

此時播放的是幾個小節的爵士風格的音樂片段，這裡還聽不出什麼。後來，在塞巴斯欽家裡，與姐姐關乎理想與現實發生衝突之後，小塞倒了一杯咖啡，在黑膠唱機中放了一張唱片，開始練琴。

這首曲子與開頭的是同一首。反覆彈了幾個小節後，場景隨著音樂一起過渡至小塞工作的酒吧，這曲子後面的部分，我們也終於能聽到了。

這是一首由爵士鋼琴大師塞隆尼斯‧孟克（Thelonious Monk）改編後的日本民謠。可能是改編的力道過猛了，以至很難從孟克的音樂中將原始的旋律分辨出來，聽上去就像一首普普通通的爵士樂。孟克自己在唱片發行時也只是把原曲目叫做「日本民謠」，具體是哪一首，他自己沒說，似乎也沒多少人關心。然而這首曲子對於許多朋友來說，應該並不陌生。

這首曲子名叫《荒城之月》（*Kojo no Tsuki*），由日本「近代音樂之父」

瀧濂太郎創作。在中國許多老電影中，經常能聽到這首曲子的旋律，通常用於渲染有關日本的情節。

這首曲子的原始版本在剝離了爵士元素之後，旋律竟是如此深沉悲涼。19世紀末，日本正處於明治維新之時，德川幕府的勢力漸漸衰退，革新派步步緊逼。福島縣會津藩的鶴城，三百四十三名忠於德川幕府的少年手持長矛與革新派的大砲對抗，日夜堅守一月有餘。城破，倖存的小武士突出重圍，進入飯盛山中繼續固守，直至無力支撐，全體切腹身亡。這就是這首歌詞所描寫的故事。悲壯、淒涼、陰慘……而這也恰恰極其符合日本的審美觀──空寂。

我們無從得知，負責影片配樂的賈斯丁‧赫維茲選用這段配樂，是否有其深意。也許，連他自己也不知道孟克的這首「日本民謠」與《荒城之月》的關係吧。電影中有段臺詞，大意是：「許多說著不同語言的人來到酒吧，只能使用音樂進行交流。」這段音樂，正暗合此意。

《東成西就》：古典音樂究竟能通俗到什麼程度？

「康康舞」這種舞蹈形式以其大膽露骨而著稱，最為著名的特點就是踢得老高的腿和看得一清二楚的底褲。19世紀初剛剛誕生時，它甚至一度因「有傷風化」而遭到管制。

《地獄中的奧菲歐》（*Orpheus in the Underworld*）是這種舞曲中最為出名的一首，出自奧芬巴哈之手。在中國這首曲子還有個更響亮的名字──《菠菜進行曲》，由古天樂在電影《河東獅吼》中傾情演繹。

這首曲子有著鮮明的節奏，幾乎一聽就忘不掉，洗腦特性顯著。有一種文體叫做「輕小說」，即讀起來輕鬆易懂的小說；還有種音樂叫做「輕音樂」，即聽起來輕鬆易懂的純器樂作品。而奧芬巴哈創造的這種音樂體裁叫做「輕歌劇」，這首曲子為何如此通俗也就不需過多解釋了。

　　既然「康康舞曲」指的是一種音樂形式，那麼除了最著名的，一定還有其他的康康舞曲，例如哈察都量著名的《馬刀舞曲》（Sabre Dance）。現代歌舞劇中更是少不了這種音樂表現形式，歡快的 Ta-ra-ra-boom-de-ay 就把康康舞曲的洗腦特性發揮到了極致。

　　在任何表演中，康康舞曲的出現通常意味著高潮的到來。在民間，這種具有超強傳播性的舞曲也曾風靡一時。當然，在繪畫中，這種吸引眼球的舞蹈形式出現頻率也非常之高，畢卡索、秀拉都曾有過以康康舞為主題的作品，如圖 4-22、圖 4-23 所示。

圖 4-22　《法國康康舞》，畢卡索

圖 4-23　《康康舞》，秀拉

　　古典音樂不一定都是不苟言笑的嚴肅音樂，門檻也沒有那麼高。有不少作品，大家也可以輕鬆愉快的進行欣賞。

《重裝任務》：音樂與人性，永遠不會被壓抑

　　英國人克里斯蒂安‧貝爾在十多年前主演了一部名為《重裝任務》（Equilibrium）的科幻片。在片中，他名叫約翰‧普列斯頓，身手矯健，一雙手槍能打出加特林的效果，敢於擋路的群眾演員們紛紛去領了便當。

《重裝任務》：音樂與人性，永遠不會被壓抑

故事發生在第三次世界大戰之後，那時的世界滿目瘡痍。政府的首腦們認為，之所以會有戰爭，是人類的情感所致。於是他們就發明了一種藥物，一日三次，肌肉注射，可以有效消除人類的情感，效果卓越。在國家的監督下，人們按時服藥，世界上再也不存在憤怒、怨恨與嫉妒，同時，快樂、愛情也隨之被消滅。人們像機械一樣精確的生活著，冷酷而平靜。

他叫路德維希‧范‧貝多芬，是一位德國音樂家（圖4-24）。將近兩個世紀前，他寫了一部交響曲，編號是第九。其中有一段著名的大合唱，歌詞來自席勒的《歡樂頌》，因此這部曲子也被人稱為《合唱交響曲》。

貝多芬的個性其實挺倔強，經常發脾氣，也不願在大眾面前拋頭露臉。西元1824年5月7日這一天，他卻坐在維也納卡林西亞門劇場（Carinthian Gate Theatre），親自監督《第九號交響曲》的首演。距離他上次在大眾面前出現，已經過去12年。此時的他幾乎已聽不到任何聲音，卻固執的要求與樂隊一起排練。他的朋友，首演指揮麥可‧烏姆勞夫（Michael Umlauf）告訴樂團成員，在樂章開頭的時候跟

圖4-24　貝多芬像

一下貝多芬的拍子和速度，然後就隨他去吧。他不能用耳朵感受自己的作品，只能用心。

而在前文提到的影片中，貝爾飾演的約翰‧普林斯頓是一名公務員。他的工作是消滅一切能夠激發人類情感的藝術品，包括但不限於繪畫、音樂、工藝品、文學書籍……所有私藏與欣賞藝術品的人，也要一併消滅，罪名是「情感罪」。他的妻子就是一名情感罪犯，幾年前被當局處決；還有他的老搭檔帕特里奇，被擊斃時正讀著葉慈的詩歌《他冀求天國的錦緞》：

第 4 章　當電影遇見古典音樂

可是我，一貧如洗，只有夢；

我把我的夢鋪在了你腳下，

輕點，因為你踏著我的夢。

約翰‧普林斯頓親手處決了自己的搭檔，同時他也開始質疑自己所做的一切。一次疏忽，他忘記了注射藥物，情感的種子開始在他的心中萌發。在某次執行任務的過程中，他在一夥情感罪犯的暗室裡無意開啟了一部留聲機。他聽到了幾百年前那位名叫貝多芬的音樂家譜寫的音樂——《第九號交響曲》。他愣住了，沉浸在美妙的音樂中，淚流滿面。

再回到西元 1824 年 5 月 7 日的維也納。貝多芬無法聽到自己的音樂，也無法聽到《第九號交響曲》首演結束後整個音樂廳響起的歡呼和掌聲。他沉浸在自己的音樂和情緒中，直到樂隊的女低音將其身子扶正，面向觀眾。他這才看到自己的音樂掀起了怎樣的波瀾。一次又一次，觀眾起立向他致敬，至少五次——就算是皇室成員，也最多享有三次致敬的禮儀。這甚至驚動了警察，他們不得不到場驅散狂熱的人群。這一刻，貝多芬就是音樂的皇帝，而《第九號交響曲》注定是一部流傳萬世的作品。

1942 年 4 月 19 日的柏林，德意志人民同樣陷入了一場狂熱之中。這一天，是希特勒 53 歲生日。納粹宣傳部部長戈培爾是拍馬屁的高手，他深知希特勒的喜好，故為其安排了一場生日音樂會，曲目是貝多芬《第九號交響曲》（圖 4-25）。

圖 4-25　希特勒 53 歲生日音樂會

音樂沒有選擇聽眾的權力，正如那個年代，在納粹高壓統治下的藝術家沒有選擇為誰演出的權力。指揮家富特文格勒率領柏林愛樂樂團完成了這次演出，全場掌聲雷動。坐在前排的戈培爾欲與指揮家握手致意，站在臺上的富特文格勒彎下腰來，臉上掛著尷尬的笑容捏了一下他的手。而後，他用手絹擦了擦自己曾握過戈培爾的右手。這場演奏也被人們稱為「黑色貝九」。

電影《重裝任務》英文片名叫做 *Equilibrium*。這個詞並沒有標準的中文意思，可以不精確的將其譯為「均衡」，它原指事物在衝突中保持穩定的一種狀態。影片中，發放抑制情感藥物的部門就叫做「均衡部」。它試圖透過壓抑人性的方式，讓這均衡持續下去。沒有藝術，沒有音樂，沒有憤怒，沒有悲傷……表面的平靜下，暗潮洶湧。

人性，永不會被壓抑。貝多芬的《第九號交響曲》表達的正是人們為了尋求自由而進行的戰鬥。這場戰鬥過程坎坷，最終勝利的終將是和平與歡樂。市井平民欣賞它，戰爭狂人也熱愛它。這就是音樂，它沒有是非對錯，卻能點燃人們熱情。

《大開眼界》：別樣的優雅

古典音樂約定俗成的命名方式，決定了曲目如果不加作曲家名字，八成會出現歧義。例如我問你是否聽過《第二號交響曲》，你一定會一頭霧水，不知道我在說哪首。可如果我把「第二號交響曲」換成「第二號圓舞曲」，這個問題就不會有什麼爭議了。當我們提到《第二號圓舞曲》（*The Second Waltz*）這個作品名字時，特指蕭士塔高維奇所作的那一首。

這首曲子為大眾所熟知，導演史丹利‧庫柏力克功不可沒。這位充滿爭議的導演對經典音樂具有獨到的眼光，例如理查‧史特勞斯的冷門交響詩作

品《查拉圖斯特拉如是說》，就是由於庫貝里克在《2001 太空漫遊》中的引用，才成為經典影視配樂之一。

在 1999 年的電影《大開眼界》中，他相中了這首華爾滋。這首曲子的旋律優雅神祕，略帶憂傷又有著絲絲的性感甜膩，與整部影片的主題基調吻合得天衣無縫，堪稱完美。除此之外，你還能在以下電影中聽到這段圓舞曲的旋律：丹麥影片《性愛成癮的女人》、韓國罪案片《愛的肢解》……似乎使用這首曲子作為配樂的電影，尺度都不小。

再來聊聊這首曲子的出處。這首圓舞曲出自蕭士塔高維奇的《第二號爵士組曲》。熟悉爵士樂的朋友一定挺納悶，為什麼這首曲子橫豎聽不出爵士樂的味道呢？不光這首《第二號圓舞曲》，這部《第二號爵士組曲》所有的八首曲子，也就配器稍有點爵士樂的特色，除此之外，似乎和爵士樂這種音樂風格沒有半點關係。那為何這套曲子還會被冠以「爵士組曲」之名呢？這個問題的答案既簡單又讓人哭笑不得 —— 因為命名的人搞錯了。

1930 年代，蘇聯的文化藝術曾有一段相對開放的時期，爵士樂這種起源於美國的音樂形式也在那個時候被引入，甚至一度非常流行。蘇聯好歹也是一個音樂大國，找幾批音樂家湊幾個爵士樂隊是很簡單的事情，然而可供這些樂隊演奏的原創爵士樂作品就實在太少了。

在這個大背景下，許多蘇聯作曲家開始為這些「紅色爵士樂隊」譜寫作品，可蘇維埃和美利堅畢竟有著截然不同的文化土壤，這些蘇俄作曲家中能夠嫻熟的應用爵士風格的畢竟還是少數。作曲家們各顯神通，就著自己熟悉的作品風格，摻著自己主觀對爵士樂的理解，使用爵士樂隊的編制玩出了各種具有蘇維埃特色的爵士樂。

那時的蕭士塔高維奇正值風華正茂的年紀，也趕時髦的為爵士樂隊寫了不少作品 —— 大家注意了，他是「為蘇聯爵士樂隊創作作品」，並不是

「創作爵士樂」。所以「爵士組曲」與「爵士樂」的關係，說它風馬牛不相及也並不為過。

　　冷戰開始後，爵士樂這種有著深深「資產階級烙印」的音樂類型迅速在蘇聯衰落，蕭士塔高維奇年輕時創作的這些曲子也逐漸無人問津。直到 1988 年，著名大提琴家羅斯特羅波維奇（後文簡稱「老羅」）在倫敦巴比肯藝術中心首次演出了這部作品。在此之前，蕭士塔高維奇已經有一部三件套編號為第一的「爵士組曲」了，所以老羅看到這套曲子的內容、結構都與《第一號爵士組曲》挺像，於是想當然的認為這就是《第二號爵士組曲》，而且也確實這麼命名了。雖然之後發現這曲子「名不副實」的人其實不少，但大家也就將錯就錯一直這麼叫了。

　　1999 年，一位音樂學者發現了蕭士塔高維奇在二戰中遺失的真正的《第二號爵士組曲》，並於 2000 年進行了公演。這下子，這個錯誤算是徹底瞞不住了，這部被張冠李戴的《第二號爵士組曲》改名為《多元化樂隊組曲》（*Suite for Variety Orchestra*）以示區分。然而，這個「仿冒產品」知名度實在太高，特別是其中這首《第二號圓舞曲》，已經在人們心裡深深的扎根了。這個錯誤也就少有人追究了。

　　搜尋一下《第二號爵士組曲》的唱片，嚴謹一點的發行商還會在 *Jazz Suite No.2* 的後面加上個括號標記一下這部曲子的正確名稱。管它茴香的「茴」字有幾種寫法，音樂好聽就行，不是嗎？

《大進擊》：快樂如此簡單

　　如果大家曾經聽過《鴛鴦茶》（*Tea For Two*）這首曲子，八成是因為一部老電影——《大進擊》（*La Grande Vadrouille*）。兩個老男人在土耳其浴室裡哼唱著這首濃情滿滿的曲子，那場景簡直不能再美好。

　　影片選用這首曲子作為「接頭暗號」，也不無道理。營造喜劇效果自然是用意之一，然而這首曲子本身，也確實是那個年代最火爆的英文歌曲。有意思的是，如此流行的一部作品，卻是作者臨時抱佛腳之作。

　　這首歌出自 1920 年代的音樂劇《不，不，娜妮特》（*No No Nanette*），作者是美國作曲家文森特・尤曼斯（Vincent Youmans）。該劇首演在底特律，由於頗為成功，製作人希望能將該劇推向百老匯的舞臺。可是這部劇最初的版本無論風格還是長度，與百老匯的標準都頗有些差距，所以製作人打電話通知尤曼斯盡快給這部劇加入一些「陽光的片段」。這個「盡快」是有期限的，期限是「明早之前」。

　　在如此巨大的壓力之下，尤曼斯的小宇宙爆發了。他只用了一個下午的時間就完成了任務。該劇最為流行的兩首歌《鴛鴦茶》和《我想要快樂》（*I Want to Be Happy*）均誕生於這短短的幾個小時。該劇在百老匯上演後也獲得了巨大成功，尤曼斯的名聲甚至一度直逼喬治・蓋希文，只是該劇之後他再沒創作過其他優秀作品，名聲來得快去得也快，以至於今天我們連他的照片都找不到幾張。

　　要論趕，他還不是最趕的。前文提到，聽到過這首曲子的朋友八成是因為《大進擊》；還有一成九，是透過蕭士塔高維奇的《大溪地狐步》（*Tahiti Trot*）——這是一首蘇聯版的《鴛鴦茶》。蕭士塔高維奇對於各種新鮮的音樂形式一向來者不拒，例如爵士樂。據說這部改編作品源於蘇聯指揮家尼科萊・馬爾科與蕭士塔高維奇打的一個賭——看他能否在三刻鐘內將這首歌改編成管弦樂團作品。最後蕭士塔高維奇贏了，也就有了這部蘇聯版的《鴛鴦茶》。傳說後來他還因為改編這部「來自資本主義的流行作品」寫過檢討。

　　話題再回到美國。音樂劇獲得成功後，很快有了電影版本。1950 年代，美國「金嗓雀斑影后」桃樂絲‧黛（圖 4-26）出演了該劇的音樂電影，片名即為《鴛鴦茶》。

　　影片中桃樂絲將這首歌演繹得溫暖陽光，正如她本人的形象。儘管她的一生充滿坎坷，可是幾乎在你能夠找到的任何一張照片上，她都洋溢著溫暖的笑容。除了桃樂絲，我真想不出第二個更適合唱這首歌的演員了。

圖 4-26　桃樂絲‧黛

　　快樂如此簡單！

《柏靈頓：熊愛趴趴走》：你聽過英國的紅歌嗎？

　　愛國歌曲當然不是中國的專利，每個國家每個民族，都有那麼一段或幾段能讓所有人民熱血沸騰的旋律。這段旋律當然可以是國歌，但大部分情況下又不是。

　　在前文提到過，對於英國人來說，《天佑女王》這首「名義上的國歌」，更接近於一個政治符號。雖然這首歌的影響非常之大，不僅英倫本土，一些曾經的英國殖民地也用過或者還在使用這首曲子作為國歌（澳洲就用這首歌做了將近 200 年的國歌，直到 1974 年才更換成現在的），但就連英國官方，也從未將此曲「法定」為正式國歌。除這首曲子之外，蘇格蘭有《蘇格蘭之花》，威爾斯有《父輩之地》，北愛爾蘭有《倫敦德里小調》，英格蘭有時也演奏《耶路撒冷》……

　　但真的上了戰場，就又是另外一番景象了。不可否認，英國人還是很能打的。歐洲大陸的烽煙幾個世紀從沒停過，每次似乎都是英國幫忙收拾殘

155

局。大英帝國最為強盛的時候，正是線列步兵時期，最為典型的步兵戰術是兩邊整齊排好隊，然後互相放槍。這種戰術有個非常形象的俗名，叫做「排隊槍斃」（圖 4-27）。

圖 4-27　線列步兵陣型

　　雖然現在看上去很傻，但在那個時代這是成本最低且最為有效的戰術。線列步兵使用的燧發槍裝彈慢、精度差、射程小，只有把敵人放近才能造成有效的傷害。也就是說，士兵們必須保持陣型承受敵人一次甚至兩次齊射後，這時再開槍才能造成最大的傷害。而且，最為重要的是，隊形不能亂，士氣不能崩潰。士兵們必須踩著一致的步伐，在激烈的鼓點和音樂聲中去迎接彈幕的洗禮。這就是軍樂和進行曲對於那個時代的歐洲軍隊如此重要的原因。

　　《統治吧，不列顛》（*Rule, Britannia*）是 18 世紀英國作曲家湯瑪斯‧阿恩的作品。那個時代，大英帝國正在世界各地南征北戰，號稱太陽無論何時都會照在它的領土之上。不知有多少英國士兵在這段旋律的伴奏下邁向死亡

或榮耀。如果要評比英國紅歌榜，那麼這首歌絕對是當之無愧的第一名。

還要提一下，這首歌同時也是皇家海軍的軍歌。那時候的皇家海軍正是最為強盛之時，是當之無愧的海洋霸主。可想而知，這首曲子承載了多少英國人的輝煌和驕傲，它也成了英國軍隊代表性的符號。在歐洲，可能有許多人不知道英國的軍旗長什麼樣子，但這首旋律一出現，就沒有人不知道「英國佬」來了。例如在貝多芬的《威靈頓的勝利》中，就引用《統治吧，不列顛》的旋律壓倒了《馬賽曲》，表達得多麼直白！

俱往矣，曾經的世界霸主如今早已風光不再，昔日的日不落帝國在二戰中耗盡國力。就如同《大進擊》中的場景，在已經淪陷的法國領土上，兩位盟軍戰士邁著堅定的步伐，無視法國人的牢騷與抱怨，吹著《統治吧，不列顛》的口哨漸行漸遠。

在電影《柏靈頓：熊愛趴趴走》中，也有對這首曲子傳神的運用。小柏靈頓在雨夜中孤苦伶仃的徘徊在街頭，配樂是憂鬱的藍調。好心的衛兵讓小熊到自己的崗樓中避雨，還從自己的帽子中掏出了插著英國國旗的三明治給小熊。不經意間一段《統治吧，不列顛》的旋律擠了進來，淒涼的氣氛瞬間溫暖了幾分。

然後，換工作時接班的士兵將小熊趕出了可以避雨的崗樓，憂鬱的藍調旋律依舊……要知道，英國可從來不是一個對熊友好的國家，衛兵們頭上戴的熊皮帽，一頂就要一整隻熊的皮才能做成（圖4-28）。就為了這個傳統，動物保護組織沒少找過英國政府的麻煩。

圖 4-28　英國士兵的熊皮帽子

第 5 章　歌劇漫談

《三橘愛》：這大概是世界最早的先鋒劇

本文要講的音樂，是俄國作曲家普羅高菲夫的《三橘愛進行曲》，出自他的四幕歌劇作品《三橘愛》（*The Love for Three Oranges*）。

這部歌劇影響力很大，音樂也譜寫得非常精彩。其中最著名的就要數這一首進行曲了，它曲風輕快詼諧、略顯荒誕，也確實經常被用到一些類似場景中，例如：伍迪·艾倫的電影《愛與死》中，就使用這段音樂引出拿破崙的出場以及後面一大段無厘頭的對話。

原版歌劇中，這段進行曲搭配的也是一個奇異荒誕、群魔亂舞的場景。不知是否有朋友好奇，這部劇為什麼取了這麼一個奇怪的名字呢？其實不光名字，歌劇的內容從頭至尾都非常荒誕不經，大致內容是這樣的：

有位王子得了重度憂鬱症奄奄一息，御醫診斷後認為除了讓王子笑起來之外沒有其他任何辦法能夠挽救王子的生命。於是國王下令舉辦一場宴會，請來全國最能逗樂的喜劇演員表演，好讓鬱鬱寡歡的王子笑起來。可是邪惡的首相對王位覬覦已久，王子死掉正好遂了他的野心，因此首相對這場喜劇的籌辦百般阻撓。

這個時候，國王的御用魔法師正在和邪惡的女巫打賭，賭的是王子和首相究竟誰最後能夠登上王位。首相想當國王想得發瘋，但國王這個位置可是世襲制的，血統這個條件他就不具備。正一籌莫展的時候，國王的侄女跑過來跟首相說，如果王子死了她就是王位繼承人，只要首相娶了她，就能當上國王。

首相一聽覺得很有道理，這簡直是送上門的王位呀，而且還附送老婆一位！於是趕緊行動起來和國王侄女密謀幹掉王子 ── 鑒於王子目前的狀況，他們想出的主意是給王子推薦一些悲傷的文章，讓王子憂鬱而死。

這個時候，為王子舉行的宴會已經籌備得差不多了，可悲傷文章的效果還沒顯現，兩個密謀篡位的傢伙急得燃眉之急。這時之前參與打賭的邪惡女

巫出現了，自願幫助首相讓王子在宴會中不會笑。

熱鬧的宴會終於開始了，騎士、演員、小丑們使出渾身解數，均無法博得王子一笑。王子累了想回屋睡覺，路上正碰到趕來攪局的女巫，誰知女巫見到王子一激動不小心摔了個狗吃屎，這一舉動逗得王子哈哈大笑，馬上憂鬱症就好了。氣急敗壞的女巫給王子下了「三個橘子」的詛咒，然後王子就中邪了，不停的惦記著「三個橘子」，不顧侍從的阻攔踏上了尋找橘子的漫漫征程。

他不遠萬里，克服了沙漠的艱苦環境，終於到了三個橘子所在的城堡。誰知守衛三個橘子的是一位以巨大湯匙為武器的女廚師，無數覬覦三個橘子的人喪命於她的大招 —— 湯匙之擊。這時國王的巫師出手送給王子一條有魔法的緞帶，女廚師果然被緞帶吸引，於是王子一行趁機偷了三個橘子一溜煙跑了出來。

回程路上還要過沙漠，他們偷出來的三個橘子卻越變越大，到最後都拖不動了。王子因為太渴想要吃一個橘子，正在剝皮時橘子裡面蹦出一個公主！蹦出來的公主也很渴，於是王子的侍從就想剝開另一個橘子給這個公主吃，然而第二個橘子也蹦出一個公主，第二個公主同樣也很渴……但王子並沒有再砍開第三個橘子，於是這兩個公主就被渴死了。

看到一連出了兩條人命，一路追隨王子的侍從害怕得逃跑了。王子埋葬了死去的兩位橘子公主後，下定決心無論第三個橘子裡蹦出來的是公主還是孫悟空，都要珍愛一生。還好從橘子裡出來的又是一個口渴的公主。這時他們已經離家很近了，所以公主很快喝到了水活了下來。可是這時邪惡的女巫又出現了，魔法棒一揮將橘子公主變成了大老鼠，還想讓自己的侍女假扮公主再坑王子一把。王子的魔法師終於看不下去了，出手殺死了女巫並將公主變回了人形。

　　最終首相黨全部暴露，被抓了起來。再也沒有什麼能阻止王子和橘子公主堅定的愛情了。結尾也像所有的童話故事一樣，王子和公主幸福的生活在一起，故事就這樣結束了。

　　大家看懂這部歌劇在講什麼了嗎？反正我是看的一愣一愣、迷惑不解。專業點講這叫「區別於史坦尼斯拉夫斯基的敘事體系」，通俗點兒講就是「先鋒歌劇」。

　　這部歌劇的劇本源於 18 世紀一位威尼斯作家所寫的童話，大家仔細思索一下，就會發現它包含了宮鬥、懸疑、愛情、魔幻、冒險、喜劇等種種特徵，很難簡單將其定義為喜劇、悲劇或者鬧劇。在描寫劇情時，我有意將一些場景漏掉了，其實，在本劇開始的序幕有四組扮演觀眾的演員，他們分別代表「喜劇」、「悲劇」、「浪漫劇」和「鬧劇」的觀眾，並爭執這次應該演出哪種。在演出的過程中，這些扮演觀眾的演員也會不時的喊兩嗓子「演喜劇咯！」、「這是悲劇！」等等。

　　所以，這不僅僅是一部「先鋒歌劇」，還是一部帶有「劇中劇」性質的歌劇。無論從哪個層面上講，這部歌劇都具有很強的現代特徵。

《唐懷瑟》：
13 世紀《我是歌手》冠軍背後的心酸往事

> 真實存在於高樓大廈與車水馬龍之中，一如它也存在於河流、湖泊與群山之中。優雅與時間無關，與空間無涉，所需的只是一首旋律。我認為音樂帶給我的，至少是讓我重新思考極速奔赴死亡的意義。
>
> —— 電影《文科戀曲》

　　這真是個無厘頭的標題，不過沒關係，本文要講的也是一個無厘頭的故事。故事發生在 13 世紀的某天，圖靈根山區中一個叫做瓦爾特堡的地方。

《唐懷瑟》：13 世紀《我是歌手》冠軍背後的心酸往事

這一天，這座始建於 11 世紀的城堡裡熱鬧非凡，一場盛大的歌唱比賽即將開賽。至於比賽的名字——我們權且叫它「圖靈根好聲音」吧。

今天的這場比賽有些特別，因為一位退出歌壇很久的實力唱將將重返舞臺。這位歌手曾經叱吒整個圖靈根樂壇，憑藉著一流的唱功和俊秀的外表，稱其為天王級的偶像歌手一點兒都不為過。有段時間，光是提起他的名字，就足以讓整個地區的女性為之瘋狂。

他的名字，叫做唐懷瑟（圖 5-1）。

圖 5-1　唐懷瑟

唐懷瑟的故事非常傳奇，就在音樂事業發展到頂峰的時候，他突然從大家的視線中消失。據他自己解釋，他厭倦了鮮花與掌聲，只想過普通人的生活。可是他隱退後整天跟維納斯——對，就是那個愛與美的女神——尋歡作樂。

現在，這位曾經的天王巨星就要回歸歌壇了，這消息就像一顆重磅炸彈，一下子引爆了整個地區。所有人都激動萬分的等著一賞曾經歌王的風采，這其中也包括他的前女友，一直對他不離不棄的伊麗莎白。

眾所周知，綜藝類節目想要吸引眼球，總得加入點意外和噱頭，這場比賽也不例外，主辦方費盡心機安排唐懷瑟的前女友伊麗莎白前來暖場。這場意料之中的「偶遇」達到了它的效果，見到曾經的戀人，唐懷瑟一下子體會到了什麼叫做「舊愛還是最美」，激動的跪倒在地。而伊麗莎白則只是矜持的將其扶起，有禮貌的對其表示了歡迎和鼓勵。

這時，主持人宣布，本屆「圖靈根好聲音」的主題叫做「愛情的力量」。第一位獻唱的歌手名叫沃爾夫拉姆，他演唱的是一首情歌，就在全場觀眾和評委都沉浸在美好的歌聲中時，曾經的歌王唐懷瑟卻很沒風度的嘀咕

了一聲：「快下去吧，別浪費時間了！」有位評委老師很不滿的教訓了唐懷瑟幾句，可是唐懷瑟幾句話就給他頂了回去。

　　一號選手沃爾夫拉姆只好尷尬的另唱了一首歌，可誰知又被唐懷瑟打斷，這次歌王直接無視比賽的程序唱起了自己的作品《維納斯讚歌》。全場譁然——你傲慢無禮也就罷了，還當著自己忠貞女友的面諂媚情婦，評委們怎能容忍這種事情的發生，都要爭著上臺去將唐懷瑟大卸八塊。

　　就在這時，伊麗莎白挺身而出，護住了自己的戀人。眾人只得停下手中揮舞的刀槍棍棒，一致同意將其扭送至教宗處判刑。可誰知，伊麗莎白對唐懷瑟情真意切，在唐懷瑟離開她前往教宗那裡接受審判的日子裡，她日夜祈禱盼望著他的回歸，等得人比黃花瘦。

　　我們再把目光轉回到唐懷瑟身上。教宗在聽過唐懷瑟的事蹟後，覺得這個傢伙實在是冥頑不化、罪孽深重，非常想揍他一頓，但實在因為自己老手臂老腿不方便劇烈運動，靈機一動，指著自己的手杖跟唐懷瑟說，他的手杖開花的時候，就是唐懷瑟可以被饒恕的時候。歌王一聽絕望無比，朽木開花，這怎麼可能！還不如今朝有酒今朝醉，求什麼寬恕！於是他心中的邪念油然而生，使出了召喚情婦的大招。還真靈，維納斯怎麼說也是愛與美的女神，聽到歌王的召喚，立馬現身施法，想讓唐懷瑟回到自己的身邊。這時，那位一號選手沃爾夫拉姆為了挽救唐懷瑟這個迷途的羔羊，不計前嫌，拼了命的呼喊讓他不要再次墮落，可唐懷瑟根本無視他的存在。於是沃爾夫拉姆急中生智，大吼一聲「伊麗莎白！」沒想到這一聲不僅把歌王喊醒了，打斷了維納斯的法術，更重要的是，還讓教宗的手杖開了花！

　　以上就是華格納的歌劇《唐懷瑟》講的故事。該劇音樂恢弘大氣、震撼人心，可劇情實在是讓人覺得彆扭。無論從哪個角度講，唐懷瑟都算不上正

面人物，就算這樣，也毫不影響這個故事以他的名字流傳下來，而且是從 13 世紀一直到今天。按照傳統的價值觀，忠貞不渝換得浪子回頭的伊麗莎白，或不計前嫌最終挽救了唐懷瑟的沃爾夫拉姆，顯然更適合成為這部劇的主角。有天主教背景的讀者或許還能從「救贖」的視角解讀這部作品，但對於普通人來說，只讀故事，這完全就是一場無厘頭的鬧劇。

這部歌劇對於不同語言、不同文化的我們的影響，很大程度上源於它的音樂。這部歌劇的序曲也是華格納創作的最後一部歌劇序曲，此後他歌劇作品中所有的「序曲」都被他改稱為「前奏曲」。

最後再給大家推薦一部電影，就是開頭那句話的出處 —— *Liberal Arts*，中文片名叫做《文科戀曲》，影片的場景與音樂搭配得非常完美。音樂有如五光十色的濾鏡，平淡乏味的現實世界經由它的透射，變得美妙優雅。

《弄臣》：一場注定的悲劇

他天生畸形，駝背彎腰，身材矮小，長著一雙 O 型腿，手臂卻又細又長（圖 5-2）。總的來說，比起一個人，他長得更像一隻猴子。他是公爵的小丑，他的全部任務，就是變著花樣取悅公爵和公爵的女眷。

在外形方面，他簡直就是一場災難；然而論及智商，上帝卻沒有虧欠他。憑藉著特別的身形和機靈乖巧，在自己的業務「取悅公爵」這個領域，他做得無可指摘。在另外一些特殊的、公爵不願啟齒的領域，他也做得遊刃有餘。

圖 5-2　西元 1891 年
邵爾沃切特扮演的里戈萊托

例如：這位公爵有一個特殊的嗜好 —— 找別人的妻子做自己的情婦，而且還特別中意「窩邊草」。所以看吧，公爵召集近臣開會的時候，整個大廳都泛著一片「綠光」。而他，恰恰是那個在公爵背後推波助瀾的人。公爵看上誰家妻女，只要給他使個眼色，一頂綠色的帽子就會又快又準的發到那可憐人的手中。他有多麼招人恨，由此可見一斑。

壞事做的太多，報應自然會來。公爵的臣子們設計讓他在一次「例行任務」中綁架了自己心愛的女兒，送到了公爵那裡。這個過程懸念迭起，高潮不斷，限於篇幅，就不談太多細節。當發現自己的失誤後，他憤怒了。他不是一個好人，卻是一個好爸爸。他也比誰都知道，公爵絕對不會是一個好女婿。可是偏偏，他女兒對公爵是真愛。

這段感情開始於前面那段「懸念迭起」的部分，在他將自己女兒誤綁到宮裡之前，他的女兒就已經和公爵見過面。那時公爵將自己偽裝成一個情竇初開的窮學生，花言巧語（這些花招八成也都是他教給公爵的）哄得他女兒春心蕩漾。在公爵臥室門外，衣冠不整、披頭散髮的女兒哭著向爸爸傾訴公爵對她的欺騙。作為一個父親，一個對公爵深入了解的人，他向自己的女兒擺事實講道理，痛陳公爵的種種劣跡。為了讓女兒徹底對公爵死心，他帶女兒來到一個小酒館，在那裡，公爵正在寬衣解帶，準備與另一個女人行房。女兒看到這一幕，終於萬念俱灰，傷心欲絕。

他的目的也達到了，於是讓女兒回家，找來早已約好的殺手，讓其殺掉公爵，以解自己心頭之恨。而之前在屋中與公爵行房的女人，正是殺手的妹妹。這對兄妹一個負責勾引目標，另一個負責下手，工作做得十分純熟。然而這次卻出了點小問題，殺手的妹妹竟然想反叛，在殺手未到的時候，慫恿公爵趕緊離開；但來不及了，殺手還是趕到了。殺手的妹妹支開公爵，不停為公爵求情。殺手耳根子軟，經不住妹妹苦苦哀求，決定找個替死鬼應付。

巧的是，他的女兒無意中聽到了殺手兄妹的對話。他算準了復仇的每一步，卻忘記了「陷入熱戀的女人智商為零」這條不變的真理。他的女兒走進旅館，決定為公爵犧牲。殺手把他的女兒塞到麻袋裡，找到他交貨。他收到麻袋，心頭的石頭終於落了地。基於對殺手的信任，連貨都沒驗，就準備把麻袋扔到河裡。

就在這時，他聽到了公爵哀傷的歌聲。他嚇了一跳，公爵在麻袋外面唱歌，那麻袋裡的又是誰？當打開麻袋看到自己垂死的女兒時，他肝腸寸斷，悲憤交加。他想起曾有個老臣因為女兒被公爵侮辱而狠狠的詛咒過他，他想起自己這一生的種種惡劣行徑……光陰流轉，世事輪迴，他知道這是上帝給他的報應，他只能眼睜睜看著女兒的生命一點點消逝而無能為力。

他的名字叫做里戈萊托，也叫弄臣。

《弄臣》：善變的不一定是女人

詠嘆調《善變的女人》出自威爾第的歌劇《弄臣》（*Rigoletto*）。這首曲子可謂家喻戶曉，是各大男高音的保留曲目。這部歌劇的音樂也精彩紛呈，劇情高潮迭起、懸念不斷，從前文的簡介可見一二。如此百轉千迴的本子，自是出於大師之手。劇本的原作者是法國文豪維克多·雨果，原名《國王尋樂》，西元 1832 年 11 月 22 日首演。演出當晚，該劇即被法國有關部門封殺。威爾第在一封寄給友人的信件中，曾這樣評價該劇：

這大概是這個年代最偉大的話劇，簡直與莎士比亞的創作不相上下！在任何一個時代、任何一個國家、任何一個劇院，這部偉大的作品都能引起轟動！

他也用實際行動表達了自己對於這部話劇的厚愛——立即停下了手頭正在創作的歌劇作品，開始為雨果的這部作品譜曲。從此，世上雖少了一部《李爾王》（*King Lear*），卻多了一部傳世的《弄臣》。

　　然而創作這部歌劇還是要冒不小風險的。前面已經講到，雨果的話劇上演當天就被封殺。有關部門認為，該劇的人物影射了法國國王路易·腓力一世，刻意揭露了當前法國社會的黑暗面，負面資訊太多，容易給人民群眾帶來不好的影響。威爾第雖不是法國人，但義大利的情況也好不到哪裡去。那時義大利大部分領土正處於奧地利的統治之下，奧地利國王法蘭茲一世也不是什麼善類，如果只是照搬雨果的原作，估計也沒有什麼好下場。於是威爾第和他的朋友們認真仔細的分析了該劇被禁的種種原因。發生地點顯然不能放在法國宮廷之中，奧地利宮廷更加不行，索性直接架空，不提具體時間地點，原作中的「國王」也改成「公爵」。

　　劇名當然也得改。「國王尋樂」這種如此昭然若揭的諷刺統治階級荒淫生活的名字顯然不能再叫了。他們改了個更加中性的名字——《詛咒》，可很不幸，這個名字還是無法過審。左思右想，他們決定就用約定俗成的辦法，以主角的名字為歌劇命名。但還有問題。雨果原作的主角名叫特里布萊（Triboulet），此人是法國國王法蘭索瓦一世身邊小丑，在歷史上真實存在。這是赤裸裸的借古諷今啊！靈機一動，借用法語中「嘲弄」的動詞「Rigoler」，將其變化一下，變成「Rigoletto」。這次，奧地利有關部門終於沒有發現這個借用法語詞彙創造的義大利人名的深層含義，順利放行了。

　　據說該劇上映當天，威爾第與該劇的腳本作者、劇院經理等都做好了被逮捕關押的準備。觀眾們熱情高漲，作曲家和他的朋友們卻戰戰兢兢。好在首演過後，一切如常。

　　這就是這部歌劇劇名的來歷，其中文翻譯並未將「Rigoletto」直接譯為人名，而是採用「弄臣」這個詞，可以說非常貼切。「弄臣」在中文有如下含義：

　　弄臣，是古代宮廷中以供帝王戲弄取樂、排遣煩悶的臣子（但未必是正式的職銜），常由侏儒擔任，為帝王所寵幸狎玩之臣。雖然身分卑下，但弄

臣往往是宮廷中唯一享有言論自由的人，文學、傳說中他們常被塑造成「談言微中，亦可以解紛」的諷諫者。

　　「弄臣」這個角色有如「太監」，在中外宮廷之中都曾普遍存在。前文提到，雨果原作中的特里布萊（Triboulet）歷史上確有其人。他是法國國王路易十二與法蘭西斯一世的小丑，身著紅衣，戴著尖帽，身材矮小，形貌猥瑣。圖 5-3 是此人的經典形象，大家看看，是不是很眼熟？像不像撲克牌中的「鬼牌」（圖 5-4）？

圖 5-3　特里布萊（Triboulet）

圖 5-4　撲克牌中的鬼牌

　　小丑的經典技能是唯妙唯肖的模仿，學大臣像大臣，學宮女像宮女，學動物像動物。善變是小丑的生存技能。其實撲克牌中原本沒有鬼牌，但是人們打牌的時候不可避免總會弄丟幾張，於是發行撲克牌的廠商索性加入兩張

鬼牌，丟掉的那張可以用鬼牌代替，就不用再買一副了。能夠替代任何一張牌是多麼超群的能力！也難怪在現在的規則中，鬼牌最大，凌駕於各位國王、王后之上。比起女人，小丑才是「善變」這個領域的最強者！

有關小丑特里布萊的故事留存不多，流傳最廣的是一則笑話。話說特里布萊在宮廷之中受盡了朝臣的欺負，於是向國王告狀：「有個大臣說要將我打死！」國王聽後哈哈大笑：「他敢！如果他打死你，一刻鐘之後我就讓他人頭落地！」特里布萊聽到國王的回覆，並沒有輕鬆多少，他輕聲問國王：「我的陛下，您是否能將他人頭落地的時間改成一刻鐘之前呢？」

笑過之後，我們也可以從中一窺特里布萊的生存狀態——人人可以取笑他，人人可以毆打他，沒有人將他當人看，就連國王也只是將其當成玩物。討好國王、取悅國王，是他重要的也是唯一的生存手段。那些大臣無一不是欺軟怕硬的混蛋，國王在時一個個比孫子都乖，國王不在時，就變著花樣的虐待像他這樣的弱者。從這個角度來看，慫恿國王欺辱那些臣子的妻女，這不過是他的報復行為而已。不知大家在他身上，是否看到了另外一個小丑的影子？強大又自卑，可恨又可憐……

對於電影《蝙蝠俠：黑暗騎士》（*The Dark Knight*）中的小丑形象，較為官方的說法是來自於小說《笑面人》（*The Laughing Man*）中的格溫普蘭，這還是一部雨果的作品，再加上《巴黎聖母院》中的加西莫多和《弄臣》原作《國王尋樂》中的特里布萊，這位大文豪至少塑造了三個類似的角色。只是，這三個角色沒有一個有好的結局。

小丑講完了，也該聊聊《弄臣》中「公爵」這個角色了。在雨果的原文中，這個角色的原型當仁不讓屬於法國國王法蘭索瓦一世。至於查禁這部劇說其影射自己的那位路易·腓力一世——說實話，在我看來，真是他自作多情了。至少在我的印象中，自加洛林王朝算起，法國國王那一長串名單

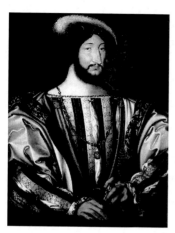

圖 5-5　法國國王法蘭索瓦一世

中，就沒有幾個正常的。看看那些綽號吧：「禿頭查理」、「口吃者」路易二世、「胖子路易」、「糊塗的查理」、「懶王」路易五世、「吵架者」路易十世、「瘋子」查理六世……法國皇室能延續一千多年，絕對是一個奇蹟！不過《弄臣》中的這位，絕對是歷任國王中的一股清流──他是文藝的庇護者，被後人稱作「騎士國王」，他就是昂古萊姆的法蘭索瓦一世（圖 5-5）。

在他之前的歷任法國國王，日常愛好無非是上馬跟外國打架，下馬跟權臣吵架。領土倒是取得不少，王權也越來越集中，可是整個王室的教育程度實在堪憂，文明大有退回到法蘭克部落時代的趨勢。如今的羅浮宮號稱「萬寶之宮」，可是在法蘭索瓦一世之前，這座宮殿之中根本沒有幾幅繪畫，至於雕像，那更是連個影子都沒有。

法國另一座著名的建築楓丹白露宮，也是在這位國王的統治下開始擴建重修，從一個小小的行宮搖身一變，成為今天這座華美的宮殿。在他的支持和保護下，歐洲各地的藝術家來到法國進行創作。最為著名的當屬達文西，這位偉大的藝術家接受了國王的邀請，在法國度過了自己生命中的最後幾年。圖 5-6 所示的這幅油畫描繪的是達文西去世時的場景。那位抱著達文西的人物就是法蘭索瓦一世。

圖 5-6　達文西在法蘭索瓦一世懷中死去

　　法蘭索瓦一世在任的時候，還建立了法國王室學院，開展全民閱讀的行動，支持鼓勵文學的發展……可以這麼說，如果沒有這位國王，如今的浪漫之都巴黎很可能會變成一個森嚴死寂的軍事堡壘。翻遍法國的歷史，再也找不到另外一位像法蘭索瓦一世這樣滿懷人文思想，對藝術家如此友好的皇帝了。在他還在位的時候，豢養小丑叫做「關愛殘疾人、支持文化藝術的建設」；與別人的妻女勾勾搭搭叫做「充滿人文思想、多情浪漫」……可是到了雨果的時代，一切都不同了。革命的野火早就燒遍了整個法國，國王的名聲再好，那也是要推翻的統治階級。善變的女人，小丑善變，那藝術家們呢？

《魔笛》[2]：一部另類童話

　　很久很久以前，有那麼一天，突然世界運行出了故障。具體症狀表現為，本應日夜更替、統一連續，可是現在，日與夜徹底分裂開來，變成了兩個部分。「日之國」永遠都是白天，人們頂著日頭勞作不得安歇，無法入睡；「夜之國」永遠都是黑夜，見不著陽光的人類和動物紛紛得了憂鬱症，茶不思飯不想。

　　於是我們的「醫生」—— 王子塔米諾閃亮登場了。歐洲童話故事裡，王子通常有三大愛好 —— 殺惡龍、救公主和維護世界和平。這位塔米諾王子就正在實踐第一個愛好。不過他的能力實在有限，沒打幾下就發現自己和惡龍的實力相差懸殊，見情勢不妙便掉頭跑走。那惡龍大概也好久沒開葷了，在後面緊追不捨，把塔米諾追到虛脫休克，心想終於可以大快朵頤時，突然間出現了三位魔女。

2　　《魔笛》是莫札特歌劇創作的巔峰之作，也是很多人的入門曲目，曲子非常好聽，但基本很少人明白這部劇在講什麼。本文就將這部劇的核心故事進行了通俗化的描寫，相信你讀了這篇「另類童話」，也會明白為什麼大家說「莫札特的音樂是幫這個劇本救火」。

《魔笛》：一部另類童話

　　這三位魔女是「夜后」的侍女，正趕著去「上班」，路上剛好看到這麼一幕。塔米諾生得俊俏，三位魔女路見不平拔刀相助，殺了惡龍。三位侍女救下塔米諾之後，發現沒什麼危險，就把王子一人留在那裡，繼續趕著去「打卡」了。

　　過了沒多久，塔米諾醒來了，心想自己不是在惡龍肚子裡就是在天堂了。可是猛然間他看到了身邊惡龍的屍體，嚇了一大跳。難道是失去知覺時自己變身打敗了惡龍？正在他胡思亂想的時候，一個「鳥人」走了過來。這鳥人身上長滿了羽毛，走著路還不時發出詭異的鳥叫聲。鳥人名叫帕帕吉諾，他的職業是捕鳥人。他認為把自己打扮成鳥的模樣就可以吸引無數鳥兒自投羅網。

　　這天，他鳥兒沒抓到幾隻，倒是不小心碰到一隻死龍，還有一位半死不活的王子。看到有人走來，塔米諾趕緊上去詢問，這隻惡龍究竟是為何暴斃。帕帕吉諾雖然被嚇了一跳，但還是很快鎮靜下來。救下王子，這可是大功一件，王子開心了，自己說不定還能混個一官半職，以後抓的可都是宮廷中的金絲雀！他越想越激動，趕緊順水推舟說是自己宰了惡龍，並添油加醋的描繪自己的英雄事蹟。

　　說的正高興，正好趕上三位回來探望王子的魔女。三個魔女見功勞被頂替，一怒之下掏出一把鎖鎖住了帕帕吉諾的嘴，而後向塔米諾敘述了事情的真實經過。魔女也順帶向他傳達了夜后的意圖，大意就是一個名為薩拉斯托的無良員工偷走了公司重要資產「大日輪」，還劫持了自己的女兒帕米娜公主作為人質，從而導致世界陰陽不調運行混亂。

　　英明神武的夜后看到塔米諾雖然能力有限，但勇氣可嘉，於是就將奪回寶物、拯救公主的重任託付給他。三位魔女也把帕帕吉諾嘴上的掛鎖打開，讓他給塔米諾幫忙，一道前去營救公主。

第 5 章　歌劇漫談

　　胸無大志整天只想吃喝玩樂說大話的鳥人本不想答應，可是夜后卻許諾只要塔米諾救出公主，就賞帕帕吉諾一個女鳥人做老婆，帕帕吉諾這才不情不願的點頭同意。光有一腔熱血自然不行，塔米諾的武力在與惡龍的戰鬥中已有展現，帕帕吉諾更是一個只會空口說大話的傢伙。於是夜后又為他倆配備了特種作戰武器 —— 塔米諾拿到的是一支魔笛，帕帕吉諾拿到的是一掛魔鈴。這兩件武器威力巨大，只要響起，任何危險都能消弭。這還不算，女王還為他們配備了三位仙童作為特種作戰隊員。

　　而在日之國城堡中看管塔米娜的，是薩拉斯托的手下 —— 莫洛。他把公主捆在城堡的房間中，正準備向公主求婚。此時，一個鳥人跑了進來。莫洛受到驚嚇，慌慌張張逃跑了。這位鳥人就是帕帕吉諾，他跟王子不小心走散了，還迷了路，卻陰差陽錯率先找到了公主。

　　看到帕米娜被莫洛嚇得大哭，他趕緊上前安慰，並向其透露很快就有一位王子來營救她。聽完帕帕吉諾的話，公主笑逐顏開，趕緊出發跟著鳥人一起去尋找塔米諾。

　　而此時的塔米諾正在日與夜的邊界，那裡有三座大門，分別代表著理性、自然和智慧。進門的規則是這樣的：

1. 只有其中一扇門可以通往日之國。
2. 一旦走錯了，沒事，回去重選一個就行。
3. 可以每個試，直到走對為止。塔米諾一連試了三次，終於在試圖透過最後一扇「智慧之門」時，有了響應。

　　這扇智慧之門中走出一位老人，他告訴塔米諾，恭喜你答對了，這就是通往日之國的大門。不過進去之前有件事要告訴你，你可聽好了。真正的大壞蛋不是薩拉斯托，而是叫你來救公主的夜后 —— 是她妄圖用邪惡統治世界。為了防止帕米娜被傷害，國王臨死之前託付薩拉斯托帶著大日輪和公主

能跑多遠就跑多遠。所以你雖然選對了門，但真要進去見公主還得透過重重考驗。

聽來聽去似乎就是一場不可調和的家庭內部矛盾，塔米諾對這不感興趣，能救公主就行，就答應下來，準備迎接挑戰。在路上，王子閒來無事開始吹夜后給他的魔笛。帶著帕米娜公主到處逃亡的帕帕吉諾聽到王子的笛聲，趕緊掏出自己的排笛應和。暗號對上了，兩方都焦急的循聲尋找。可不巧之前被嚇跑的莫洛聽到了，帶人追上了他們。

情急之下，帕帕吉諾搖起了夜后給的魔鈴，效果不同凡響，本來劍拔弩張的氣氛瞬間安寧祥和了，無論是動物還是人類都在鈴聲中跳起舞來，越跳越激動，都忘記了將兩個潛逃之人捉拿歸案。

一波追兵剛被擺平，薩拉斯托也追到了。帕帕吉諾發現這次魔鈴不靈了，就趕緊藏了起來，公主鼓起勇氣向薩拉斯托揭發了莫洛的罪惡行徑。薩拉斯托表示是自己用人不當、管教不力，但還是禁止公主跑回夜之國見自己的母親。此時智慧老人也帶著帕米諾趕來。王子和公主終於相見，薩拉斯托也為他們的愛情所感動，答應他們結為夫妻，從此王子公主就幸福的生活在一起……且慢，故事還沒有結束。雖然王子最終會娶到公主，但一定是經歷重重考驗之後，可是現在考驗還沒開始呢。三位仙童趕來設計針對塔米諾的測驗，而帕米娜心疼塔米諾，不想讓他經受考驗。塔米諾認為自己是王子，有主角光環加持，所以堅定的答應了下來。一邊的帕帕吉諾不樂意了，你倆你儂我儂的，我可什麼都沒有，想要轉身悄悄離開。其中一位仙童向他許諾，只要他堅持到最後也會有賞，鳥人這才答應下來。

突然三位仙童有事要離開一會，而三位魔女鑽了出來，跟王子和鳥人說測驗很難，說不定會小命不保，你們還是跟我們回夜后那裡吧。鳥人動搖了，王子卻毅然決然的拒絕了她們，薩拉斯托也來把三個魔女轟走了。第一

個測驗，倆人就這麼通過了。與此同時，莫洛一直對帕米娜賊心不死，趁著她熟睡時想要偷吻公主，而就在他即將得逞時，夜后突然出來了，然後他又被嚇跑了。

看到自己組織的特戰隊員背叛自己，夜后很生氣。她給了帕米娜一把匕首，讓她幹掉薩拉斯托，不然母女將永遠無法見面。公主不同意，她認為薩拉斯托才是繼承父親遺志的人。正在此時薩拉斯托趕來要攻擊夜后，善良的公主又開始為自己的母親求情。薩拉斯托承諾絕不會報復，因為只有愛和寬恕才能拯救全人類，修整這個錯位的世界。

此時塔米諾和帕帕吉諾正在接受第二個考驗 ── 不許說話。作為一位高冷的王子，不說話對於塔米諾來說不是什麼難事，可是鳥人管不住自己的嘴，一會抱怨這個一會抱怨那個。這時突然又出現一個佝僂的小老太婆，非說自己芳齡十八，還非帕帕吉諾不嫁，搞得鳥人暈頭轉向。而三個仙童此時也出現了，送了他們一大桌酒菜。鳥人趕緊狼吞虎嚥的吃起來，想靠飯菜壓壓驚。王子則一心只想著帕米娜，吹起了自己的魔笛。

公主聽到了笛聲，就循聲而來，並向帕米諾傾訴了自己的愛意。可是帕米諾不能說話啊！那個鳥人嘴裡又填滿了飯菜沒辦法幫忙解釋。公主很傷心，以為王子不理自己了，轉身離去。大家都很煩悶，不過第二個測驗卻就這麼通過了 ── 我指的是塔米諾。那個鳥人本著沒辦法更糟的心態，從一開始就沒想過要通過測驗，所以天神也懶得懲罰他了，就把他扔到了山洞裡自生自滅。鳥人倒也不在乎，自顧自喝著酒。這時候之前那個佝僂小老太婆又出現了，死纏爛打還要堅持嫁給帕帕吉諾。鳥人勉強答應了，可是誰知小老太婆瞬間變成了一個叫「帕帕吉娜」的妙齡女鳥人。這下子帕帕吉諾可樂壞了，正要抱得美人歸，仙童們出現又把帕帕吉娜帶走了。

而另一邊，帕米娜以為王子不理自己了，哭哭鬧鬧想要拿著媽媽給自己

的匕首自殺。此時三位仙童趕來，救下了尋短的公主，告訴她王子不跟她說話是為了維護世界和平。

　　而王子的下一個考驗名為「水深火熱」。誤會化解後，公主趕緊跑去找到王子，表示自己無論遇到什麼艱難險阻都要和塔米諾一同面對。最後的考驗他們沒費多大力氣就通過了，王子和公主也終於幸福的生活在了一起。

　　那麼，配角們的命運呢？帕帕吉諾到處尋找帕帕吉娜卻找不到，於是決定演出一幕「假上吊」的苦情戲來感動仙童，結果演技太拙劣。三位仙童實在看不下去了，過來跟他講，你不是有魔鈴嗎？怎麼忘了呢？鳥人一聽，好有道理！一搖鈴，帕帕吉娜就出現了，然後他們倆也幸福的生活在一起了。

　　莫洛呢？他妒火中燒，去找夜后，告訴女王自己可以帶領她們反攻薩拉斯托，只要女王同意將公主許配給他。女王現在也是病急亂投醫，竟然就這麼信了。於是跟著他進入了通向薩拉斯托國度的密道，結果不小心誤觸機關，和部下永遠被封在密道裡了。

　　善有善報，惡有惡報，就連小人物也有了個皆大歡喜的結局。世界不再黑白顛倒，又開始了循環往復的日月輪迴。

《阿依達》：一段蕩氣迴腸的曠世之戀

　　戰爭，通常是男人之間的事情。但是戰敗的後果，卻要他們的女眷一同承擔。她叫阿依達，她的父親是努比亞的王。在她的父親兵敗之前，她曾是一位公主。可如今，她只是一介俘虜。僥倖未死，卻只能為奴。作為敵國公主的婢女，她卑微謹慎的活著。

　　一天又一天，一年又一年。對於故國的記憶，蝕刻在她的心中，從未淡去。她每天都會眺望故國的方向，如果有風從那個方向吹來，她會閉上眼睛細嗅風的味道。她懷念故鄉的氣息，卻從不期盼有什麼消息從故鄉的方向傳

來。她深知敵人的強大，面對這樣的敵手，能苟且偷生已是奢求。她父親的敵人，是埃及第十九王朝的法老拉美西斯二世。

是啊，還能是誰呢？古埃及三千多年的歷史，綿延三十多個王朝，所有的榮光，拉美西斯大帝一人占了大半，他的一生創造了無數的傳奇。為了抗衡同樣強大的西臺帝國，他在尼羅河三角洲東北建立了埃及的新首都培爾-拉美西斯。他修繕擴建了上埃及的卡納克神廟（Karnak）與路克索神廟（Luxor Temple），並在其中留下了自己的雕像。他興建了恢弘雄偉的阿布辛貝神廟（圖 5-7），使其成為人類歷史上的曠世奇觀。

圖 5-7　阿布辛貝神廟（Abu Simbel temples）

他的麾下有無數驍勇善戰的軍官，為他南征北戰，開疆拓土。阿依達心儀的拉達梅斯，就是其中一位。拉達梅斯也深愛著美麗的阿依達。身為軍人，他渴望有一天征戰沙場，取得赫赫軍功。而後勝利歸來，在眾人的歡呼和仰望中，拉起阿依達的手，將自己的榮耀獻予阿依達，讓她成為自己的一生之愛。這個場景，他已在自己的心中預演了無數次。當邊關的烽火再度燃起，同時點燃的，還有拉達梅斯心中的雄心壯志。

他是如此幸運。這一次，神靈選中了他作為這次戰爭的統帥。他將率領埃及的軍隊，對抗進犯之敵。他的夢想終於成真，出征那天，他一身戎裝，

英姿勃發。軍旗喇喇作響，軍歌嘹亮，他在壯行的人群中看到了自己深愛的阿依達，她與無數興高采烈的人們一起為他歡呼，為他祈福。「等我回來，我的愛！那一天，我將與你共享我的榮耀！」他在自己的心裡默默起誓。

但他又是如此不幸。他將與之對抗的敵人，恰來自阿依達的故國。無數個日子裡，阿依達眺望的方向終於有消息傳來：阿依達的父親將領軍前來，與拉達梅斯決戰。無論是贏還是輸，戰爭能給阿依達帶來的，沒有榮光，只有痛苦。

可憐的阿依達！歡呼過後，她感覺自己彷彿要被撕裂。她不知為誰祈禱，為誰祝福。她甚至想要一死，了卻這無窮無盡的痛苦。此外，拉達梅斯的愛慕者並不止阿依達一人。阿依達所服侍的埃及公主安奈瑞斯，也對這位指揮官芳心暗許。自己的侍女與拉達梅斯無數次眉目傳情，這位公主早有覺察。她的父親埃及王拉美西斯二世，一生有上百位子女。能夠在這多達一個連的兄弟姐妹中爭取到自己的位置，這位公主自是有些心機。確認自己侍女與拉達梅斯之間的愛慕，並沒有耗費她多少功夫。她欺騙阿依達說拉達梅斯戰敗身死沙場，阿依達終於崩潰，袒露了自己與拉達梅斯的情愫。

另一場兩個女人之間的戰爭，烽火也終於燃起。一位公主，一位侍女，雙方的實力差距如此明顯。公主安奈瑞斯擁有金錢和權力，她動動手指就能讓阿依達身首異處。可是她知道在這樣的處境中，阿依達活著比死了更加痛苦。她留著阿依達的命，極盡自己所能羞辱阿依達。似乎只有一句句如匕首般割在阿依達心頭的狠毒言語，才能讓她心頭熊熊燃燒的妒火稍有平息。

阿依達所擁有的，只有拉達梅斯對她的愛。她比以前更加卑微謹慎的活著，只為能夠再見自己的愛人一面。故國與強大埃及之間的戰爭，勝負沒有任何懸念。拉達梅斯勝利歸來的那一天，她站在夾道歡呼的人群中，仰視騎著高頭大馬的拉達梅斯。那張依然俊俏的臉龐上，多了些許戰場風沙留下的

滄桑。衣甲鮮亮的士兵經過後，是衣衫襤褸、步履蹣跚的戰俘，他們都是來自自己故國的子民。活著就好，活著就好！她只能為他們如此祈禱。直到她在這群目光呆滯、面無表情的臉龐中，看到了自己的父親。

阿莫納斯羅是努比亞的王，是阿依達的父親。在上一次與埃及的征戰中，他輸掉了自己的女兒。這一次，他輸掉了自己。屢敗屢戰，屢戰屢敗，為何勝利之神如此偏心！淪落至此，他已近絕望。不過，他得知自己女兒與拉達梅斯的戀情後，彷彿看到了一線生機。他隱瞞自己的身分，低聲下氣的祈求埃及王寬恕戰俘，並不惜一切代價逃離此地。他決定要利用自己的女兒，刺探埃及戰勝自己的祕密，並利用這個祕密作為籌碼，實現自己不可能實現的野心。

而此時此刻，他的女兒阿依達早已心如死灰。拉達梅斯凱旋的那一天，埃及王宣布將公主安奈瑞斯許配給他，作為勝利的獎賞。王權之下，一切掙扎都是徒勞，更罔論一個敗軍之將的女兒。她只能眼睜睜的看著公主與自己戀人的婚期一天天迫近，無能為力。

大婚的那一天，她將徹徹底底的生無可戀。她已決定，那一天將是自己活在這世界上的最後一天。那一天，她將最後一次迎接太陽從故鄉的方向升起，她將最後一次沐浴皎潔的月光。也許那一天，還會有風從故鄉的方向吹來，她還會一如既往，細嗅微風帶來的家鄉的氣息。那一天之後，陪伴她的，將只有滔滔流淌的尼羅河水。

那一天終歸是來了。在莊嚴的神廟中，在諸神的注視之下，拉達梅斯將與埃及公主安奈瑞斯成婚。錯了，完全錯了！故事完全沒有按照拉達梅斯的預想發展。可是他又能做什麼呢？今天之後，自己將與心愛之人永遠咫尺天涯。他與阿依達約定，在神廟前再見一面。生離，要比死別痛苦萬倍。拉達梅斯不知道，這一面，或許就是永訣。

《阿依達》：一段蕩氣迴腸的曠世之戀

　　阿依達的父親阿莫納斯羅也得到消息，在這一天來到神廟之前。在野心的驅使下，他懇求女兒利用與拉達梅斯的戀情，獲取埃及軍隊戰勝自己的祕密。戀情既已無法挽回，至少還能為親情做些什麼吧。一對戀人，在即將到來卻又無可抗拒的分別之前，互訴衷腸。而阿依達也以愛情為誘餌，成功讓拉達梅斯說出了父親想要得到的機密。阿莫納斯羅得到了自己在這裡想要得到的一切，準備帶著自己的女兒逃離。他彷彿已經看到自己的軍隊捲土重來的那一天，那一天，他將作為征服者再次踏進這座城市，曾經的失敗與屈辱，他要他們加倍償還！

　　只可惜，神廟前發生的這一切，被從神廟走出的公主與大祭司撞了個正著。阿莫納斯羅情急之下，想要殺死這兩個不速之客，卻被拉達梅斯擋下。他知道自己被阿依達利用，卻也不想背叛自己的祖國。此時的他，只求自己心愛之人能有一個好的結果。而他自己，既然已無可能與阿依達廝守一生，這條命，留著也沒什麼意義。他向大祭司繳械投降，讓阿依達與他的野心家父親一同逃走。

　　拉達梅斯的罪名是叛國。當然，更不可饒恕的是，他得罪了埃及王的女兒。在這場兩個女人的戰爭中，雖然表面看來是安奈瑞斯大獲全勝，實際卻是兩敗俱傷。如果拉達梅斯死了，這勝利似乎也不再有什麼意義。她向拉達梅斯承諾如果他忘記阿依達，她就向埃及王求情，使其免於一死。拉達梅斯沉默以對。

　　判決的結果是活埋。一點點陷入無邊無際的黑暗，一點點窒息，一點點任由自己的生命逝去。這是世界上最恐怖的死法，但拉達梅斯並不在乎。既然一切已經無法挽回，那就帶著尊嚴死去。此時此刻，他惦記的只有自己心愛的阿依達。她現在身在何處？她是否已經順利逃離？她是否知道，他至死也沒有背叛她？他心愛的阿依達！

　　而這一切，她全都知道！她從未離他而去，在拉達梅斯步入自己墳墓的時候，她早已守候於此。她的一生，受盡屈辱與挫折。但在生命的最後一刻，卻能與自己的戀人廝守，在自己愛人的懷裡，一起迎接死亡的到來。

　　泥土，一捧一捧的填滿墳墓。陽光，一絲一絲的黯淡下去。世界，一寸一寸的離他們而去。墳墓中的兩個人，同乘一條小舟，一起穿越無邊黑夜背後緊閉的大門。他們的愛情，將永世流傳。

《莎樂美》：歌劇中的《格雷的五十道陰影》

圖 5-9　《莎樂美》人物關係圖

　　歌劇究竟是「歌」重要還是「劇」重要？幾百年來，爭議不斷，各位大師各自給出了不同的答案。19 世紀，華格納橫空出世，他深知如何才能讓聽眾腎上腺素狂飆，拚命往歌劇裡加特效。他的作品幾乎都是大場面、大製作，堪稱歌劇中的《魔戒》。而理查·史特勞斯沒有親王級的投資人，只得

圖 5-10
《施洗者聖約翰》，達文西

另闢蹊徑。《魔戒》演不起，就演一部《格雷的五十道陰影》吧，於是就有了這部《莎樂美》。暴力、亂倫、色情、虐戀……所有吸睛的元素，這部歌劇一應俱全。我們從圖 5-9 這張人物關係圖講起。

　　女主莎樂美的繼父是《新約聖經》中的大希律王。他出了名的殘忍暴虐，當初為了處死還在襁褓中的耶穌，下令殺掉了全國兩歲以下的男童。跟這相比，相中自己兄弟的老婆希羅底並拐回家侍奉自己，這似乎都不算什麼。希羅底也不是什麼好對付的人，估計是聽信了希律王的各種承諾，早早將行李打包好急急忙忙跟著希律王搬到了新家。希律王這件事做的實在不道地，舉國上下罵聲一片。一位名為約翰的聖人罵得尤其激烈。

　　希律王聽得煩了，就把他抓了起來。這位聖人名氣實在太大，當初就是他舀起約旦河水為耶穌進行了洗禮，所以也被稱為「施洗者聖約翰」（圖 5-10）。他的身分有如當代的甘地、曼德拉，統治者可以把他關押起來，卻不敢動他一根寒毛。

　　女主莎樂美有天閒來無聊，得知她繼父抓了聖人，就想去看看。看守約翰的是一位敘利亞軍官，名為納拉博特。他對莎樂美傾心已久，耐不住她軟硬兼施，只得把聖人約翰從水牢中撈了出來。在水裡泡了那麼久，一般人估計早就腫得不成樣子，可施洗者約翰還能讓初見他的莎樂美為之傾心。於是莎樂美使出渾身解數，花言巧語搔首弄姿，可聖人就是不為所動，碰都沒讓她碰一下。莎樂美的脾氣一下子就上來了，她放下狠話，說下半輩子我就跟你約翰槓上了，非得親吻到你不可。一旁的納拉博特見到此情此景，受不了刺激，竟然舉刀自殺了。

《莎樂美》：歌劇中的《格雷的五十道陰影》

　　沒過多久，希律王找到了希羅底。別以為他是來和希羅底打情罵俏的，兄弟的老婆搶來沒多久，他就看膩了，他是來看希羅底的女兒莎樂美的。這女孩實在不錯，嬌滴水靈，秀色可餐。希羅底在一邊自顧自的嘀咕，希律王則向莎樂美拋媚眼、獻殷勤。他讓莎樂美給自己跳舞，只要她跳了，隨便莎樂美要什麼他都能滿足。無論是換她來做她母親的位置，還是給她半個王國……於是莎樂美就跳了這段著名的七紗舞（圖5-11）。

圖5-11　油畫《在希律王面前跳舞的莎樂美》，古斯塔夫‧莫洛

　　跳完後，希律王龍顏大悅，無論莎樂美想要什麼，一律准了！你猜莎樂美要了什麼呢？她要的是聖約翰的一個吻！後面還加上一句——無論死的活的。莎樂美最後向繼父提出的要求是「用銀質盤子裝著的聖約翰的人頭」。聽到這個要求，希律王內心崩潰了。這人要是能殺，他早就下手了，還用等到今天？可說出去的話潑出去的水，想收也收不回啊！

　　希羅底也在邊上幫襯——聖約翰對他和希羅底那些苟且之事的抨擊，希律王早就免疫了，可希羅底還是無法釋懷，恨不得將其碎屍萬段。實在拗不過這對母女，希律王只得讓劊子手殺了聖約翰，滿足了莎樂美的要求。

　　約翰，我終於吻了你的唇。你唇
上的味道相當苦，這是血的滋味嗎？
或許，那是愛情的滋味，人們說愛情
的滋味相當苦……但那又怎樣？那又
怎樣！我終於吻到了你的唇，約翰！

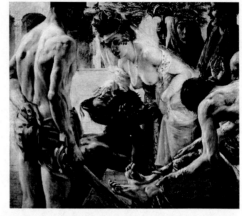

圖 5-12　油畫《莎樂美》，洛維斯·柯林斯

　　莎樂美捧著聖約翰還未涼掉的頭
顱吻了下去，這是整部劇的高潮。甚
至可以說，這個場景是這部劇唯一的
目的。幾百年來，無數藝術家為這個
意象著迷不已，達文西、提香、莫洛……他們在不同時期分別用各種風格和
技法，描繪了這個場面（圖 5-12）。這場面如此恐怖、扭曲、血腥，卻又充
滿濃烈、詭異的美感。

　　西元 1893 年，一位名叫奧斯卡·王爾德（圖 5-13）的英國作家將這個
故事寫進了劇本。他是唯美主義的忠實信徒，他認為世界總體是醜惡的，我
們得學會感受當下的美。

圖 5-13　奧斯卡·王爾德（Oscar Wilde）

《莎樂美》：歌劇中的《格雷的五十道陰影》

　　王爾德的戲劇《莎樂美》於 1902 年在柏林首演，理查・史特勞斯也在觀眾席中。他用了兩年多的時間將這部戲劇改編歌劇，一經上演，爭議不斷。英國、奧地利等國紛紛查禁了這部歌劇，就連一向開放的美國，也只上映了一晚即被禁演。但他並不在乎，這部歌劇給他帶來了足夠的聲名和財富，他用這部歌劇的收入買了一幢鄉間別墅。

　　在真實的歷史中，莎樂美最終嫁給了希律王的兒子，沒多久，這任丈夫就去世了，她又改嫁希律王另一兄弟的兒子，並為其生了三個兒子……這是平淡乏味的史實。王爾德把自己的一生活成了浪漫的極致，他的墓碑上印滿了來自世界各地的粉絲們的唇印。

　　我們都生活在陰溝裡，但仍有人仰望星空。

　　這是他的墓誌銘。在他的筆下，絕不能容忍極致的浪漫變成柴米油鹽。於是王爾德用自己的筆殺死了莎樂美。在他的劇本中，希律王這位如此荒淫暴虐的君主，也無法忍受發生在自己眼前的一切。他轉身逃也似的離開了現場。

　　「殺了這個女人！」

　　這是這部劇的最後一句話。

第5章　歌劇漫談

附錄　推薦曲目

第 3 章　大師往事

巴哈：《音樂的奉獻》，*Canon a 2 per tonos*

蕭邦：《雨滴前奏曲》

孟德爾頌：《為單簧管、巴塞管與鋼琴所創
作的音樂小品》編號 113

海頓：
《第 45 號「告別」交響曲》第 4 樂章

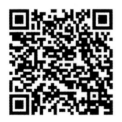

孟德爾頌：《為單簧管、巴塞管與鋼琴所創
作的音樂小品》編號 114

海頓：《德意志之歌》

附錄

海頓：《弦樂四重奏「皇帝」》第 2 樂章

《輕搖可愛的馬車》

李斯特：《第 15 號匈牙利狂想曲》

《回家》

白遼士：《拉科齊進行曲》

巴哈：《無伴奏大提琴組曲第 1 號》前奏曲

德弗札克：
《第 9 號「自新世界」交響曲》第 2 樂章

第 4 章
當電影遇見古典音樂

《桂河大橋》,
阿爾弗雷德:《布基上校進行曲》

《陽光燦爛的日子》,
馬斯卡尼:《鄉村騎士》間奏曲

《金牌特務》,
艾爾加:《威風凜凜進行曲》第 1 號

《愛在遙遠的附近》,
薩蒂:《第一玄祕曲》

《金牌特務》,
艾爾加:《威風凜凜進行曲》第 4 號

《鐵達尼號》,
蘇佩:《詩人與農夫》序曲

附錄

《鐵達尼號》，
蘇佩：《輕騎兵》序曲

《東成西就》，
奧芬巴哈：《地獄中的奧菲歐》康康舞曲

《第五元素》，
董尼采第：《露琪亞的瘋狂》

《東成西就》，
哈察都良：《加雅涅》馬刀舞曲

《第五元素》，
董尼采第：《這一刻是什麼在阻止我》

《東成西就》，*Ta-ra-ra-boom-de-ay*

《樂來越愛你》，瀧廉太郎：《荒城之月》

《大進擊》，《鴛鴦茶》

第 5 章　歌劇漫談

《大進擊》，
蕭士塔高維奇：《大溪地狐步》

《柏靈頓：熊愛趴趴走》，
湯瑪斯·阿恩：《統治吧，不列顛》

普羅高菲夫：《三橘愛進行曲》

華格納：《唐懷瑟》序曲

威爾第：《弄臣》詠嘆調《善變的女人》

威爾第：《阿依達》輝煌進行曲

樂讀，古典音樂漫談：

6 部歌劇，12 部電影，一本書帶你輕鬆讀懂音樂史

作　　者：解磊

發 行 人：黃振庭

出 版 者：崧燁文化事業有限公司

發 行 者：崧燁文化事業有限公司

E-mail：sonbookservice@gmail.com

粉 絲 頁：https://www.facebook.com/
　　　　　sonbookss/

網　　址：https://sonbook.net/

地　　址：臺北市中正區重慶南路一段六十一號八
　　　　　樓 815 室

Rm. 815, 8F., No.61, Sec. 1, Chongqing S. Rd.,
Zhongzheng Dist., Taipei City 100, Taiwan

電　　話：(02) 2370-3310

傳　　真：(02) 2388-1990

印　　刷：京峯彩色印刷有限公司（京峰數位）

律師顧問：廣華律師事務所 張珮琦律師

國家圖書館出版品預行編目資料

樂讀，古典音樂漫談：6 部歌劇，12
部電影，一本書帶你輕鬆讀懂音樂
史 / 解磊著 . -- 第一版 . -- 臺北市：
崧燁文化事業有限公司，2022.06
　面；　公分
POD 版
ISBN 978-626-332-402-2(平裝)
1.CST: 音樂史 2.CST: 古典樂派
3.CST: 樂評
910.9　　111007780

電子書購買

臉書

版權聲明

原著書名《乐读：古典音乐漫游指南》。本作品中文
繁體字版由清華大學出版社有限公司授權臺灣崧博出
版事業有限公司出版發行。

未經書面許可，不得複製、發行。

定　　價：299 元

發行日期：2022 年 6 月第一版

◎本書以 POD 印製